지은이 <u>노먼 포터</u>

Norman Potter, 1923~95. 영국의 디자이너이자 목수, 시인, 교육자. 제2차 세계 대전 [...] 을 배웠고, 같은 시기에 무정부주의 정치 [...] 50년대에는 영국 윌트셔주 저 [...] 한편, '실내 디자이너'로 활동 [...] 은 거부했다.) 1960년대에는 런던 왕립 미술 대학과 [...] 잉글랜드 미술 대학 공작 학부에서 가르쳤다. 1969년 첫 저작『디자이너란 무엇인가』를 써내고 나서는 점차 저술에 전념했지만, 실제로 출간된 책은 거의 없다.

옮긴이 <u>최성민</u>

서울대학교 산업디자인학과와 미국 예일 대학교 미술 대학원에서 그래픽 디자인을 공부했다. 최슬기와 함께 '슬기와 민'이라는 디자인 듀오로 활동하는 한편, 번역과 저술과 편집 활동을 병행한다. 역서로 『멀티플 시그니처』(최슬기 공역),『왼끝 맞춘 글』,『파울 레너』, 『현대 타이포그래피』, 저서로『그래픽 디자인, 2005~2015, 서울― 299개 어휘』(김형진 공저),『불공평하고 불완전한 네덜란드 디자인 여행』(최슬기 공저) 등이 있다. 서울시립대학교 산업디자인학과에서 시각 디자인과 타이포그래피를 가르친다.

디자이너란 무엇인가

노먼 포터

# 디자이너란 무엇인가

사물·장소·메시지                    최성민 옮김

작업실유령

부분들의 순서

†1969 마크에게,
그리고 브리스틀, 혼지, 길퍼드에서 그와 함께한 이들에게

건축은 조직이다. 당신은 제도판 위의 스타일리스트가 아니라
조직하는 사람이다.
—르코르뷔지에

마음으로 소망하는 법, 사랑하는 법, 생을 믿는 법을 젊을 때 배우지
못한 자에게 재앙이 있으라.
—조지프 콘래드

분야 장벽은 공고하다. 교육에서 이 장벽이 사라지면, 인자한
독재자로서 건축가도 사라질 것이다. 대신, 학생은 유익한 연장과
지식으로 무장해 공동체에 봉사할 수 있을 것이다.
—톰 울리

위 명구를 포함한 인용문의 출전은 23부에서 밝힌다.
역주는 별표를 달아 표시했다.

# 서문

이 책이 염두에 두는 독자는 디자인 학교나 건축 학교에서 다룰 법한
물건을 디자인하는 학생이다. 제목이 함축하는 질문 말고도, 책은
디자인 실무에 어떤 기술과 적성이 적합한지 묻는다. 그런 사안을
포괄해 논하고, 자세한 추천 도서 목록을 덧붙인 뒤에, 디자인 기법의
다양한 측면에 관해 요점만 간추린 실용적 참고 자료를 실었다.
(그 부분에서는 지면 색이 바뀐다.) 그림을 싣지 않은 것은 의도적인
결정이었다. 사려 깊은 독자라면 책의 논지를 좇기만 해도 저절로
알아차릴 테지만, 아무튼 이유는 19부에 간단히 요약해 놓았다.
(「디자인에 질문하기」, 특히 184~85쪽 참고.)

　　내가 말하는 '학생'은 나이를 불문하고 자기 분야를 새로이
접하는 사람을 두루 포함한다. 어떤 의식 수준에서 모든 창의적
노동자는 지식이 쌓일수록 겸손해지고, 출발점으로 되돌아가 정신을
환기해 보려고 한다. 자신이 누구인지, 무엇을 할 수 있고 해야
하는지, 왜 해야 하는지 되묻기 위해서다. 이 책을 안내 삼아 여행을
막 시작하려는 이는 물론, 그런 탐구에 이미 나선 이에게도 이 책이
다정한 길벗이 되었으면 한다.

　　주지하다시피 디자인은 사회적 교섭에 의존하는 분야이고,
디자인 문제란 곧 정치 문제임을 드러내는 면도 있다. 아무리
객관성을 내세워도, 디자인에 관한 책치고 정치적으로 중립인 책은
없다. 그러므로 나는 이 책이 자유 지상주의 좌파 관점을 늘 확고히
고수했으며, 지금도 그렇다는 점을 분명히 밝히고자 한다. 이 책은
정치 선전물이 아니라 디자인 교과서다. 하지만 그것이 이 책의
관점이다. 그리고 이런 맥락에서 이 책은—훨씬 고루하지만—대체로

현대주의적인 입장을 수용하고 탐구하면서, "(겉보기에) 가난한
자들과 마찬가지로, 현대적인 것은 늘 우리 곁에 있다. 그리고 언제든
변할 수 있다"는 입장을 견지한다. 세상을 건설하는 힘과 그에
반발하는 힘을 혼동해서는 안 되지만, 그런 갈등에서 새로운 점은
별로 없다. 이를 해석하기가 어렵기도 마찬가지다.

현대 사회에는 매우 일반적인 현실이 몇몇 있고, 모든 건설
활동에는 이에 대한 책임이 있다고 보아야 한다. 그런 부담이 없다면,
사람이 아니라 요정에게나 어울리는 활동일 것이다. 그런 현실에는
인류가 처한 상황을 포괄적으로 바라보는 전망도 포함되는데,
여기에서 지역별로 끔찍히도 벌어진 생활 수준과 기대 수명 격차
못지않게 무시할 수 없는 문제가 바로 열대 우림의 황폐화다. 우리
시대 자의식의 중추, 즉 폭로된 강제 수용소와 늘 도사리는 핵무기의
파괴적 위협은 말할 나위 없다. 이제는 단 한 기 탄두가 지니는
파괴력마저도 상상을 초월하는 지경이 되었기 때문이다. 그러나
인류의 연대와 인도적 상상에 여전히 의미가 있다면, 아무리 사소한
건설 행위라도 그런 인식에 근거해야 하고, 그런 바탕에서 자양분을
구해야 한다. 아니면 번지르르한 낭비와 무가치로 퇴보할 수밖에
없다. 헌신까지는 아니더라도, 그런 인식에 어울리는 감수성이 있다.
그리고 인식의 억압에, 거세에 어울리는 종류도 따로 있다. 꾸미기가
아니라 드러내고 밝히기, 그것이 바로 현대 운동의 기쁨이자
사명이었으며, 그 임무와 유산에서 여전히 불가결한 가치다.

이런 질문 일부에 관해, 그리고 산업화 자체의 근본 문제에 관해,
슈마허는 소박한 마음만큼이나 날카로운 통찰을 제시하면서, 무척
간결한 말로 명명백백한 현실을 요약해 주었다.

현대 산업 사회에는 네 가지 주요 특징이 있는데, 복음서의
가르침에 비추어 볼 때 이들은 4대 거악이라 부를 만하다.
1   지나치게 복잡하다.
2   탐욕, 질투, 허욕 같은 대죄를 계속 자극하고 이에 의존한다.

3   노동 대부분에서 내용과 존엄성을 파괴한다.

4   조직이 지나치게 비대해지면서 권위주의적 성격을 띤다.

나는 산업이 대부분 사적 이윤을 추구하면서 저 모든 죄악이
한층 악화한다고 생각한다.... [그러나] 오늘날 최악의 착취는
'문화적 착취', 즉 못 배우고 힘없는 사람들의 강렬한 문화적
욕구를 두고 파렴치하게 벌어지는 상업적 착취이다.

슈마허는 건설적인 대안도 내놓는데, 이에 적성이 맞는 디자이너가
많을 성싶지는 않지만, 이 책에서 나는 디자인이 "결정이나 결과
못지않게 관심, 반응, 질문과도 연관된 분야"라고ㅡ거창하게!ㅡ
주장하므로, 급진적 기독교에도 가시적 모범이 여전히 있다는 점을
기억하면 힘이 될지 모른다. 유행만 좇는 학생은 새겨듣기 바란다.

서문의 본래 취지에 따라, 이 책이 어떤 점에서 그리도
특별하기에 개정판까지 내는지 묻고 답할 차례다. 우선, 이 책은
독창적이다. 다른 책을 읽고 쓴 책이 아니라, 디자이너이자
제작자이자 교육자로서 나 자신이 겪은 경험을 바탕으로 쓴 책이다.
현대 운동을 뼛속 깊이 느끼고 몸소 겪어 본 경험은 꽤 쓸모가
있다고ㅡ특히 학생에게는 증언으로서 가치가 있다고ㅡ생각한다.
하지만 그렇게 '독창적'인 책이 유익하라는 법은 없다. 창의적이고
비판적인 학식이ㅡ내가 내세울 바는 별로 없지만ㅡ다른 면을 보완해
준다. 긴 호흡, 적당한 거리감, 비교적 공평한 시각이 지닌 특별한
이점이다. 이 점에서 책의 두 번째 근본 자산을 생각해 본다. 진정
현대적인 디자인에ㅡ내가 생각하기에ㅡ내포된 충동 또는 욕구와
마찬가지로, 이 책은 자족하기보다 이바지한다. 다른 학자가 쓴 책도
많고, 그림책도 많다. 현대 디자인의 심층 구조에서 가장 먼저 배울
점은 <u>관계를 추구한다</u>는 점, 게다가 유쾌하게 추구한다는 점이다.
그렇지만 이 역시, 흔한 말로, 차차 보게 될 테다. 좋은 작업을 하기는
아마 언제나 어려웠을 테지만, 요즘만 한 때는 없었다. 그런데도
믿음을 버리지 않은 이들에게, 이 책이 힘을 보태 주면 좋겠다.

11

# 1   디자이너란 과연 무엇인가?

디자인:
동) 도안하다; 계획하다, 목적하다, 의도하다...
명) 마음속에 품은 계획...
명) 목적 달성을 위한 수단...
—『옥스퍼드 영어 사전』

모든 인간은 디자이너다. 게다가 많은 사람이 디자인으로 먹고산다.
행동을 구상하고 나서 실천 수단을 마련하기 전에, 그리고 결과를
가늠하기 전에 잠시 멈추고 신중히 고민할 필요가 있는 활동
영역에는 모두 그들이 있다.

　사실 이 책은 대체로―전적으로는 아니라도―소수 전문직을
다룬다. 즉, 제품 생산이나 때와 장소에서 사람들이 쾌적한 생활을
하는 데 필요한 물건에 형태와 질서를 부여하는 디자이너가 이 책의
주인공이다. 이처럼 투박한 정의가 또렷이 드러내듯, 디자인 결정의
결과물과 디자인 행위 자체에 두루, 광범위하게 걸친 다양한 경험을
한 단어로 가리키기는 어렵다. 위에 소개한 사전적 정의는 협소하다.
실제로 '디자인'은 "마음속에 품은 계획"뿐 아니라 그 결과물, 즉
도면이나 설명서뿐 아니라 최종 생산된 물건 자체를 가리키기도
한다.

　그래서 혼란스럽다. '디자인'이라는 말이 구체적 맥락 없이 쓰일
때는 더욱 난감하다. 예컨대 목적 달성 수단을 강구하기 전에 의도
먼저 개괄하는 상황을 포괄하는 용어로 막연하게 쓰일 때가 그렇다.
그러나 그처럼 디자인을 '만들기'나 즉흥적인 행위와 구별하는 데

실익이 없지는 않다. 이 범위 밖에서는 구체적 산물이나 기회를 가리킬 때만 '디자인'이라는 말을 써야지, 그러지 않으면 형편없이 추상적인 용어가 되고 만다.

여기에서 논하는 디자인 작업은 오늘날 종합 대학의 미술 디자인 학부와 학과, 건축 대학, 직업 교육 과정이 마련된 일부 중소 규모 미술, 디자인 전문 대학 등에서 가르친다.* 통신 교육 기관도 관련 강좌를 개설하곤 하지만 어쩔 수 없이 개괄적인 수준이고, 공작실이나 실기실의 혜택도 기대하기 어렵다. 물론, 디자인은 그런 강좌나 교육 기관에 기대지 않고 단순히 해 보는 일만으로도 얼마든지 배울 수 있다. 건축가도 디자이너라는 점은 새삼 강조할 필요가 없으리라. (물론 의심스러울 때도 있기는 하다.) 해묵은 만큼 든든한 '포괄적 관점'을 취해 보면, 디자인 작업은 제품 디자인 (사물), 환경 디자인 (장소), 의사소통 디자인 (메시지) 등 세 범주로 편리하게 나눌 만하다. 물론 이 구분은 절대적이지 않고, 늘 그런 이름으로 불리지도 않는다. 이 분류법은 더욱 미세한 차이, 예컨대 산업 장비 디자인과 가정용 소비재 디자인의 차이 등을 무시하기는 하지만, 그래도 출발점으로는 쓸 만하다.

제품 디자인 분야를 보면, 한편에는 도자기 디자인이나 직물 디자인이 있고, 반대편에는 엔지니어링 디자인이나 컴퓨터 프로그래밍이 있다. 범위가 넓은 만큼 간극도 크다. 의사소통 분야 역시 자유로운 일러스트레이션부터 지도 제작이나 비행기 계기판 디자인처럼 엄정한 영역에 이르기까지, 범위가 넓다.

당연한 말이지만, 미적이고 감각적인 자유가 더 많이 허용되는 디자인 기회일수록 '순수 미술'에 가까워진다. 허용치가 작을수록 디자인은 과학에 가까워지고, 그때 미적인 '선택의 폭'은 몹시 좁아진다. 예컨대 신호등 디자인에도 미적 요소가 없지는 않지만,

---

* 원서는 영국의 디자인 교육 체계를 조금 더 자세히 나열하지만, 한국 현실과는 대체로 거리가 있는 내용이어서 단순화해 옮겼다.

최종 디자인을 결정하는 요건을 다 만족하려면 심미성을 무척 엄밀히 규정해야 한다.

건축가가 처한 상황은 비교적 명쾌하다고 한다. 역사를 거치면서 그들이 맡는 임무가 꽤 분명히 규정되었기 때문이다. 하지만 건물 유형이 복잡해지고 시공법이 산업화하는 등 여러 요인이 결합한 탓에, 이제는 그처럼 안정된 양상도 크게 흔들리게 되었다. 실제로 주변 전문가들(엔지니어, 도시 계획자, 사회학자, 실내 디자이너 등)이 건축 작업에 깊이 파고든 결과, 건축가만의 전문 영역을 판별하기도 쉽지는 않은 형편이다. 그렇지만 건축가는 여전히 특수 기술 자격을 갖춘 디자이너라고 볼 만하고, 그들 작업에서도 자유롭고 일시적인 디자인 상황에서부터 수술실 디자인처럼 민감한 상황에 이르기까지 넓은 범위를 확인할 수 있다.

아무튼 어디서든 시작은 해야 하므로, 이 책은 중간 지대 위주로 접근해 보고자 한다. 미술 대학 대부분에서 가구 디자인, 실내 디자인, 전시 디자인, 포장 디자인, 광범위한 그래픽 디자인과 공업 (제품) 디자인, 나아가 건축과 겹치는 일부 경계 영역 등이 여기에 속한다. 학생은 자신이 공부하는 주제를 참작해 범위를 헤아려야 한다. 특히 2부(「디자이너는 예술가인가?」)와 디자인 절차에 관한 일부 지적(11~16부)에서는 이를 참작할 필요가 있다. 아니면 도자기 전공자는 책에 담긴 내용이 모두 지나치게 복잡하다고 느낄 테고, 건축가는 거꾸로 부당하게 단순화되었다고 느낄 것이다. 무엇을 전공하건, 디자이너라면 주변 동료가 무슨 일을 하는지, 왜 하는지를 대충이나마 알아야 한다. 그래야 생각이 풍요로워진다는 이유도 있지만, 단체 작업을 효과적을 하기 위해서도 그렇고, 이외에도 앞으로 밝힐 몇 가지 이유가 있다.

한 전문 영역 안에서도 디자이너가 맡는 역할은 다양하다. 기능을 중심으로, 지휘자, 문화 확산자, 문화 생성자, 보조자, 기생자로 역할을 나눌 수 있다. 지휘자는 일을 받아 오고, 다른 사람들이 일하도록 조직하고, 결과를 발표한다. 문화 확산자는

폭넓은 관심을 든든한 기반 삼아 넓은 영역에서 효과적으로 활동하는 사람을 일컫는다. 문화 생성자는 골방에 틀어박혀 일반인보다는 다른 디자이너에게 더 유익한 아이디어를 창안하는 외골수다. 보조자는 흔히 초보자를 뜻하지만, 행정 업무나 도면 작성 등을 담당하는 사람도 이에 속한다. 기생자는 다른 사람 작업에서 겉모양만 베껴 잘사는 사람을 가리킨다. 첫 네 집단은 상호 의존 관계에 있으며, 상대를 필요로 한다. 덧붙여 둘 점은, 능력이나 기질에 따라 역할이 얼마간 고정되기도 하는 대형 디자인 회사를 제외하면, 어떤 디자이너든 살면서 역할 변동을 겪는다는 사실, 그런 역할 변동은 과제 하나를 진행하는 도중에도 일어나곤 한다는 사실이다. 무수히도 많은 기생자를 제외하면, 여기에서 나눈 역할 사이에 우열 관계란 없는 셈이다.

작은 사무실에서는—또는 프리랜서에게는 당연히—계층 분화가 두드러지지 않는다. '사무실' 자체는 일정 노선을 따르기도 하지만, 그곳에서 개인이 하는 일은—비서나 행정직이나 임시직 제도공을 제외하면—확실히 정해지지 않는 경우가 흔하다. '컨설턴트'는 매우 전문적인 과제나 (역설적으로) 매우 폭넓은 사안을 다루는, 외로운 늑대 같은 사람이다. 디자이너는 어디에나 있어서, 독립해 활동하는 이가 있는가 하면 정부 기관이나 지역 관공서, 대기업이나 소매상이나 공기업 등 일일이 나열하기 어려우리만치 다양한 곳에도 디자이너가 있다. 디자인 장인은 저만의 공작소는 물론 때에 따라서는 독자적 유통망을 운영하기도 한다. 몇몇 디자인 회사는 볼펜에서 공항까지 갖은 일을 다 하고, 따라서 (건축가를 포함해) 모든 분야 전문가를 고용한다. 합리적이고 바람직한 현상이지만, 큰 조직을 관리하려면 엄청난 재주가 필요할뿐더러, 그런 조직은 작업 수준을 하향 평준화하는 경향을 보이기도 한다. (직원이 많아지면 작업 흐름에서 생산적인 속도를 유지하면서도 모든 직원에게 적정 생활 수준을 보장할 만한—지나치지 않은—작업량을 관리하기가 그만큼 어려워진다.) 대개 학생은 창업에 나서기 전에 몇 년간

회사에서 실무를 경험해 보아야 한다. 독자적인 사무실은 흔히 세 명에서 여섯 명 정도가 공간을 함께 쓰고 유지비를 분담하는 데서 출발하곤 한다.

디자이너는 대부분 디자인 대학에서 (또는 건축 대학에서) 2년 내지 6년간 정규 교육을 받고 자격을 갖춘다.* 변칙적으로―깊은 물에 무작정 뛰어든 다음 헤엄치는 법을 배우듯―시작하는 사람도 있지만, 독학을 하려면 후원이 든든해야 하고, 불균등한 기회를 감수해야 하고, 특별한 끈기가 필요하기도 하다. 수습으로는 제도법 훈련 이상을 하기가 어렵다. 어떤 제조사나 소매상은 디자인에 자질을 보이는 직원을 격려해 주기도 한다. 야간 대학이나 통신 강좌는 대체로 문화 교양이나 취미 세계를 겨냥하지만, 뜻이 있는 전업 학생이라면 그런 경로를 통해서도 포트폴리오를 만들 수 있다.

경고해 둘 점이 있다. 이 책에서 '디자인'이라는 단어는 때에 따라 동사로도 쓰이고 명사로도 쓰이며, '정규' '실현' '의식' 같은 말이 단서 없이 쓰일 때는 독자 스스로 문맥에 따라 뜻을 헤아려야 한다. '학생'이라는 말은 암시적으로 썼다. 몸에 맞는지 입어 본 셈 치자.

창의적인 일을 하는 사람은 자기 분야에 관해 영원히 겸손한 학생이라고 하는데, 전적으로 타당한 생각이다. 이를 장학금과 연구비 지원서, 마침내는 알량한 교직에 매달려 줄 서는 소심한 '평생 학생'과 혼동하면 안 된다. 한편, 분야를 진지하게 '읽고' 이론이나 비평에 뚜렷이 이바지하는 학구파 학생은 이들과 또 다르다. 결국, 내가 말하는 '학생'은 자신이 어떤 일을 하는지, 왜 하는지 꾸준히 묻는 이를 뜻한다.

성차별을 비켜 가는 단어 선택법은 없다. 독자는 (글에서 일부러 구별하지 않는 경우) 이 책에 쓰인 '그'가 남성과 여성을 모두 포함한다는 점을 이해해 주기 바란다. 공작 기계를 쓰는 수업이나

---

* 원서에는 당시 영국 교육 체제에 맞게 "3년 내지 7년"으로 되어 있다. 이런 경우는 한국 현실에 맞게 고쳐 옮겼다.

낯선 도구를 활용하는 수작업에서 여성을 따돌려서는 안 된다.* 그런
기술은 누구나 쉽게 배워서 즐겁게 쓸 수 있다.

이상이 바로 디자이너가 처한 상황이고, 이 책의 출발점이다.
처음으로 돌아가, 모든 인간은 디자이너라는 말을 발판 삼아
보자. 잊지 말아야 할 점은, 디자이너도 사람이기에 다른 사람과
마찬가지로 (기회만 생기면) 온갖 인간적 약점을 드러낸다는
사실인데, 자신이 하는 일을 과대평가하는 습성도 그런 약점에
속한다. 다음과 같은 질문을 생각해 보자. 디자이너는, 저라면
직원으로 일하는 모습은 상상조차 하기 싫은 기업에도 디자인을 해
주어야 하나? 디자인은 사회적 사실주의 예술인가? 나이프와 포크를
디자인할 때도 도덕적 품위를 지키면 유익한가? 디자인 작품은
사회적 효용성을 내세울 만한가, 아니면 디자이너의 자기표현 수단일
뿐인가? 전문직은 일부 필수적 환상으로 주변을 둘러싼 자기방어
집단인가? 디자이너는 체제에 순응해야 하나, 아니면 변화를
주도해야 하나?

이와 같은 질문이 주의만 어지럽히고 시간만 낭비한다고
생각한다면, 아마 책을 덮어야 할 것이다. 그렇지 않다면 계속 읽되,
쉬운 답은 바라지 말아야 한다.

---

* 현재 기준으로는 이런 언급조차 성차별적으로 느껴질 법하다. 글이 쓰인
1968년 당시 영국에는 여성에게 기계 작업을 권하지 않는 풍조가 있었으리라
추측한다.

# 2 디자이너는 예술가인가?

이 질문에 답하려면 먼저 디자이너가 하는 일을 꽤 자세히 설명해야 하지만, 우선 질문의 맥락부터 살펴보자. 첫째, 모든 나라나 문화에는 나름대로 역사가 있는데, 이는 현재 문화에서 디자인이 작동하는 방식에 영향을 끼칠 수밖에 없다. 둘째, 더 만연한 난제로, 일반화한 만큼이나 불편한 관행, 즉 '순수 미술'과 '디자인'은 같은 단과 대학에서 가르치면서 '건축'은 (대개) 배제하는 관행이 있다. 이렇게 문제 많고 (이제는) 근거도 없는 영역 분할의 역사적 배경을 검토하기에는 적당한 자리가 아니다. 여기에서는 음악, 무용, 문학, 영화처럼 주로 심리적, 감각적, 정신적으로 인간을 이해하고 해석하는 분야와 더불어 회화와 조각을 공부한다면, 더 현실적으로 상황을 가늠할 수 있으리라는 지적만 해도 충분하다. 그러면 복잡한 사회적 제약을 받으며 사람의 신체적, 부수적 욕구를 먼저 충족시켜야 하는 활동(예컨대 건물 디자인)이나 사람을 돌보고 즐겁게 하는 등 훨씬 사소한 역할을 맡는 활동을 구별해 내기도 쉬워질 것이다. 사실, 궁극적으로 모든 인공물은—회화, 의자, 쓰레기통을 막론하고—피할 수 없는 문화 전체를, 나아가 문화적 우선순위를 결정하는 암묵적 전제를 떠올리고 작동시킬 수밖에 없다. (기본적으로, 의식주가 해결되었다고 전제할 때, 나머지는 결국 선택 문제이고, 거기서 드러나는 우선순위는 꾸준히 재평가해야 한다.) 다음과 관련해 분명히 밝혀야 할 점은, 만약 '순수 미술'과 '디자인'이 단지 미술 대학에서 통용되는 이분법을 가리킨다면, 오로지 이런 근거만으로는 경계선을 만족스럽게 긋기가 어렵다는 사실이다.

이어지는 논의는 한 디자이너의 관점에서 본 상황에 입각한다.

전문직에 관한 미샤 블랙의 차분하고 정확한 설명을 옮겨 본다. "일반인에게 전문 기술을 제공하는 활동... 대체로 판단력에 의존하고, 이 판단력에서 경험과 지식은 동등한 비중을 차지하는데, 기술 소지자는 직업윤리를 따라야 할 뿐 아니라 때로는 판단력 행사에 필요한 적정 기술에 관해 법적 제약을 받기도 한다."

충분한 정의는 물론 아니고, 어쩌면 조금 소극적인 정의인지도 모르나, 그럼에도 디자이너는 타인을 통해, 타인을 위해 일한다는 사실, 그리고 자신이 아니라 타인의 문제를 주로 다룬다는 사실만큼은 분명히 밝혀 준다. 이 점에서 디자이너가 맡는 역할은 정확한 진단(문제 분석)과 적절한 처방(디자인 제안)을 책임지는 의사와 비슷하지만, 그렇다고 이 비유를 너무 심각하게 받아들여서는 안 된다. 아무튼 디자이너는 간접적으로 일하고 소통한다는 점, 그리고 그의 창작은 결국 도급업자, 제조업자, 기타 집행인에게 전하는 지시 형태를 취한다는 사실을 분명히 인식해야 한다. 디자인 공예가나 장인은 예외인데, 그들이 처한 상황은 6부에서 다룬다. 지시에는 명세서, 보고서 등 각종 문서, 상세 제작도, 의뢰인을 위한 프레젠테이션 드로잉, 축소 모형이나 때에 따라서는 실물 크기 시제품 등이 포함된다. 디자이너가 직접 손대는 일은 여기에서 끝나므로 (엄밀히 말해 그가 만드는 것은 시각적 유사물일 뿐이므로) 지시는 명료하고 완전해야 하며, 모든 면에서 받아 보고 작업하기에 충분해야 한다. 11부에서부터 16부까지는 이런 요건을 중점으로 다룬다.

디자이너는 흔히 제작 감리도 책임지지만, 화가나 조각가가 눈과 손으로 직접 피드백을 얻는 데 익숙하고, 그렇게 재료와 제작 과정을 손수 경험하며 원래 생각을 발전, 보완, 변경할 수 있는 것과 달리, 디자이너에게는 그런 피드백에 정확히 상응하는 것이 없다. 장인은 예외다. 디자이너 대부분에게는, 현장에서 돌발 상황이 일어나 모든 일이 뒤집히지 않는 이상, '귀환 불능 지점'(최종 도면 확정)이 실제 종착역이다. 물론, 디자인 단계에서도 주로 사람과

환경을 통해, 또는 디자인 개요에 새로운 정보가 꾸준히 흡수되면서 이른바 '피드백'은 일어나고, 그래서 개요의 정의 자체가 바뀌기도 한다.* 최종 결과물 역시 디자인 문제를 피상적으로 접하며 떠올린 최초 발상에서 근본적으로 달라지곤 하지만, 그와 같은 변경이 늘 디자이너의 의지를 따르지는 않는다. 그의 재량 밖에 있는 객관적 요인 탓에 변경이 필요해지기도 하기 때문이다. 비용, 가용 재료나 기법, 의뢰인의 요구, 또는 단순히 초기에는 눈에 띄지 않았던 요인을 발견하는 경우 등이 대표적이다.

고로, 요컨대 디자이너는 (최선의 방책을 철저히 수립하고 동의를 얻었다면) 지시하는 사람이고, 그가 하는 일에는 여러 타인이 늘 관여하며, 디자이너는 그들의 (흔히 상충하는) 이해관계를 조정해 주어야 한다. 그중 일부와는 (법적) 계약을 맺기도 한다.

그에 따라 여러 구체적인—의뢰인과 도급업자에 대한, 최종 산물을 사용할 일반인에 대한, 규모가 큰 (팀 작업과 빈번한 공동 의사 결정이 필요한) 작업에서는 다수 전문가 또는 협력자에 대한— 책임을 지게 된다. 건물이라면, 무너지지 말아야 한다. 의자라면, 높이가 75센티미터여서는 안 되고, 무게를 실었을 때 부서져서도 안 되고, (특별한 경제적 이점이 없는 한) 특수 기계로만 만들 수 있는 부품을 써서도 안 되고, 도저히 판매할 수 없을 정도로 비싸서도 안 된다. 디자이너가 개인적 통찰을 발휘하려면, 먼저 개요에 섞인 일견 상충하는 요건들을 최대한 유리하게 조정해야 한다. 요컨대 자신이 다루는 문제가 정확히 무엇인지, 유익하게 활용할 만한 제약이 무엇인지 알아내야 한다.

이런 이유에서, 디자이너는 매우 '문제' 의식적이다. 그가 하는 일에서 많은 부분은, 비록 과학처럼 복잡하지는 않더라도, 문제를 분석하는 작업으로 이루어진다. 그는 정보를 분류, 정리,

---

\* 디자인 개요(brief)는 과제의 목적, 범위, 조건, 일정 등을 정의한 문서다. 분야나 사업 속성에 따라 작성 주체가 달라진다. 이 문맥에서는 문서 자체보다는 이에 정리된 내용을 가리킨다. (122쪽도 보라.)

연관하는 능력뿐 아니라 생생한 상상력은 물론 엄정한 판단력과 분별력도 갖추어야 한다. 문제 분석에서 가장 '객관적'인 듯한 절차가 실제로는 적절한 의사 결정을 위한 전문적 판단의 그물망 같은 데 휩싸여 임의로 이루어지는 일도 흔하다. 일부 분야(예컨대 직물 디자인)에서는 재량이 훨씬 커진다. 디자인 작업 대부분에서 최종 결정 사항은 외관에 심대한 영향을 끼친다. 그러나 아무리 정성껏 다루어도, 작품의 외관은 결국 기능적, 상황적 배경에서 떠오르고, 어떤 의미에서는 그런 배경을 표현한다. 물론, 의사소통 요건이 구조 논리 같은 다른 요인보다 중시되는 경우도 있다. 이 역시 결국은 기능을 보는 특수한—아마도 세련된—시각일 뿐이다.

드로잉은 (일러스트레이션을 제외하면) 디자인의 목표가 결코 아니다.* 오히려 제작 목적을 위한 수단이고, 적절한 의사소통이라는 목적에 따라 내용이 엄밀히 제한된다. 이 점이 바로 순수 미술 드로잉과 디자인 드로잉의 명백한 차이인데, 학교에서는 디자인 과제가 대부분 가상적 성격을 띠고, 따라서 드로잉이 유일한 결과물이 되면서 최종 산물이라는 허구적 위상을 띠는 탓에, 이 차이가 흔히 간과되곤 한다. 그렇다고 드로잉이 건성이거나, 엉성하거나, 어떤 면에서건 불량해도 된다는 말이 아니라, 철저히 합목적적인 속성을 띠어야 한다는 뜻이다. 사실, 디자이너도 스스로 만족하거나 수준을 유지하려면, 아마 정성이 깃들고 주도면밀하며 충분하고도 남는 드로잉을 해야 할 것이다. 오직 이런 의미에서만 디자인 드로잉은 '자기표현적'이다.

모든 디자인 단계에서 토론, 질문, 논쟁이 일어난다. 최종 디자인은 의뢰인 앞에서 발표하고 필요하다면 옹호도 해야 할 텐데, 의뢰인은 최종 결과물이 어떻게 나올지는 모르면서, 자신의 문제는 디자이너보다 자신이 더 잘 안다고—문제를 해결해 달라고 그를

---

\* '드로잉'은 "주로 선에 의하여 어떤 이미지를 그려 내는 기술"(표준 국어 대사전)이라는 포괄적 정의를 넘어 '제도', 즉 "기계, 건축물, 공작물 따위의 도면이나 도안"을 그리는 행위와 결과를 구체적으로 가리킨다.

불러 놓고도―믿는 경향이 자연스레 있다. 디자인 제안은 의뢰인이 익히 아는 관건들과 뒤섞인다. 의사소통 매체는 신중하게 결정해야 한다. 드로잉이나 모형에는 보고서 등 문서를 덧붙이기도 한다. 생각을 형성하거나 논의할 때, 상황을 평가할 때, 드로잉을 설명할 때, 명세서나 편지를 쓸 때, 또는 보고서를 작성할 때, 디자이너는 작업과 직접 연관된 어휘를 일관성 있게 써야 한다. 디자인 작업에서 이 측면은 대체로 과소평가된다. 명쾌하고 날카롭고 설득력 있는 언어 구사 능력은 디자인 작업에서 늘 중요하다.

이제, 다음 질문으로 넘어가 보자. 과연 어떤 사람이 디자인을 직업으로 택했을 때 행복감과 보람을 느끼는가? 디자이너는 순수 미술가보다 더 쉽게 냉철해져야 한다. 냉정하게, (자기 생각뿐 아니라) 주어진 조건에 비추어 문제나 기회를 저울질해야 하고, 그에 따라 결정을 내리고, 결정된 사항들을 조정하고 배치할 줄 알아야 한다. 제약을 잘 해결하고, 모든 기회를 최선으로 활용할 줄 알아야 한다. 사람을 좋아하고 이해하며, 다룰 줄 알아야 한다. 팀의 일원으로 일해야 하는 복잡한 상황도 받아들일 줄 알아야 한다. 어느 정도는 똑똑해야 한다. 실용적이어야 하고, 타인에 대해 폭넓은 책임을 지겠다고 각오해야 한다. 마지막으로, 그는 적어도 작업 시간 절반을 시각 매체 작업에 바칠 각오도 해야 한다. 디자인이 결정된 다음 작업 대부분은 이런저런 도면 형태를 띠기 때문이다.

이렇게 말하니 마치 완벽한 인간을 요구하는 것처럼 들려서 우울해질지도 모르겠다. 현실 세계에서는 디자이너도 여느 사람과 마찬가지로 어수선하고 지저분하며 실수투성이 삶을 산다. 무대 뒤에서는 물론, 때로는 무대 위에서도 그렇다. 모든 전문직에는 대략 정의된 공적 임무가 있고, 그런 임무를 되도록 다하라고 공인된 직업윤리가 있다. 한편, 디자인 작업에서 10퍼센트는 영감에 의존하고 90퍼센트는―그리 드물지 않게―고단한 노동이 된다는 사실을 고려할 때, 개요를 늘 분명히 이해하고 가용 에너지를 최선으로 활용하려면, 얼마간 정리된 절차가 필요하다.

이런 절차 가운데 일부는, 영화감독은 물론 화가나 조각가에게도
익숙할 것이다. 그러나 그들이 하는 일은 본성상 더 내향적인 성격을
띤다. 예컨대 화가의 으뜸가는 임무는 자신의 시각을 충실히 따르는
일인데, 설령 시각 자체가 (어쩌면 늘 그렇듯) 작업 도중 바뀐다
해도 마찬가지다. 화가도 계약에 따르는 책임을 지곤 하지만,
디자이너처럼 디자인 결정이 좌우될 정도는 아니다. 디자이너는
타인과 함께, 타인을 위해 일한다. 결국은 순수 미술가도 그러겠지만,
실제 작업 과정에서 디자이너가 주요 결정과 관련해 누리는 재량은
정도가 다르다. 순수 미술가는 토론, 합의, 문서, 회의에 그리 크게
의존하지 않는다. 디자인에서는 그 모두가 문제를 정의하고 해결책의
적합성을 판단하는 데 중요한 소통 장치다. 순수 미술가는 대체로
재료를 직접 다루거나 최종 작품과 매우 흡사한 시각적 유사물을
다룬다. 앞서 살펴봤다시피, 디자이너는 구체적 시안을 도출하기까지
먼 길을 가야 한다. 그리고 그곳에 다다른 후에도 자기 생각을 가장
근사하게 구현한 물건이라고 해야 모형밖에 없다.

대중 예술에 속한다고 볼 만한 영화, 텔레비전, 연극에도 꽤
복잡한 디자인 절차가 있기는 하다. 하지만 예술가와 디자이너의
실질적 연결 고리는 대체로 양편이 시각적 감수성을 공유할 때 얻을
수 있는 이점에 있다. 어느 한 편에서 다른 편으로 기교나 언어,
통찰을 전하는 문제가 아니다. 학생은 이 역시 하나의 견해일 뿐임을
잊지 말아야 한다. 디자인 '범위'가 얼마나 넓은지 떠올려 보면, 이
문제가 그리 만만치 않다는 사실도 알 만할 것이다. 디자인 결과물의
외관에 영향을 끼치는 요인은 너무나 많으므로, 디자이너의 손을
이끄는 '요구됨'(requiredness, 형태 심리학에서 빌린 용어)은 회화나
조각 작품을 결정하는 요인과 전혀 달라 보인다. 그래도 공통된 경험
요소는 있다. 다른 분야(예컨대 철학이나 음악, 수학)의 관련 작업을
'느껴' 보는 방법으로도 정당한 전달이 일어날 수 있고, 또 그래야
한다. 마찬가지로, 어떤 분야건 내부만 들여다볼 때는 찾을 수 없는
뜻밖의 자원에서도 창의적 감수성을 구할 수 있다.

이처럼 당연한 이야기를 귀에 못이 박이도록 강조하는 이유는, 흔히 순수 미술과 디자인이 (건축은 제외하고) 연관 전공으로 취급되는 한편, 학생은 둘 중 하나를 선택하라고 요구받곤 하기 때문이다. 항상 디자인 이론의 본부로 노릇한 건축이 고립된 사정은 설명하기도, 정당화하기도 어렵다. 어쩌면 이론도 그런 영향을 받는지 모른다. '순수 미술'은 불쾌하리만치 고상한 용어지만, 전공 안내서나 미술 대학에서 일반적으로 회화, 조각, 판화, 사진을 가리키는 말이자, 그들을 여기에서 논하는 여러 디자인 분야, 즉 '응용 미술'과 구별하는 말로 쓰인다. 과학에서도 순수 과학과 응용과학이 구별된다는 시각은 미심쩍다. 회화, 조각, 산업 디자인, 건축이 모두 '미술'이라는 공통 뿌리에서 갈라져 나왔다는 주장 역시 믿기 어렵다. 이 점을 본격적으로 설명하려면 미술에 대한 특정 시각이 (그리고 정의가) 필요한데, 이는 토론 범위를 벗어난다. 얼마간은 언어 문제, 즉 서술 어휘가 불충분하다는 사실 탓인지도 모른다. 일반적 용례를 왜곡하지 않는 선에서 말하자면, 디자이너는 작업에 일정한 예술성을 부여한다는 점을 인정해야겠고, 어떤 분야건 내부에는 이질적 기준들이 공존하는 데 반해, 분야를 막론하고—순수 미술, 디자인, 과학, 의학, 철학 등을 통틀어—소수 거장 사이에는 공통점이 많다는 점만 인식해도 충분하다 하겠다.

# 3   디자인 교육의 원칙

좋은 건물의 조건이 셋 있다. 편리성, 견고성, 쾌적성.
—비트루비우스 / 헨리 워턴

애정, 노동, 지식은 삶의 근원이다.
또한 그들이 삶을 다스려야 한다.
—빌헬름 라이히

디자인 능력은 기술, 지식, 이해, 상상이 결합해 나오고, 경험을 통해
단단해진다. 무거운 말이고, 근본을 가리키는 말이다. 우리는 직업적
자긍심의 토대로서, 그리고 타인에게 쓸모 있는 디자이너가 되기
위한 약간의 담보로서, 최소 자격이 필요하다는 점을 인정한다.
일정한 한계에서 그런 자격은 정의할 만하고, 그로써 가르침/
배움이 일어나는 정규 과정의 윤곽을 그릴 수 있다. 디자인 능력을
'가르칠' 수 있다고 노골적으로 말하기는 어렵다. 여느 창작 활동과
마찬가지로, 디자인도 안으로 기르는 수밖에 없는데, 어쩌면 정규
디자인 교육에서도 그런 성장이 일어날지 모른다는—그러나
그러라는 법은 없다는—정도가 적당하다.
　　'상상력' 같은 무형 요소에 관해서는 이 같은 관점에 선선히
동의하는 사람이라도, 대개 기술과 지식은 가르쳐야 할 뿐 아니라
엄격히 검증해야 한다고 주장하는 편이다. 적어도 사회적, 기술적
오용에서 순진한 사회를 보호하려면 그래야 한다는 주장이다. 이는
아마 옹호할 만하겠지만, 당연한 가정으로 받아들여서는 안 되고,
또 공인 자격의 약점에서 주의를 돌리는 구실로 쓰여서도 안 된다.

이해 없이 남용된 지식이 입히는 손상은 측량하기 어렵다. 그렇다고 실체가 없지는 않다. 어떤 기술은 문제의 속성과 무관할 수도 있고, 또는—사람을 다루는 경우—요령이나 분별 없이 무지막지할 수도 있다. 지식은 책에 자세히 실린 타인의 해결책을 보고 기워 만든 관습적 반응의 누더기로 얄팍하게 경험할 수도 있다. 당연히, 기술과 지식은 저울에 달 수 없고, 극히 단순한 기계적 문제를 제외하고는 질적 지각에서 분리할 수도 없다. 실은, 기계적 문제라고 그런 분리가 가능한지도 의심스럽다. 원숙하고 현명한 '판단력'조차, 창의적 자발성을 비료로 주지 않으면 둔중하게 비인간적으로 변질하고 만다.

건축은 이런 측면을 거북하게 증언하는 분야 가운데 하나일 뿐이다. 예컨대 어떤 건물의 지붕이 새거나 무너질 성싶지 않다는 점은 (실제로는 아마 다른 사람이 계산해 준 덕이기는 해도) 좋은 일이고, 소박하나마 엄연한 사회적 쟁취로 쳐야 마땅하다. 반면, 검정 시험을 통과한 건축가가 수천 명은 될 텐데, 그중 정서적으로 질 좋은 건물을 생산하는 인물이 적지 않다고 떳떳하게 말할 수 있을까? 물론, 그들이 하는 일이 때로는 지나치게 어려우며 온갖 규정에 얽매이는 것도 사실이지만, 그렇다고 그들이 스스로 받은 교육 덕분에 약속과 실천의 틈을 절실히 느끼고, 그래서 가능한 모든 방법을 찾아내 틈을 메우려 한다고 말할 수 있을까?

좋은 학교는 뒤늦게나마 문제를 인식하고 해결에 최선을 다한다고 (관대하게) 답할 수 있다. 그러나 '전문가 집단'은 여전히 자신을 보위하는 데 급급한 나머지, 지극히 근시안적으로 자격 조건을 파악할 수도 있다. 우리에게는 인간 정신과 환경이 겪는 빈곤의 정체를 장기적인 시각에서 잴 만한 잣대가 없다. 문제는 인간이 주변 어디서나 목격하며 받아들이고 마는 황무지뿐 아니라 그가 총체적 경험과 맺는 관계 자체인데, 거기서 건축 환경은 일부를 차지할 뿐이다.

이처럼 원대한 고민은 성실한 근무 시간 대부분을 지겨운 반복 작업에 바쳐야 하는 건축 사무소 인턴사원의 피로한 안면에 필시

26

냉소를 띠워 줄 것이다. 그래도 정규 디자인 교육을 평가하려면 일부 거북한 질문을 던져야 한다. 그래야 사회 규범을 무의식적으로 받아들이는 습관을 버릴 수 있을 뿐 아니라, 실질적인 사안 몇몇에 또렷이 초점을 맞추고 나머지는 부수적인 사안으로 제쳐 둘 수도 있다. 예컨대, 우리의 인턴사원은 업무에서 큰 부분이 시공 현장에서 일어나는 우발적 사건과 '승인' 구조에 복잡하게 얽혀 있으며, 그 탓에 밤을 지새곤 한다는 사실을 확인해 줄 것이다. 때로는 담당 공무원의 인성이 전체 작업에서 가장 지독한 변수가 되기도 한다. 이 점을 학교에서 학생에게 제대로 설명해 주기는 불가능하다. 그런 일이 어떻게 일어나는지, 어떻게 해야 일을 진척하고 본래 의도를 비교적 온전하게 관철할 수 있는지, 또는 흔히 그렇듯 새로 밝혀진 가능성에 비추어 본래 의도를 미묘하게 수정할 수 있는지 알아내려면, 그저 디자인 실무를 경험해 보는 수밖에 없다. 우발적인 현장 상황이 갑자기 유리하게 작용하고, 그래서 디자이너 스스로 왜 진작 그런 생각을 하지 못했는지 자문하게 되는 경우도 있다. 이런 부분을 '디자인 프로세스'로 설명하기는 정말 쉽지 않다.

교육 문제를 현재뿐 아니라 미래 측면에서—그리고 좀 다른 각도로, 과거 측면에서—보는 것도 (완곡하게 말해) 바람직하다. 즐거이 하나 되어 거리낌 없이 부를 좇다가 기껏해야 잡지에 풍족한 생활의 보증이 새로 소개될 때나 이따금 흔들릴 정도로 정체한 사회 상황을, 그리고 여유 있는 사람들, 대개는 고위 경영자들에게 값비싼 내핍 생활을 제공하는 디자이너를 상정하면 안 된다. 그처럼 따분한 상황은 마지막 바르셀로나 의자가 관심을 끌려고 자세를 잡기도 전에 변질하고 말 것이다. 그런데 누구의 관심을 끌려고? 지금은 모르겠지만, 1968년에는 젊은이들이 부모 세대 일부와 달리 그런 데 무관심해지는 조짐이 확실히 있었다. 하지만 그저 물리적 빈곤을 조금이나마 덜어 내는 일밖에 갈망하지 못하는 사람도 무수히 많은 이때, 단지 모두가 누리거나 원하지 않는다는 이유로 적당한 생활 수준마저 경시하는 것은 옳지 않은 일이다. 우리가 신을 흉내 내

원점에서부터 철저한 자원 재분배를 시도하거나 도덕적 정언 명제를 들이대 세상을 청소할 수는 없는 노릇이다. 요컨대 디자이너는, 여느 정직한 시민과 마찬가지로, 예리한 분석 능력뿐 아니라 신념과 전망도 지녀야 한다. 그래야 생활에 효과적으로 개입할 수 있고, 좋은 일을 할 수 있다. 기술 교육 외에, 디자인 학교가 도울 길은 없을까?

쉽지 않은 일이다. 단순화한 접근법은 누구에게도 도움이 되지 못한다. 고로 글이 이어진다.

학생에게 가장 필요한 것은 문제를 <u>스스로</u> 해결하는 데 도움이 될 만한 지식이다. 그런 면에서, 학교 상황의 한계와 장점을 이해하면 유익하다. 우선, 학생은 디자인 교육과 실무 모두 정체성에 지나치게 집착하는 장애에 시달린다는 점을 인식해야 한다. 희한하게도, 사람들이 자기소개에 쓰는 말이—건축가, 시각 디자이너, 실내 디자이너 등이—실제로 하는 일보다 중시되곤 한다. 현대 사회에서 그들이 하는 일을 한 단어로 정의하기가 몹시 어렵다는 점을 고려하면 일면 정당하지만, 직함이 흔히 내포하는 어감은 개인의 불안감을 달래 주는 데나 유익하지, 협력의 바탕이 되지는 못한다. 이런 혼란은 신분 서열 등 우리 사회의 복잡한 가닥과 뒤얽혀 있으므로, 교육이 거기서 영향받는 것도 어쩌면 당연하다. 10년 후에 <u>일어날지도 모르는</u> 상황을 그럴듯하게 예측하기는커녕, 학생들이 실제로 하게 될 일과 어떤 관계가 있는지조차 미심쩍은 상태에서, 디자인 교육이 여전히 불합리한 전공으로 세분화하는 까닭도 거기에 있다.

그렇다고 종합 교육을 하자는 말은 아니고—해묵은 전공 분화가 얼마나 무모한지 지적했을 뿐—적절한 전공 분야가 엄연히 있으며 이들을 깊이 연구하는 일은 여전히 가치 있다는 사실을 부정한다고 문제가 나아질 성싶지도 않다. 이론상으로는, 4년 과정에 걸쳐 문제 하나만 파헤쳐도 당연히 전 우주를 탐구할 수 있다. 게다가, 기술과 지식이 마트에 깔끔하게 진열된 상품처럼 '진공 포장'된 상태로 나와 있다는 믿음 역시—앞서 암시했다시피—저급한 기술 교육의

오류다. 그런 지식을 활용하다 보면 때때로 자괴감이나 조바심이
이는데, 이는 이런 학습에 첨가제 같은 속성이 있음을 드러낸다.
그러므로 불안과 불만에 찬 나머지 깊이가 아니라 너비를 탐구하며
자유를 찾는 학생은, 실상 자신이 탈피하려 하는 스승(그가 실제하건
상상이건)의 장단에 놀아나는지도 모른다. 기술은 이해력과 보조를
맞추어야 하고, 그럼으로써 유기적으로 성장해야 한다. 이해력이
튼실히 뿌리 내리려면, 수평 사고는 성질이 전혀 다른 수직 사고로
(그리고 몽상으로) 보완해 가며 확장해야 한다. 좋은 디자인이 (또는
어떤 창의적 사유건) 완벽하게 구비된 환경과 별 관계가 있다고
착각하지도 말아야 한다. 좋은 장비나 재료가 거의 없어도 신선한
생각과 통찰력만 있으면 접근할 만한 디자인 작업이 많다. 이와
반대를 (통상적 디자인 출발점으로) 전제하는 태도는 막대한 노력과
장치를 투여해 최소 의미만 건져 내는 사회 풍조를 반영할 뿐이다.

철저하게 맹목적인 '기능' 과정이 흔히 기술적으로도 가장
미숙하다는 사실은 슬프지만 흥미로운데, 이는 자기가 하는 일을
책임감 있게 대하지 않는 전문가보다 오히려 열성적인 아마추어가
더 일을 잘한다는 사실을 떠올려 준다. ('아마추어'—애정이 있는
사람.) 그렇지 않더라도, 교육은 반드시 '왜'라는 질문에 (따라서
질문 자체에) 민감해야 하는데, 기능 과정은 '어떻게'를 다루면서
그럴싸한 답변을 내놓는 본성이 있다. 하지만 어느 쪽이든, 아무리
좋은 교육 이론이라도 해석하는 학생과 선생의 정신에 따라 뻣뻣하게
죽기도 하고 살기도 하는 법이니, 이는 교육 공동체 내부의 확신과도
관계있는 문제이다.

이 글은 마치 학교나 대학이 전부인 양 말하지만, 이반 일리치가
상기시켜 주듯, 학교 수업과 교육을 혼동하기 쉬워도, 교육은
자연스러운 평생 과정인 반면 일부 학교는 사실상 반교육적인 것이
사실이다. 학교를 있는 그대로 이해하려면 현실 감각이 얼마간
필요하다. 어떤 의미에서 디자인 학교는 졸업 후 인생을 준비하는
곳이지만, 한 학생이 학교에서 보내는 시간은 소중하고 돌이킬 수

없는 현재의 인생이다. 하지만 그곳은 안전한 항구이기도 하다. 조금 다른 각도에서, 교원은 학교 성과를 통해 자신을 표현하려 한다. 그것이 바로 그들 스스로 선택해 지속하는 생활 방식이다. 대체로 일은 할 만하고, 보수나 사회적 대우도 좋은 편이다. 덕분에 일부 선생은 자신의 무능을 직시하는 일을 한없이 미룰 수 있다. 여러 이유로―일부 이해할 만한 이유로―교원과 학생 사이에서는 정규 교육의 중요성을 터무니없이 과장하는 교육적 공모(共謀)가 일어날 수도 있다. 좋은 의미에서, 이름값을 하는 디자이너라면 누구나 평생 학생으로 남는다. 이는 창의적 자원과도 관계있지만, 디자이너가 일하면서 마주치는 기술 변화 속도가 빠르다는 점과도 유관하다. 이런 관점에서 보면, 디자인 학교에서 보내는 몇 년이 하찮지는 않지만, 그로써 디자인 교육이 '수료'된다는 허풍은 경계해야 마땅하다. 대학 생활 2년은―심지어 6년도―기껏해야 한 디자이너의 교육 과정에서 기본이 되는 몇몇 우선 사항을 (철저하게) 점검해 줄 뿐이다. 세속적인 면에서도, 이른바 '노하우'는 대부분 실무에 몸을 비벼 보아야 얻을 수 있다.

그렇다면, 과연 정규 디자인 교육만의 쓸모는 어디에 있는가? 선생들과 학생들이 같은 목적과 같은 시설을 두고 한자리에 모인다는 점이 있다. 학생들은 서로 많이 배운다. 교과서나 선생의 지도가 전부는 아니다. 이 사실은 학교생활의 이점을 시사한다. 동의할 만한 영역(개성에 의미를 부여해 주는 공통 규범)을 넓히고, 공유와 협업을 경험하고, 갈등 해소법을 배우는 일이다. 한마디로, 같은 목표를 지향하는 공동체의 온갖 긴장과 자극에 뛰어들 기회라는 점이다. '고등 교육'의 이런 측면은 기술이나 지식 습득 못지않게 중요한데, 아무튼 후자는 책이나 통신 강좌 또는 디자인 사무실 수습이나 인턴 과정 등 실무 경험으로도 많이 (다는 아니고) 배울 수 있다. 학교생활에서 현실성은, 늘 불완전하게 '현실적'일 수밖에 없는 실기 과제보다는, 오히려 그 작업을 둘러싸는 토론, 다양한 각도의 공격법 탐색, 공동체 생활 특유의 느린 진척 속도 등에서 더 크게 나타난다.

본성상, 디자인 교육은 <u>반드시</u> 표면 아래를 파헤쳐야 하고, 처음부터 성과 도출보다는 의도를 밝히는 데 관심을 두어야 한다. 배움과 이해는 인생의 연속성에 뿌리를 둔다고 보아도 좋다면, 참으로 유익한 초기 교육은 이후 경험이라는 전체 맥락에서, 예컨대 몇 년 후에야 비로소 그 가치를 발할지도 모른다. 거꾸로, 단기 성과에 집착하는 교육은 오도된 성취감은 선사할지 몰라도 정작 후속 성장에 필요한 토대를 마련해 주는 일에는 실패할 수도 있다. 까다로운 문제다. 우리 사회의 강압적인 성과 지향적 분위기에서는 당연히 학생도 되도록 빨리 자신을 (자기 자신에게, 동료에게, 선생에게) 증명해 보이고 싶어지기 때문이다. 아무리 허울만 그럴싸하고 얄팍하다 해도, 디자인 과제라는 고도 성과물은 거의 구체적인 성취감을 선사하므로, 이를 대신하기에 이해도 신장처럼 손에 잡히지 않는 가치는 너무나 빈약해 보일 것이다.

학생에게 학위 취득이나 졸업 작품은 심각한 사안이고, 특히 어느 시험에건 (아마도 근거 있는) 공포를 느끼는 학생에게는 큰 근심거리가 될 만하다. 그런 학생이라도, 길고 긴 디자인 교육에서 학업은 격렬한 일정 단계일 뿐이라는 점을 깨닫는다면, 조금이나마 압박감을 덜 수 있을지 모른다. 디자인 대학에 가는 주목적은 우등으로 학위를 취득하는 일이 아니라 몇 년간 교육을 건설적으로 활용하는 데 있다. 반면, 어떤 학생은 수석이니 차석이니 하는 가시 돋친 문제를 긍정적인 자극 또는 유용한 학업 목표로 삼을지도 모른다. 개인마다 성격에 따라 달라지는 사안이다. 좋은 학교라면 그런 문제를 걱정할 필요가 없으리만치 보람찬 교과 과정을 갖추어야 한다. 지성적인 디자인 과정이라면, 디자인 작업 대부분이 협업을 통해 이루어진다는 점을 의식하고, 학생에게 상호 부조를 권하기도 한다. 이런 사안에 관해서는 때로 교육자를 교육할 필요도 있다. 인간의 경험을 소심하고 초조하게 파악하면, 학업에서 작은 차이가 매우 심각해 보인다. 더 느긋한 관점을 취하면, 우리 모두 어둠 속에서 촛불을 켜 들고 있을 뿐이라는 사실을 인정할 수 있을 것이다.

디자인 실무를 겸하는 선생도 문제를 겪을 수 있으니, 오랜 세월 열심히 쌓아 온 생각을 일상적 수업 과정에서 너무 쉽게, 거의 티도 안 나게 나누어 주는 바람에 그냥 '잃어버렸다'고 느끼다가, 몇 년 후에는 정작 그들이 학생의 아이디어를 훔쳐 왔다고 비난받는 경우가 있다. 디자이너라면 누구나 알다시피, 저마다 마음속 공책에는 이런저런 수준으로 발전된 아이디어가 기록되어 있는데, 학생을 가르치다 보면 그게 다 사라지는 것처럼 느껴진다. 세상 이치가 그렇듯, 숙련된 디자이너가 부여했을 법한 형태를 띠고 그런 아이디어가 구현되는 일은 드물다. 이런 사건의 발단은 금세 잊히지만, 디자이너가 오랫동안 교직에 있다 보면 창작자로서 정체성이 점차 박탈된다고 느낄 수 있다. 이런 문제는 지나치게 관료화한 교학 관계, 즉 우리와 그들을 나누는 구조 탓에 사재기 비스름한 태도가 형성될 때에야 비로소 격심해진다. 좋은 디자인 선생이라면 학생 스스로 자신에게 맞는 속도와 성취도에 따라 끝까지 문제를 생각하도록 도우려 할 것이다. 그런 선생이라면 스스로 자신 있는 영역과 자신의 지식이 닿는 한계를 모두 밝힐 것이고, 그로써 긍정적 불확실성 정신을 유지한 채 경험의 결실을 내세울 것이다. 그와 같은 신중함, 그와 같은 정신이 있을 때, '모형'과 '구조물'은 비로소 구속이 아니라 쓸 만한 도구가 된다. 베끼자는 말이 아니라, 그들 이면에 어떤 생각이 있는지, 그런 생각이 어떻게 구현되었는지 살펴보자는 말이다. 모형에는 말로 된 것과 물질적인 것이 있으며, 구조물에는 이런저런 인공물이 있다. 프레더릭 샘슨은 (영국 왕립 미술 대학 강연에서) 학생과 교수의 차이를 이렇게 명쾌히 풀이했다. "여러분과 나의 주된 차이는, 여러분의 무지가 얕은 반면 내 무지는 깊다는 점이다."

불행히도 일부 학교나 학원은 이런 말을 그리 달갑게 여기지 않는다. 지식의 삶에 관해, 그리고 삶의 지식에 관해 암시하는 바가 너무 큰 탓이다. 그렇지만 삶을 바라보는 포괄적 시각은 급속도로 변하며 상상력을 고무줄처럼 늘린다. 그럴수록 겉치레와 구별되는 뼈저린 경험을 신뢰성에 붙들어 맬 필요가 있다. 많은 기관이 역할에

필요한 이상으로 관료화되었다는 점에는 의심할 여지가 없다. 교육을 위시해 모든 영역에서, 낡은 형식이 득세하면 이견 충돌과 해소를 허용하는 한계선 밖의 새로운 에너지가 꺾이고 말지도 모른다. 당사자들은 같은 말을 해도 근본적으로 상충하는 전제를 품으므로, 실제로는 상대가 전혀 다른 언어를 쓰는 것처럼 느낀다. 새로운 에너지는 형식을 제대로 갖추지 않은 채 논증 대신 탐구 행위 자체에 의존할지도 모르며, 익숙하지 않은 사회적 탐색로를 따라 새로운 통찰을 찾아 나설 수도 있다. 학생 시위와 농성은 그렇게 발생한다.

농성이나 기타 시위는 단순한 유행에 그칠 수도 있고, 그들이 도전하거나 대체하려는 조건만큼이나 완고하게 제도화될 수도 있다. 하지만 그런 시도는 '저항'이라는 표면상 목적과 별개로 엄청난 자기 교육 에너지를 생성하고 집중시킬 수 있으므로, 이를 몰지각한 파괴 행위로 치부하는 것은 단견이다. 실은, 아무리 혁명을 혐오하는 이라도 이런 활동을 진정한 사회 적응 시도로 이해할 수는 있다. 즉, 더 일반적인 표현 경로로는 가두지도, 예측하도 못하는 조건에 적응하려는 시도라는 뜻이다. (전통적인 반동 세력도 필시 시대에 부응하는 법을 배울 것이다.) 아무튼 안달하는 소수자의 시각을 미처 따라가지 못하는, 소용을 다한 껍질은 이를 계기로 확실히 드러난다. 최악의 경우, 자극에 대한 반응이 난폭하게 방어적이면 혁명가들은 깊은 환멸밖에 얻지 못할 수도 있다. 최선의 경우, 안일에서 깨어난 제도권은 제 특권을 새로이 자각하고, 참여자들은 인간 행위의 두 원리, 즉 연대와 상호 부조(모두가 하나로, 하나가 모두로, 그리고 인간관계를 공감하는 진취적 정신)를 감동적으로 경험할 수 있다. 이는 결국 (흔히들 우려하는 바와 달리) 집단 히스테리를 일으키기보다, 아마 자기 이해와 개성을 뚜렷이 신장시킬 것이다.

외적의 존재에 (또는 불가피한 창출에) 생명선을 대는 이론이라면 일체 불신하는 편이 현명하다. 그렇지만 사회에 제도화한 폭력과 무관심은 용인하면서, 썩은 어른을 가려내는 젊은이들의 수완에만 개탄하는 것은 위험한 이중 잣대다. 신생활의 약속을

지성적으로 대하려면 냉소주의에 물들지 않고 고마워하는 마음이 필요하다. 실험에 유리한 조건만 조성된다면, 새로운 생각의 가치와 지속력은 즉시 드러날 것이다. 그러나 현실 교육 당국이 변화를 얼마나 완강히 거부했으면, 곳에 따라서는 마치 1968년에 아무 일도 일어나지 않았다는 듯 평온이 유지되고 있는 점이 놀라울 따름이다. 변화 대신 확장을 선택한 예도 너무나 많다. 무엇보다 교육에서는 다원성이라는 가치와 현실을 보호해야 한다. 중앙의 지시를 받들어 현장을 마비시키는 교조주의가 언제 새로 출현해 교육을 위협할지 모른다. 국지적 조건을 고려하지 않고 만병통치약처럼 취급되면, 아무리 '네트워크'라도 빈 새장처럼 변질할 수 있다.

　　오늘날 정규 교육은 신뢰성을 의심받고 있다. 기술적 역량과 사회적 상상의 틈을 메우려면, 또는 그 문제를 맹렬히 인식하기라도 하려면, 교육은 형식을 상당히 벗어던지고 새로운 온기와 유연성을 추구해야 한다. 지적 담론 수준이나 특정 분야의 실질적 성취를 포기하자는 뜻이 아니다. 오히려 그런 가치가 교육에서 살아남을 유일한 희망이 거기에 있다는 말이다. 정규 교육의 모든 개념을 근본 원칙에 비추어 낱낱이 새롭게 바라보고 점검해야 (필요하다면 재건해야) 한다. 의지만 있다면, 원칙은 이해하기도 어렵지 않고 합의하기가 불가능하지도 않다. 반드시 깨달아야 할 점은, 허물없는 진실이야말로 지혜와 창의성의 근원에 가장 가깝다는 사실, 그리고 우리 시대에 모든 방면에서 실험은 사치가 아니라 필수라는 사실이다. 노동과 여가, 그리고 우리 아이들에게 보장해 주고 싶으나 여전히 위태로운 생존 관련 영역에 모두 해당하는 말이다. 모든 노력에서, 실패는 거듭 일어날 것이다. 태만에 따른―아무것도 하지 않거나 심지어 무엇을 할지도 몰라서 빚어지는―실패와 가치 있는 일을 하려다 겪는 실패 사이에는 고귀한 차이가 있다는 점을 중시해야 한다. 우리가 진정 자유로운 학교라고 여기는 곳도 실은 자유로운 사회만큼이나 실현하기 어렵고 내부 모순에 취약할지도 모른다. 하지만 자유만큼은 유일한 독재자로 허용해야 마땅하다.

디자인에 관한 질문에는, 때로는 '아니오'라고 답하는 편이
건설적인 행위가 되기도 한다. 미래를 바라보는 <u>디자이너로서</u>
'네'라는 답은 특정한 숙련에 사회적 책임을 결합하겠다는 뜻이다.
교육이 할 만한 역할이라고는 고작해야 좋은 일을 가능하게 해 주고,
그런 일에 대비하는 것뿐이다. 좋은 일은 쉬운 법이라고 자신을
속여서는 안 된다. 일을 잘한다는 말은 곧 애정을 갖고 일한다는
뜻이다. 마치 사월에 내리는 비처럼, 우박 같은 말은 기껏해야
선명하고 신선한 공기와 촉촉하고 탄력 있는 땅을 유지해 줄 뿐이다.
그리고 그것이 바로 정규 교육이—적절히—바랄 만한 최선이다.

# 4 좋은 디자인이란 무엇인가?

어떤 디자인의 목적을, 때로는 배경을 알지 못하면서 그 디자인의
'좋고 나쁨'이나 '옳고 그름'을 평가하기는 쉽지 않다. 그렇다고 판단을
꺼릴 까닭은 없다. "다른 제품 성능이 훨씬 우수한 건 알지만, 나는
이게 더 마음에 들어. 예쁘니까"라고 말할 권리는 누구에게나 있다.
"아주 솔직한 해결책이네. '예술' 흉내 안 내니 얼마나 다행이야"라고
말할 권리가 있는 것과 마찬가지다. 이론상, 잘 통일된 디자인이라면
눈과 손에 너무나 자연스럽게 느껴져서 둘 중 어느 반응도 일으키지
말아야겠지만, 인간 천성이나 인간 사회가 그처럼 자연스럽지만은
않은 법이다. 절대적 기준에 따라 조건을 검증할 수 있다면 가장
적합한 해결책도 얻을 수 있을지 모른다. 디자인 상황 대부분에서
이는 벅차고 환상적인 요구다. 한편, "문제를 잘 파악한 덕분에 문제
자체가 최적의 해결책을 가리키는 듯하다. 이 디자인은 그런 방향을
따른다"고 말하는 디자인도 있다. 이는 디자이너가 하는 말이다.
제품 사용자는 디자이너가 제약 조건을 처리하는 데 어떤 재주를
발휘했는지 별 관심이 없을 것이다. 여러 의미를 함축할 정도로
정교한 디자인은 여러 면에서 동시에 (선택적으로) 경험할 수도
있지만, 유기적 디자인에는 복잡한 화음이 단순한 쓸모를 흩뜨리거나
왜곡하지 말아야 한다는 조건이 있다.

　　디자이너 입장에서, 좋은 디자인은 크고 작은 디자인 기회의 전체
맥락에 넉넉하고 적절히 응하는 디자인을 뜻하고, 결과물의 질은
형태와 의미가 얼마나 밀접하고 진실하게 부합하느냐에 좌우된다.
정원 삽이 좋다는 말은 곧 성능이 좋다, 즉 쓰기 좋다는 뜻이다. 모양,
느낌, 견고성과 내구성에도 의미가 있다. 솔직한 어법으로 기능을

단순히 표현한다는 뜻이기도 하다. 그보다 복잡한 사물이나 장소, 장비, 상황은 아마 더 미묘한 의미를 드러낼 것이다. 다른 부분에서 논하는 지시성이 이에 속한다.* 어떤 디자인은 결과물이 아니라 행동 결정 원리를 제시할지도 모른다. 사회 행위로서 디자인이 진실성을 따지려면, 한 사람이 다른 사람 대신 내려 주는 결정은 모두 문화의 역사를 함축한다는 점 먼저 이해해야 한다. 디자인은 결정이나 결과 못지않게 관심, 반응, 질문과도 연관된 분야다. 이런 의미에서(도), 좋은 디자인은 임무를 다하면서 동시에 말을 걸 수 있다.

추상에 실질을 더해 주는 핵심 요소 가운데 어떤 디자인 결과물에도 없는 것이 둘이니, 바로 실현과 사용이다. 이들은 책상 앞에 앉을 때마다 잊지 말고 상기해야 하는, 귀신 같지만 완고한 실체다. 비슷한 맥락에서, 디자인 철학에 관한 논의는 볼트와 너트 등 기본적이고 긴요한 물질 일반에서 지나치게 동떨어지지 말아야 한다. 디자이너는 수준 높은 의사 결정을 통해 그런 물건에 생명을 불어넣는다. 요컨대 그의 관심은 진정 '사실의 세계에서 가치가 차지하는 자리'(퀼러의 동명 저서를 보라)에 있으며, 결과물은 일종의 담화가 될 만하다. (또는 그래야 한다.) 그러나 언어적 담화는 아니다. 그의 작업은 언어 자원을 활용하고, 의도, 톤, 의미, 구조 등에서 언어에 상응하는 자질(리처즈를 참조하라)을 통해 소통된다고 말해도 좋지만, 이외에도—앞서 말한 대로—기능과 더 밀접히 연관된 수준에서, 모든 일차적 성질에서 느껴져야 하는 경험도 있다. 흔히 디자이너는 작은 일조차 제대로 해내기가 어렵다고 느낀다. 이를 넘어 폭넓은 고려 사항은 핵심 임무에서 주의를 분산시키기보다 오히려 의미에 생기와 정당성을 더해 주는 역할을 맡아야 한다.

제품은 제조를 통해 실현할 수 있어야 할뿐더러, 생산과 효과적 분배를 둘러싸는 모든 인간적, 경제적 제약을 본성 면에서 존중해야 한다. 제품 디자인이나 의사소통 디자인에서는 아마 당연한 소리일

* 지시성(reference)은 어떤 디자인이 직접적 기능 외에 다른 가치나 관습을 간접적으로 가리키는 성질을 말한다. '참조성'이라 불리기도 한다.

것이다. 마찬가지로, 건물도 비용이나 건축주의 요구 사항을 얼마간 알지 못하면 제대로 평가하기가 어렵다. 어렵기는 해도 불가능하지는 않는데, 왜냐하면 명쾌한 디자인은, 작업의 중심 의도를 훼손할 정도로 심각한 재난이 도중에 일어나지 않는 이상, 기준점을 어떻게든 드러내기 때문이다. 좋은 디자인이 터무니없는 이유로 폐기되고, 허정하지만 시장성 큰 제품으로 대체되는 일도 흔하다. 심지어 상상력 풍부하고 주의 깊게 개발된, 썩 괜찮은 디자인이 일반인에게는 소개조차 안 되는 일도 있다. 이런 면에서, 디자인 장인은 (경제 문제 탓에 작업 규모는 제약받겠지만) 아마 양산품 디자이너에게 허여되지 않는 자유를 누릴 테고, 형태 실험도 상당 부분은 시장성 부담이 없는 상황에서나 이루어질 수밖에 없다. 주문 제작품, 한정 생산품, (예컨대 학교나 병원, 공항 따위) 공공사업* 등이 이에 속한다. 현대 운동 초기에는 재활이 필요한 무기력증의 중심에 제품 디자인이 (양산 소비재가) 있다는 가정에서—대체로 사회적인 이유에서—상당 부분 논의가 이루어졌다. 허버트 리드의 『예술과 산업』은 1930년대에 그런 의식을 반영했다. 그로피우스의 『새로운 건축과 바우하우스』에는 제품 디자인이 주어진 문제의 '전형'(type-form)을 거침없이 지향한다고 암시하는 듯한 고전적 문장이 실렸다.

당연한 말이지만, 현재까지 밝혀진바, 특히 흥미로운 작업은 그런 작업이 경제적으로 가능한 영역에서 이루어졌다. 가정용 소비재 시장에서 손수 조립품(DIY)은 중요한 요소로 떠올랐는데, 이 때문에라도 관련 영역에서 디자이너의 역할은 재평가해 보아야 한다. 양산형 건물이나 시설품(기성 욕실 용품 따위)은 50년 전에 예견된 잠재성을 거의 실현하지 못했다. 공동체가 성취를 이루는 중심으로서 '장소'가 지닌 의미는, 알도 반 에이크 등이 그처럼 감동적으로 명쾌히 호소했는데도—게다가 통신 기술이 침투하고 관련 분야에서

* 이 예는 2차 세계대전 후 공영 공동주택 등 공공 영역 디자인에서 큰 혁신이 일어난 영국 상황을 반영한다. 한국에서, 공공사업을 통해 형태 실험이 이루어지는 상상은 좀처럼 하기 어렵다.

상상력 있는 작업이 부족한 탓에 취약해진 상태로나마 장소가
여전히 일상적 경험 요소인 현실인데도—'때'와 유동성이 가하는
압력을 거의 물리치지 못했다. 디자이너의 작업이 드로잉 펜 끝으로
새 세상을 창조하는 일이라고 착각하면 안 된다. 여러 영역에서
디자이너는 (예컨대) 손수 조립품이나 임대 주택을 유익하게 활용할
수 있다. 그리고 어떤 영역에서는 사람의 생활을 둘러싸는 유기적
연속성을 존중할 수 있고, 또 그래야 한다. 두 가지 예를 보자. 건물은
내부에서 외부로 디자인해 나가야 한다는 점을 누구나 알다 보니,
실내 디자이너는 제 '임무'를 확신하지 못한다. 사실은 비바람에만
견디게 지어지고 설비만 갖춘 채 구체적인 용도는 정해지지 않은
껍데기 건물이 무수히 많다. 하지만 그와 별개로, 자원만 된다면
물리적 환경을 정기적으로 뿌리뽑아 새로 지어야 한다는 논리 자체가
불필요하다. 이는 위험한 환상이다. 사실은 (이른바 빈민굴은 노후한
건물뿐 아니라 관계가 빚어내는 패턴이기도 하므로) 기존 건물을
새로운 용도에 맞게 개조해도 충분할 때가 많고, '실내 디자이너'는
그런 재해석 작업에 적합하다. 게다가, 구조적으로 튼실해서 대출금
약간과 공작 교본만 있으면 충분히 수명을 연장할 만한 건물도
많다. 사실, 고층 건물 개발 광풍은 최근에야 비로소 심각한 문제로
취급받기 시작했다. 실제로는 부동산 가치 덕분에 사적으로 불결한
영역에서 사무용 궁전이 으리으리하게 솟구치는 동안, 기본적인—
근린 휴게 시설 구비 같은—일은 그런 '불결'이 때때로 반영하는
일상을 심각하게 훼손하는 탁상 계획에 밀려 간과되는 형편이다.
노후한 지역에 필요한 것은 많지만, 깔끔 떠는 태도만으로는 현안을
파악할 수 없다. 계획이나 성장률 통계 면에서 아무리 복잡해도, 모든
문제는 결국 숨은 전제에 (그리고 대개는 숨은 경제 논리에) 부딪히기
마련이다. 디자이너가 작업을 대할 때 겸손한 태도와 민감한
판단력을 모두 발휘해야 하는 이유가 바로 거기에 있다.

　　제품 디자이너가 겪는 곤란이 비단 악덕 기업 탓만은 아니다.
어떤 면에서 그것은 자본주의 자체가 낳은 결과다. 회의실에서

이상한 일이 벌어지는 것은 사실이지만, 디자인이 좋은 제품은 시장 경쟁력도 있어야 한다는 점을 인식해야 한다. 실험적인 작품은 시장성 면에서 위험할지도 모른다. 당연한 말이지만, 기업 경영자의 첫째 임무는 (주주들에게 지는 첫째 임무로) 수익을 높이는 데 있고, 둘째 임무는 종업원들의 일자리를 지켜 주는 데 있다. 실험은 신중히 계산해야 하는 도박이고, 그 운명은 소매 시장 구매자 손에 상당 부분 좌우되며, 따라서 광고 정책이나 대중의 반응 등 여러 요인에 의존한다. 가구 업계에는, 시장이 충분히 '유연해'지면 발전도 가능하고 상황도 나아지리라 기대하며, 적정 수준 디자인을 유지하는 데 힘을 기울여 온 회사가 몇몇 있다. 그런 회사가 유지된 것은 주문 제작―예컨대 건축가나 지역 관공서가 지정해 공공건물 등에 들어가는 작업―덕분이었다. 아무튼, 일반적인 생산 조건에서 절대적 기준에 따라 제품 디자인을 평가할 수 없다는 점은 분명하지만, 제품이 늘 그런 기준으로 비판받는 것도 사실이다.

불행한 일이지만, 실험적이기는커녕 단순하기 짝이 없는 디자인 개념조차 조악하게 실현한 제품이 너무나 많은 것 또한 사실이다. 그보다는 더 개성 있게 디자인되더라도 시장성이 딱히 떨어지지는 않을 듯하다. 그런 제품은 디자인 능력을 전혀 보이지 않는다. 디자이너라면 디자인하는 (그리고 디자인에 관해 생각하는) 과정에 변수로 끼어드는 소유관계를 의식해야 하지만, 그렇다고 '더 나은 사회'가 도래하면 좋은 디자인이 저절로 쉬워질 것처럼 착각하지는 말아야 한다. 더 나은 세상만 꿈꾸다가 디자인을 포기하는 디자이너는, 디자인 능력을 아예 잃어버릴지도 모른다. 그만큼 사람은 행동에 좌우된다. 여기에서, 이상주의적인 학생은 "소수는 예술가, 나머지는 먹고산다"는 말에 함축된 일부 진리를 떠올려 보아야 한다. 이 말은 예술뿐 아니라 과학을 포함해 모든 분야에 적용되는 캐리커처다. 다른 무엇보다 일을 앞세우는 태도는 어떤 분야에서건 숙달에 필요한 여러 조건 가운데 하나일 뿐이지만, 그런 태도를 지닌 사람은 꽤 고달픈 생활을 각오해야 한다.

분위기가 너그러운 편인 일반적 미술 학교나 디자인 학교에서는 시장 경제의 냉혹한 현실을 무시하기 쉽다. 학교생활에는 나름대로 스트레스가 있지만, 경제적 구속은 현저한 편이 아니다. 그렇다고 끝없는 겨울처럼 이어질 창작의 좌절에 대비해 학생 스스로 단련해야 한다는 뜻은 아니다. 다행히도, 이런 지적 일부가 암시하는 것만큼 우울한 상황은 아니다. 디자이너가 누리는 자유는 그가 속한 사회의 가치를 크게 반영하는 것이 사실이다. 디자이너에게는 문화적 조건에서 벗어날 특권이 없지만, 이에 관해 무엇인가 해 볼 특권은 있다. 교육받은 디자이너에게는 (제한된 범위에서나마) 공동체의 능숙한 눈과 손과 의식이 되어 행동할 자격이 있다. 어떤 우월한 능력이 있어서가 아니라, 과거에서 물려받고, 현재 체현하고, 미래로 끌고 갈 지각력을 갖춘 덕분이다. 그는 사람에게 속하고, 사람을 위해 일한다. 그는 사람을 위해, 또 자신을 위해, 스스로 보기에 가장 좋은 수준에서 일해야 한다. 감상적인 자세로 낮춰 말하고 낮춰 일하면 그를 길러내는 데 투여된 사회적 에너지를 낭비하게 된다. '사회 사실주의'는 그렇게 이류를 떠받들 수 있다.

　　사회가 값싼 만족만을 좇는다면, 디자이너에게는 몸을 곧추세울 특임이 있다. 어느 편에 설지 정해야 한다. 대체로 (전적으로는 아니라도) 사적, 공적 이윤을 목적으로, 진정한 필요는 무시하고, 만사에서 게걸스러운 새것, 자극, 과시 욕구를 인위적으로 고무하는 사회라면, 바로 거기에 그의 본성, 그의 사회가 있다. 그도 그런 사회의 일부이니만큼, 어떤 행동이 최선인지 정해야 한다. 물려받은 세상의 디자인 언어를 지탱하는 현실이 얄팍하고 가식적이라는 데 놀라지 말아야 한다. 마르크스주의가 (또는 무정부주의가) 이런 문제를 다루기에 좋은 분석 도구인지는 모르겠지만, 굳이 마르크스주의 안경을 쓰지 않더라도, 좋은 취향이라는 껍데기에는 어떤 명백한 사회적 조건을 '지시'하는 측면이 있다는 점과 그것이 좋은 디자인의 전부가 아니라는 점은 알 수 있다. 때때로 디자인을 공부하는 학생은 유행에 민감한 영역보다 산업 폐기물이나 재고 상점

또는 단순한 엔지니어링 제품에서 더 생동감 있는 이미지를 찾기도 한다. (물론 여기에서도 유행은 염탐 중이지만.) 이런 상황은 일종의 도전이고, 그에 맞게 연구하고 이해해야 한다.

하지만 미래에만 머무는 일도 해답은 아니다. 모든 기술은 현재에 깊이 헌신하며 보살펴야 한다. 창의성이라는 개념의 뜻을 생각해 보면 겉보기에 모순 같은 문제도 풀 수 있을지 모른다. 살아 있는 작품은 시대 조건에 뿌리를 두지만, 그런 조건은 특정 기술뿐 아니라 의식과 꿈, 소망도 포함한다. 이런 작품은 과거를 존중하고 미래를 실제로 창출한다. 디자인을 공부하는 학생은 이런 문제를, 그리고 거기에 함축된 인간 행복에 관한 암시를 염두에 두어야 한다. 진정 창의적인 결정을 내리려면 이해력이 있어야 하고, 또 당대의 건설적 정신에 실제로 참여해야 한다. 꼭 지적인 방법을 쓰지 않더라도, <u>그런 정신은 반드시 찾아내야</u> 하고, 찾는 대로 존중해야 한다.

천박한 우리 환경(과거 사재기가 예사로 벌어지는 경제적 특권 영역은 제외하고)에 실망한 이라면, 20세기 초부터 1930년대 말까지 개발된 현대 정신을 연구해 보아야 한다. 참으로 다양하고 좋은 벗을 만날 테니. 발터 그로피우스가 설명하곤 한 대로, 현대 운동은 교리나 유행, 취향이 아니라, 20세기 경험의 속성을 망라하고 물리적 요구에 건설적으로 대응하려는, 근본적이고 포괄적인 시도였다.

이 현상에서 가장 흥미진진한 측면은 표면적 호소력, 구체적 성과일지도 모른다. 지금 시점에서 보면, 마치 아주 명확한 이미지 세계가 느닷없이 출현했던 것 같다. 마치 새 출발처럼. 우리 시대와는 다른 역사적 조건들이 있었다고 해도, 경이로운 성취와 지속적인 의미는 줄어들지 않는다. 흘러간 (멀건 가깝건) 과거의 형태를 모방하는 일과는 전혀 무관하다. 현대 운동을 스타일로만 보면, 급진적 속성은 결코 이해하지 못할 것이다. 그리고 오늘날 이루어지는 ('현대' 또는 '동시대') 작업 대부분은 그런 초기 작업을 오해한 결과, 영감과 뿌리 깊은 관심, 힘찬 정신이 거의 죄다 제거된 채 빈약하게 갈라져 나온 계통이라는 점도 인정해야 한다.

원점, '타불라 라사', 새로 출발하려는 노력은 (돌아보면 그렇게
보일 수도 있겠지만) 원칙상 스타일 문제가 아니다. 이는 특정 인식에
따른 노력인데, 급격한 변화를 겪는 문명에는 어디든 그런 인식에
상응하는 예견 또는 진단 감각이 있다. 또는 그런 변화가 아마도
암시하는 바에 느닷없이 눈뜬다는 편이 차라리 정확하다. 기존 모델,
변화에 둔감한 규범, 심미안 놀이가 죄다 갑자기 턱없이 무력해진다.
"머릿속에서 근사한 쓰레기 더미를 치워" 버리고 "행동은 긴박하게,
속성은 명확하게" 하라는 소명임이 분명하다. "새로운 건축
양식, 마음의 변화를 / 빛나게 바라보라"(오든이 1930년대에 쓴
시에서)고도 하지만, 무엇보다 나눌 수 없는 것, 기본적이되 가장
어려운 권리를 향해 나아가는 노력이다. 참으로, 대안이 있을까? 다른
맥락에서 조지 스타이너가 말한바, 침묵밖에 없으리라. 이 통찰의
예언 같은 속성은 흔히 무시되는데, 특히 현대 운동에 허황되고
피상적인 낙관주의가 있었다고 비난할 때 그렇다. 마치 실용 문화는
"파멸적으로 진부한 현재와 위협적으로 보이는 미래를 감안할 때,
과연 무엇을 정당히 확언할 수 있는가" 하고 물을 수 없다는 듯.
아마도 통찰보다는 불명료한 의식이자, 거짓말을 그만할 필요와
함께, 두 가지 실천적 부정 명령문 가운데 하나일 테다.

이와 관련된 (아니 오히려, 거기서 파생된) 능동적 원리에는
무엇이 있을까. 현대적 작업의 현대성은 영향과 전범, 기술과 사회의
압력, 새로운 재료와 기법, 사상의 역사 등으로 설명되곤 한다. 형태의
질서, 질서의 형태는 디자인에 고유한 자질로서, 추상적 명제가
아니라 구체적으로 경험되는 무엇이다. 하지만 빅터 프랭클이 강제
수용소를 직접 경험하고 쓴 책에서 밝히듯, 인간 행위의 동기를
분석할 때, 집요하게 의미를 찾는 성향은 이상하게도 쉽사리
무시된다. 바로 거기에 나눌 수 없는 것, 없으면 안 되는 것, 최소한의
것, 검증 원리, '재료의 진실된 표현', 책임감 개념의 뿌리가 있다.
다른 수준에서, 검증 원리가 자연 형태 모방(아르 누보의 궁지)을
포기하면, 퇴행적 지시성이나 고갈된 상징성을 벗어던지고 수치와

기하학을 향해 나아가리라는 점도 꽤 분명하다. '명확한 표현', 숨은 버팀목 금지, 최소 수단에 최대 효과(신호 보강과 잡음 제거)는— 인류의 진보를 막연히 낙관하며 제안하는 상황이 아니라 생존과 직결된 상황일 때—원점에서부터 유의미한 형태를 탐색하는 모든 시도와 반드시 연관된다고 볼 만하다.

그렇지만, 의미 탐색이 단지 고지식한 도덕성을 찬양하는 데 머물지 않았던 것은, 현대 운동이 더 긍정적인 아홉 가지 (실은 몇 개 더 있지만) 원리를 행동 지침 삼아 두 번째 외연으로 뻗어 나간 덕분이었다. 이들은 사회적 원리로—디자인은 업무 예술이라 해도 억지가 아니니—아직은 일어나지 않았지만 우리 사회가 죽음을 향한 질주에서 벗어나려면 마땅히 일어나야 하는, 인간관계의 어떤 변화를 예시(豫示)한다. 현대 운동에 예시 같은 성질이 있었다는 말은 바로 이런 의미고, 또 상업주의라는 복잡한 기제에 포섭되며 노력이 배반당했다는 (잊혔다는) 말도 그런 의미다. 이들 원리는 이렇게 요약할 수 있다.

첫째, 자기 결정 원리. 주어진 상황에서 자기 생성이라는 하위 원리를 찾아내려는 노력이다. "잘 정리된 문제는 절반 이상 풀린 셈"이라는 말이나, 이 책 다른 부분에서 시사한바, "디자이너는 제약을 기회로 바꾼다"는 말에 담긴 뜻이다. 일을 진행하는 동안 이 원리를 따르면, 과제 자체가 점점 더 확실하고 유창하게, 스스로 말하게 된다. 잘못 파악하면, 이런 방식으로 일할 능력이 충분한 디자이너가 실제로는 과제를 따르지 않고, 제대로 맞는 안조차 못 내놓기도 (즉, 그저 좋은 디자이너조차 못 되기도) 한다. 임의로 부과된 형태는 늘 잡음을 일으키거나 어떤 식으로든 거슬린다. 그렇지만 이 원리는 일반적인 디자이너-의뢰인 관계에 아주 잘 적용되면서도 유연성 또한 높아서, 현대 운동을 형태 측면에서 보는 이들이 반(反)디자인(이에 관해서는 7부에서 논한다)이라 여기는 축까지 포함해, 꽤 다양한 디자인 태도를 포용할 수 있다는 점이 흥미롭다.

44

둘째 원리는 합리적 긍정이다. 끝난 일은 본질적으로 일관성 있고, 이해할 수 있고, 논의할 수 있어야 한다는 원리다. (여기에 언어 문제가 있기는 하지만 머뭇거릴 필요는 없다. 원리는 어떤 일을 하는 방식에서 무엇인가를 '생성하는' 역할을 맡는데, 이런 관점에서 보면 불이 꺼지고 남은 재보다 지속하는 의도의 연료가 중요하다.)

셋째는 한 과제의 모든 부분이 각자 제 몫을 해야 한다는 원리다. ("각인은 능력에 따라 일하고....."*) 이는 특권이나 지위가 아니라 전체 안에서 기능적 분화에 따른 구별과 강조를 암시한다. 이 원리는 (다른 원리들에서 지원받아) 비대칭성과 투명한 구조, 앞서 언급한 부정 명령문 일부로 이어진다. (의자를 예로 들면, 불안정한 구조 원리를 보강해 주는 접착 부위가 부재하거나, 반대로, 은폐를 포기하고 접착 부위에서 구조를 파생하는 경우가 있다.)

넷째 원리는 이윤 창출이 아니라 되도록 쓸모를 위해 디자인해야 한다는 것이다. 그리고 뚜렷한 상업성이 없다면 디자인 자체가 불가능한 경우, 그에 따르는 타협은 원리에 부합하기는커녕 어긋난다. 현대 운동은 최적의 디자인이 대량 생산에도 적합하다고 믿는 정치적 순진성 때문에 (정당한) 비난을 받았는데, 실은 아무리 좋은 디자인이라도 수요 창출을 위한 마케팅 전략에 얼마든 휩쓸려 갈 수 있다. 이런 문제를 상상력 넘치게 탐구한 예로, 라지의 소설 『공기 설탕』을 읽어 볼 만하다.

다섯째 원리는 익명성이다. 이는 질 좋은 물건을 저가로 양산하려는 노력이 통렬하게 표현한다. 더 우발적이고 때로는 트렌디한 예로, 디자이너들이 토네트 의자나 청바지, 빨래집게 등을 좋아하는 일도 꼽을 만하다. 군화는 말할 나위 없다. 아무튼 요건은, 특수를

---

* "각인은 능력에 따라 일하고 필요에 따라 얻는다." 카를 마르크스가 밝힌 공산주의 분배 원리다.

실질적 보편의 특정한 예로 보아야 한다는 점이다. 암묵적인 선에서, 이 원리는 희소가치 덕분에 형성된 예술품(이에 관한 논의는 존 버거의 저작을 보라)을 공격하기도 한다. 더 확장된 요건은 불필요한 디테일을 억제하는 것인데, (그러면 셋째 원리를 특수하게 응용해 요소와 구성단위도 구별하게 되고) 그러다 보면 특이한 호들갑도 의식적 고려 밑으로 내려가게 된다. 그로써 인간은 사물을 향한 고착을 덜고 아마도 더욱 진정한, '참된' 특이함을 누리게 된다. 그러면 단순히 특이하기만 했던 것도 진실한 개성이 된다. 그렇게 (수여받은 지위와 달리) 자신에게 참된 무엇인가를 발견하면, 자기 초월을 향한 길이 열린다. (이 주제를 시적으로 파헤친 작품으로, 부버의 『사람의 길』을 보라.) 더 간단한 수준에서, 이 원리는 특별하고 단일한 물건보다 (칼, 포도주 잔, 이외에 무엇이든) '세트'나 시리즈에 헌신하는 모습을 보이기도 한다. 주의 깊은 독자라면 이 원리가 가장 취약하고 타락하기 쉬우며, 오해받기도 쉽다는 점을 이미 눈치챘을 것이다. (킬트 수공예품이나 추억이 담긴 물건을 빼앗긴 할머니, '숨은 간첩 찾아내자'.)

여섯째 원리는 (우리 모두 느끼는 소외감에서 자라나) 새로운 토착성을 향해 깊은 갈망을 표한다. 대중적이고 지역적이며 비교적 자의식이 덜한 토착 디자인 언어를 구사하려 하고, 공간에 장소 감각을 더하며, 안정감으로 유동성을 보완하려 한다. 덜 감상적인 면을 보면, 이 원리는 흔히 공학적 색채를 띠면서 단순하고 기능적인 디자인(예컨대 운하 건축과 구조물, 창고, 풍차, 1850년 이전에 지어진 소형 주택)에 관심을 둔다. 지역 특성을—재료와 기법에서— 반영하며, 작고 제어하기 쉬운 휴먼 스케일을 선호한다. 이 원리는 현대 운동에서 늘 뚜렷한 흐름이었지만, 초기에는 정반대 모습(즉, 모순 어법)으로, 예컨대 감상적인 공예 부흥을 위시한 허구적, 인위적 토착성의 증거 일체를 완강히 거부하는 모습으로 표출되기도 했다. "기계의 교훈을 체득"(루이스 멈퍼드가 『기술과 문명』에서 개발한

특유의 관점)하지 않고 극락으로 질러갈 수는 없다는 확신이었다. 되돌아가는 길은 신념에 있고 황무지에 있으며, 손쉬운 해답(예컨대 촛불이나 가죽 공예품 열풍)의 유혹을 뿌리치는 데 있는 듯하다. 물론 흥미로운 점은, 이런 반감이 현대 운동의 선조 격인 미술 공예 운동에 일부 기원한다는 사실, 그리고 '대안 디자인'(6부를 보라)에서 현대 운동이 부모와 화해하는 데 익숙해진 지금, 이 원리는 자신감을 더해 간다는 사실이다. 이제 더는 오만한 현대주의 성채 뒤에서 '잃어버린 부족의 지혜'를 일부러 수호할 필요가 없다. 그렇지만 이 부분에 관해 현대 운동이 오해받았던 것은 분명하다. 우리 시대에 진정한 낭만주의자는 가장 열렬한 고전주의자라고, 누가 그랬더라? 현대 운동은 곧 고층 건물이라는 (또는 본질적으로 그랬다는) 무지한 주장을 두고 시간을 낭비할 생각은 없다.

일곱째 원리는 아마 가장 중요하고 (말이 좀 거창하니 기초적이라고 하는 편이 낫겠다) 우리 문화의 다른 분야에서 얻을 만한 통찰과도 가장 밀접히 연결된다. 자족이나 고립이 아니라 관계를 탐색하고, 디자인 결정의 모든 수준에서 이 말이 암시하는 바를 모두 추구하는 원리다. 그중에서 가장 현저하면서도 복잡한 영역이 아마 형태 관계일 텐데, 이 원리를 이해하기만 하면 전혀 새로운 작업 방식이 어리둥절하게 드러난다. 만약 독자가 부모님께 '전형적인 현대 디자인'이 대체 뭐가 그리 다른지 설명해야 한다면, 이야말로 반드시 거론해야 하는 원리다. 결국에는 탐색 원리이자 준거 원리이며, 설명 원리이기도 하다. 5부 등에도 유사한 논의가 있다.

여덟째는 실존적 원리다. 다른 것은 없다. 있는 것은 일단 존중해야 한다는 원리다. 파악하기도 가장 어렵지만, 동시에 가장 현실적인 원리이기도 하다. 임시변통, 즉흥성, 반(反)제도화 같은 태도가 거기서 나온다. 한편으로는 절대성의 독재를 불신하는 건강성도 있다. 트럼프에서 조커 같은 녀석이다.

마지막으로, 아홉째는 (그럴듯하게도 춤의 원리로) 질량을 에너지와 관계로 변환하는 원리다. 어떤 의미에서는 일곱째 원리를 춤으로 춘 격이다. 어딘가에서는 프루동 같은 옛 친구를 따뜻이 만나겠지만, 그처럼 극단적으로 ("사유 재산은 도둑질") 나가지는 않는다. 또한 반도체 칩이 인류를 물질적 집착에서 해방해 주리라고 어리석게 믿지도 않는다. 그렇지만 이 원리는 에너지의 원리이고, 그러니만치 신생활을 향한 희망을 늘 배태한다고 간주해야 한다. 일리치를 주의 깊게 좇았다면 당연히 알겠지만, 이 원리는 미사를 집전하는 사제이기도 하다. 이외에도—표준과 표준화 관련 원리를 포함해— 부수적인 원리가 세 가지 더 있지만, 여기에서는 논하지 않겠다.

이제, '디자인'이라는 말을 무시하고 위 구절들을 은유로 다시 본다면, 아홉 원리를 비정치적 사회 혁명을 위한 전제로 옮겨 보아도 썩 그럴듯한데, 이는 우연이 아니다. 또한 구성 예술은—디자인은— 이해할 만한 표현 내용을 담을 수 있고, 실제로 담는다고도 추론할 법하다. 앞서 두 범주로 나누어 제시한 생각 중에서, 내가 '부정 명령문'이라 부른 첫 번째 범주는 '스스로 정직하여 야윈 얼굴의 원리' 하나로 압축할 만한데, "파고드는 순결의 왜곡"으로 초췌해질 운명에 처한 그들을 구해 준 것이 바로 사회로 뻗어 나가는 아홉 원리이니, 이들은 (비유를 잇자면) 자기 초월적이라 할 만하다. 현대 운동으로 되돌아가 보면 그 유사성이 명확해질 것이다. 당연한 말이지만, 이들 원리는 상호 의존적이다. (그리고 상당히 단순화해 설명했다.) 나침반 조작법이 그렇듯이, 모든 원리는 다시 결부해 보아야 비로소 말이 된다. 그렇지만, 여기에서 언급한 (첫 하위 범주를 포함한) 각 원리에 정확히 상응하는 물리적 보기가 사물의 디자인이나 디자인 절차 일반에 없었다면, 논의 자체가 아예 불가능했을 것이다. 이런 논지에서 볼 때, 우리 사회에서 (산업의 도전에 맞서) 인간 생존을 확실히 보장하는 데 필요한 질적 변화를 현대 운동이 예시했다는 생각은, 보기보다 허무맹랑하지 않다. 이 책이 특정 관점을 반영하며,

따라서 (이 글이) 디자인을 특이하게 논하는 것은 사실이다. 그러나 현대 운동을 한물간 유행으로 치부해 보았자 유익할 턱이 없는 것도 사실이고, 이 점이 바로 이런 논의를 통해 입증하려는 바이다. 현대 운동은 지성적 동의와 실천적 행동을 진지하게 요구한다.

1920~30년대에 네덜란드와 독일에서 활동한 그래픽 디자이너 파울 스하위테마는 이런 생각을 잘 표현해 준다.

우리 작업이 예술이라고는 보지 않았다. 우리 작업이 아름다운 물건을 만드는 일이라고는 보지 않았다. 우리는 낭만적 통찰이 거짓이라는 사실, 온 세상이 어법에 시달린다는 사실, 새 출발이 필요하다는 사실을 알아냈다. 우리는 새로운 방법을 찾고, 새로운 통찰을 마련하는—도구와 창작 매체의 실제 속성을 찾는—연구에 전념했다. 거기서 소통하는 힘, 진정한 가치를 찾으려 했다. 허식도, 겉치레도 뿌리쳤다. 가령 의자나 탁자를 만들 때는, 나무와 금속, 가죽 등의 구조적 가능성부터 검토했다. 의자, 거실, 주택, 도시의 진정한 기능을 다루려 했다. 사회 조직, 인간적 기능을 다루려 했다. 그래서 우리는 목수, 건축가, 인쇄업자, 제조업자와 손잡고 일했다.

혼돈을 질서로 환원하고, 만물에 질서를 부여하기. 만사를 밝히고, 이유를 알아내기. 그건 사회 운동이 낳은 결과였다. 유행이나 특수한 예술관이 아니었다. 우리는 작업에서 사회 상황과 결합하려 했다.... 문제에 대한 답은 질문이어야 했다. 왜? 무엇을 위해? 어떻게? 무엇으로?

이 증언이 아무리 매력적이라도, 현대 운동은 늘 만만치 않은 실질적 반대나, 기껏해야 사회 전반에서 느껴지는 냉담을 소수가 무릅써 가며 꾸려간 투쟁이었다는 사실에 눈감아서는 안 된다. 적어도 초기에는 그 갈등을 또렷하게 정의할 수 있었다.

현대 디자인을 촉발한 배경은 강조해야 마땅하다. 특혜를 받는

역사적 유물을 통해 디자인을 연구하기는 쉽지만, 실제로 그들이 태동한 정신은 여전히 생생하게 살아 있기 때문이다. 여러 의식적, 무의식적 가정 탓에 우리는 늘 시대의 자식일 수밖에 없는데, '좋은' 디자인의 기준을 나름대로 세울 때도 그런 가정에서 벗어날 길은 당연히 없지만, 현재 우리가 맞닥뜨린 문제들이 어떤 면에서는 1950년대보다 오히려 전간기에 가깝다는 점은 기억해 둘 만하다. 파시즘 경험, 아우슈비츠와 히로시마의 참상, 연이어 완만히 진행된 문화적 동화 탓에, 떠오르던 사상·가치·실험 복합체는 깊은 상처를 남기고 느닷없이 중단되고 말았다. 실천 면에서 에너지가 분산되었을 뿐 아니라, 기초 자체가 뿌리 뽑혔다. 현대 디자인을 뒷받침한 암묵적 철학은 "인간 행위를 바라보는 이성적 시각"이라는 지긋지긋한 관점과 크게 다르지 않았다. 과학 기술을 의미 있는 가치 체계에 통합하기만 하면 새롭고도 풍성한 생활 방식이 열릴 것이고, 인간은 이를 기꺼이 수용하리라는 희망과 심지어 확신이 있었다. 제2차 세계 대전은 이런 희망을 무자비하게 훼손했다.

그렇지만 세상을 본질적으로 선악이 투쟁하는 장으로 보는 이에게는, 현대 운동이 명료성과 친절과 빛, 질서와 관계와 조화를 대변한다는 점, 그리고 오로지 현시대 경험에 충실한 수단으로써 그런 가치를 실현한다는 점을 분명히 확인해 줄 수 있다. 또 다른 복고나 패스티시(가장 취약한 형태의 위트)의 시대를 여는 일은 곧 이 영역의 창의적 가능성에서 패배를 시인하는 짓이나 다름없다. 패배가 필연적으로 보일지도 모르고, 무엇인가를 확신하려면 근본적인 변화를 전제해야 할지도 모르며, 어쩌면 우리 문명은 스스로 생존하는 데 실패할지도 모른다. 적어도 주별로 유행하는 절충주의로 되돌아가는 일보다는, 그런 인식이 (수용된다면) 적절한 반응에 가깝다.

이성적 관점에서 동기를 검증할 때는 기원을, 그리고 좌절이 치르는 대가를 더욱 친밀하게 이해해야 마땅하다. 디자인 분야로 말하자면, 이는 한 시대를 풍미한 금욕을 감성적 이미지로 바꾸는

문제가 아니다. 여기에서 대중문화와 토착성은 구분해야 한다. 하나는 교묘한 상술이고, 다른 하나는 스타일로밖에 주어지지 않는 선택지다. (7부에 실린 허버트 리드의 시를 보라.) 우리 문명은 여러 지옥을 가공해 냈지만, 자발적 예속 면에서 대중음악 라디오를 당할 만한 것은 아마 일부 텔레비전 광고밖에 없을 테다. 몸짓과 감탄사로 이루어진 언어는 늘 소아병적이다. 따뜻하다는 증거이기도 하지만, 무능하다는 뜻이기도 하다. 생각과 느낌을 새로이 종합하고자 한다면, 사회 개혁이 필요한 맥락에서 디자인의 위치를 생각하고 느껴야 한다. 게다가 따뜻한 가슴과 독특한 역사관이 좋은 디자인을 만들어 주지는 않는다는 점도 잊지 말아야 한다. 디자인 행위는 매우 구체적이다. 습득한 지식이 구체적 창의성을 보장해 주지는 않는다. 이는 개별적 문제이고, 바로 이 책의 중점 사항이다. 사회적 임무와 관련해, 인간의 오류 가능성과 심화하는 과학 기술 의존성을 뒷받침하는 증거는 매번 새로 나타난다. 이들은 사회적, 정신적 의식에서 분리된 풍요의 본질을 드러낸다. 하지만 이런 일에 지나치게 몰두하는 정신은 현학적이다. 신생활의 힘은 전혀 예상하지 못한 때와 장소에서 솟구쳐 나오기도 한다. 불가능해 보이던 일들이 불현듯 성큼 다가온 1968년 5월 파리가 그런 예에 해당한다.

적어도 '좋은' 디자인을 말한다는 것은 곧 우리 시대 조건을, 이에 대한 반응을, 이를 바탕으로 말한다는 뜻이다. 디자인 '언어' 의 명료성은—어쩌면 바로 그런 언어의 존재 자체가—우리 문화의 모든 측면에서 참여 방식에 영향을 끼치는 문화적 분열과 연관된 문제다. 디자이너가 하는 작업은 늘 사회 조건에 따라 실현되므로, 디자이너가 누리는 자유는 필요 또는 필연을 가장 명시적으로 인식하는 일과 늘 이어진다. 우아한 디자인 해결책은 겉에서 보이는 조건을 모두 경제성 있는 수단으로 충족한다. 유익한 해결책은 그런 조건을 새로운 의미와 통합하고, 그럼으로써 '겉에서 보이는' 조건이 얼마나 불충분했는지 드러낸다. 그런 해답에는 질문이 있다.

# 5   방법 문제

분석 기법이 ─ 가장 단순한 수준에서 ─ 정당성을 따지려면, 어떻게
할지부터 따지기 전에 무엇을 할지, 무엇을 해야 하는지 안다는
전제가 있어야 한다. 그리고 이런 수준의 선견은 일반적인
디자이너의 역할과 상황에 속한다는 전제도 있어야 한다. 무리한
주장이 아니다. 예컨대 의술에 빗대면, 진단 없는 처방은 운에 좌우될
수밖에 없다. 건물을 개조하는 경우, 정확한 측량 없이 그린 도면은
대체로 부정확할 수밖에 없다. 두 사례에는 모두 시간과 노력의
낭비를 막으려고 마련된 관련 절차와 기법이 있다. 상당 부분은
자명하기까지 하다. 방법론은 여기에서 한 걸음 더 나아가, 목표를
정의하고 노력을 배분하는 데 유익한 모델이 있으며, 그런 모델을
활용만 잘하면 디자이너는 운에 기대지 않고서도 최적의 해결책에
근접할 수 있다고 제안한다.

　　방법론의 입장을 다소 거칠게 단순화한 셈인데, 방법론을
논하려면 단순화가 불가피하기도 하다. 그래야 주변에 꼬이는
죽은 언어도 치워 버릴 수 있고, 문제 해결과 방법론을 에워싸며
디자이너 대부분을 사려 깊게도 일정 거리 밖에 세워 둔 이론과
논쟁의 소용돌이도 돌아갈 수 있다. 그곳은 반쯤 버려진 황무지여서,
사방에 낡은 해법이 ─ 일부에는 아직 생명이 남아 있지만 ─ 널려
있다. 눈에 띄지 않는 곳에서 일하다가 이따금 새 공식을 들고
나타나는 추종자도 여전히 있지만, 소용없는 희망과 새로운 제물을
집어 드는 소수 학생은 늘 있다. 창의성이라는 미신에 거부당했다고
느끼거나 그와는 아예 종자가 다르다고 느끼는 이들은, 창의성을
길들일 수 있고, 어쩌면 ─ '과학적'이고 '검증 가능한' 언어로 ─ 행실을

다스릴 수 있다는 생각에 늘 매료되는 듯하다. 융은 같은 맥락에서 연금술사에 관해 이야기했고, 아서 케스틀러는 『창조 행위』에서 이 사안을 자세히 (보통 사람을 위해) 논하는데, 사실 그 책은 해당 분야의 전문적인 참고 문헌 목록 앞에 올 만도 하건만, 그러는 일은 거의 없다. 아무튼 케스틀러는 빼어난 소설 『한낮의 어둠』을 쓰기도 했으니, 이 점을 내세우면 길잡이로서 그의 신용을 옹호하는 데 도움이 될 것이다.

하지만, 방법론과 문제 해결을 너무 심각하게 여기는 일이 실제로 위험하다면, 기술과 기능 면에서 복잡하거나 까다로운 작업을 할 때는 '직관적'인 접근법이 아무렇게나 허락하는 이른바 자유 역시 믿을 수 없기로 악명 높다. 진단 기법에 제대로 의존하지 않은 결과물은 객관성과 깊이를 모두 놓치기 쉽고, 고정 관념이나 선입견처럼 눈에 보이지 않는 저지선을 뚫는 데 실패하면서, 결국 빈약하게 합리화된 자아 투영에 그쳐 버릴 수도 있다. 또한 방법론을 변호해 보자면, 방식은 비뚤지언정 심성은 착하다고 말할 수도 있다. 비록 코끼리만 한 노력에서 쥐꼬리만 한 쟁점밖에 안 나오기도 하고, 그러는 과정에서 단순한 기회가 '문제'로 오인되기도 하지만, 적어도 노력만큼은 제대로 바깥세상을 향한다. 봉사하려고 노력한다는 뜻이다. 한편, 1부로 돌아가서 직물 디자인에 적합한 절차가 수술실 디자인에는 턱없이 모자라리라는 점을 상기해 보는 법도 있다. 다행히도 디자인은 범위가 무척 넉넉해서, 다양한 기회뿐 아니라 매우 다양한 사람도 포용할 수 있다. 이 부에서는 간단한 디자인 상황을 몇 가지 살펴보고, 그들이 어떻게 돌아가는지 가늠해 본다. 그래야만 연관된 디자인 태도들이 제자리를 찾을 수 있고, 그들을 논할 때 추상적인 느낌도 덜 수 있다.

의자 디자인에서 시작해 보자. 규모는 작지만, 가장 어려운 과제 가운데 하나다. 언젠가 어떤 덴마크인 건축가와 이에 관해 대화한 기억이 난다. 그는 10년간 실무 경험을 쌓은 후에야 비로소 의자를 디자인해 볼 준비가 됐다고 느꼈다고 한다. 결과는 실패였다. 그러고

5년이 흘렀고, 자신도 그만큼 더 발전했으니 이제는 다시 해 봐도 괜찮지 않겠느냐는 이야기였다. 물론, 자기만족을 위해 물건을 만들 때는 요건도 자유롭게 정할 수 있다. (아마 그 디자이너도 그랬을 테다.) 그렇다고 주문에 맞추는 작업보다 쉬운 것은 아니다. 단지 다를 뿐이다. 예컨대, 마음이 내킨다면 안락 개념에 의문을 던지는 기능으로 의자를 만들 수도 있고, 따라서 불편하다 못해 실제로 앉으면 부서지는 의자를 디자인할 수도 있다. (물음표 달린 '착석 기호'인 셈이다.) 터무니없는 생각도 아니다. 일반적으로 디자이너는 여러 제약(제한 조건)을 지지대 삼아 작업하는 데 익숙하다. 그런 제약을 제거하면 작업은 마치 기어 풀린 엔진처럼 공회전하거나, 가속해 보아야 무의미하게 느껴진다. 과제를 가늠하고 다가가는 한 가지 방법이 바로 과제의 생명을 (크기, 기능, 재료 등 모든 면에서) 부조리에 투사했다가 의도한 일의 테두리로 다시 끌어당기는 것이다. 이 방법은 여러 디자인 상황에서 쓸 만하다. 한때 내가 영광스럽게도 첼로를 사사한 놀라운 음악가이자 위대한 교육자(니코 티차티)도 비슷하게 설명한 적 있다. 그는 몸과 팔과 활이 창출할 수 있는 호선 전체를 마음속에 그려 보라고 늘 가르쳤다. 그런 상태에서 활이 짤막하게 현에 닿아 음을 울리면—그리고 연습을 충분히 했다면— 완전하고 자유롭고 진실된 소리가 울린다. 반대로 활과 현이 만나는 길이와 시간의 정확한 '게슈탈트'를 그리고, 따라서 무심결에 이를 겨냥하면, 좁고 얇고 구속된 소리가 나온다. 티차티가 한 말은 더 그럴듯했다. 아무튼 거듭 상상해 볼 만한 원리다. 적용할 데가 많다.

이번에는 어떤 디자이너가 (가령) 양산용 폴리프로필렌 의자 디자인을 주문받았다고 가정해 보자. 그 디자이너(독자 자신이라고 치자)는 여러 가능성을—마케팅, 제작비, 제조법, 사용 요건 등에서—복잡하게 조사해야 하므로, 제법 체계적인 연구가 불가피할 것이다. 독자는 타인의 생활, 직업, 이해관계가 뒤얽힌 사회적 업무를 대행하게 될 것이다. 독자 자신의 시간과 에너지를 배분하는 데 일정한 기준이 있다면 확실히 유익할 것이다. 의자의

형태는—'일반적'인 편리성을 기준으로 말해—인체에 관해, 그리고 의자가 놓일 장소에 관해 무엇을 알아내느냐에 따라 상당 부분 결정될 것이다. 재료와 형태 모두 구조 안정성 등 기능적 고려에서 영향받을 텐데, 그런 고려 가운데 일부는 장시간 시제품을 검사해 보아야 비로소 밝혀지기도 하며, 한편으로는 작업에 맞춰 제작 설비를 교체하는 비용도 감안해야 할 것이다. 이 의자는 '세트'에 속할지도 모른다. 다른 여러 가구와 (당장 또는 장차) 같이 쓰려는 의도가 있을지도 모른다는 뜻인데, 그렇다면 모든 경우에 (느슨하게나마) 어울릴 만한 형태 어휘를 고안해야 한다. 소매 시장 제품 디자인에서는 그리 드물지 않은 일이다. 이런 작업은 상당히 높은 일반성, 즉 만인의 욕구에서 가장 큰 공통분모를 다루고, 그 공통분모는 구매자가 평가하는 시장 수요로 반영된다. (여기에서 '구매자'란 소매업에서 상품을 주문하는 사람을 일컫는다.)

　간단한 문제 분석은 이 작업에 도움이 되고, 예컨대 해당 의자가 누려야 하는 수명처럼, 처음부터 묻고 작업하는 내내 참고해야 하는 조건을 알아내는 데도 쓸 만하다. 그렇지만 작업 규모나 속성을 볼 때, 상식만 가다듬어도 자연스레 이루어질 분석 이상은 필요할 성싶지 않다. 독자가 겪을 진짜 어려움은, 일단 조건이 확인되면 그런 조건을 충족하는 데, 그리고 이를 바탕으로 자신이 보기에 좋은 의자를 디자인하는 데 있다. 알고 보니 정말 중요한 조건은 하나밖에 없을지도 모른다. 그런 조건을 밝혀내려면, 이 책 후반부에서 논하는 기법을 일부 활용해야 할지도 모른다. 그렇지만, 자신이 보기에 '좋은' 디자인이란 반드시 교육받은 디자이너가 느끼기에 모든 제한 조건에서부터 훌륭히 실현된 의자 형태로 규정해야 할 텐데, 그런 제한 조건 중에는 디자인 교육을 받지 않은 일반인도 이해하기 쉬워야 한다는 점도 있다. 설비 교체에는 엄청난 비용이 들지 모르므로 반드시 확인해 두어야 한다. 한편, 독자 자신의 능력 밖에 있는 사안에 관해서까지 근거 없는 판단을 내려 달라고 요구하는 사람은 없을 것이다. 다만, 처음부터 날카롭고 지적으로

질문하지 못하면 능력 자체를 과소평가받을 수는 있다. 아무튼, 디자이너에게는 상당히 빡빡한 상황이다. 꼭 정해진 범위 외에는 재량이 없다. 그럴수록 겉으로 보이는 제약 가운데 실체적이고 불가피한 것은 얼마나 되는지, 반대로 의뢰인의 습관과 편견만 반영하는 것은 얼마나 되는지 알아내야 한다.

　이는 제품 디자인에 국한된 조건 외에도 모든 디자인 과제에서 절실히 유효하다. 건물 디자인 또는 일부 공공장소 실내 디자인은 책임 있는 결정의 여지를 훨씬 많이 줄지도 모른다. 의뢰인이 독자에게 의자를 주문했는데, 상황을 분석해 보니 아무래도 의자가 전혀 불필요하다고 가정해 보자. 해당 공간에 필요한 조치가 잘못 파악되었다는 뜻이다. 여기에서 독자가 검토하는 대상은 누군가가 자리에 앉는 <u>상황</u>이다. 디자이너는 상반되는 두 가설을 늘 염두에 두어야 한다. 이 경우에는 '의자'라는 특정 개념과 '앉기'라는 일반 개념이다. 익숙하고 특정한 사례에서 벗어나야만, 디자이너는 맥락과 의미를 신선하게 가늠할 수 있다. 그러면 결국 '의자'에 관한 시각을 수정하고 돌아올 수도 있고, 어쩌면 아예 다른 무엇인가를 볼 수도 있다. 새로운 관계가 떠올라 쟁점이 바뀌어 버렸는지도 모른다.

　다시 한번 사적인 경험을 이야기하자면, 언젠가 어떤 대학 건물에서 널리 쓰이는 공유 공간을 개비해 달라고 부탁받은 적이 있다. 시끄럽고 볼품없는 공간이었고, 기존 가구는 심하게 손상된 상태였다. 사람들이 모여 앉기에 적당한 곳도 아니었지만, 설사 그런다 해도 편안히 시간을 보내기에는 최악의 장소라는 점을 쉽게 알 만했다. 관찰하고 질문하고 의견을 수렴하다 보니, 가구의 난점이 실은 다른 문제의 증상일 뿐이라는 사실을 알게 되었다. 건물에서 해당 공간을 오가는 사람들의 동선과 습관을 추적해야 했을 뿐 아니라, 더 기본적인 질문을 던져야 했다. 결국은—간단히 줄여서 말하면—공간 전체를 재편해 새 학생 휴게실, 방문객 응접실, 안내소, 커피 바, 기타 다양한 시설을 갖추게 했다. 다음으로는, 학생-교원 관계 장기 개선안에 비추어 대학 전체의 물리적 환경이

끼치는 영향을 재고할 필요가 있었다. 그러려면 사무실, 출입구, 기타 시설에서 상당한 변경이 필요했다. 나는 이 제안과 모든 근거 사유를 보고서로 만들어 여러 관계자에게 제출했고, 예상대로 상당한 토의를 벌인 결과 문제의 범위와 생소함이 대체로 인정받게 되었다. 이 작업에서 문제 분석은 작고 겉보기에 고립된 문제에서 출발했지만, 결국은 문제 범위 자체가 너무 달라지면서 '의자'는 상세 고려 사항에서 일찍이 제외되고 말았다. (하지만 어느 단계에서는 좌석 디자인 문제가 실질적인 디자인 기회로 재출현할지도 모른다.) 과제 규모가 커졌을 뿐 아니라, 종류 자체가 달라졌다. 인간 욕구와 행동에 관한 질문이 구조적, 물질적, 미적 고민을 대체했다. (물론 이들 고민은 새로운 조합으로 되돌아올 것이다.)

이 사례를 뒤로하기 전에 지적해 둘 바는, 설사 의뢰인이나 대학 공동체가 내 제안을 거부했거나 감당할 여유가 없었다 해도, 임시 조치는 여전히 향후 전망과 폭넓은 현황에 입각해 취하는 편이 옳았으리라는 점이다. 대증 요법은 (이 논지에서) 무용하다. 하지만 '폭넓은 시각'에는 한계가—최소한 비용상 한계라도—있으며, 위험성도 있다. 어느 지도자나 독재자조차도 인자하고 다정하고 건설적이지 말라는 법은 없지만, 십중팔구는 생지옥을 만들어 낼 뿐이다. 아무리 옳은 분석을 내놓는다 해도, 나폴레옹 같은 디자이너는 실상 나쁜 디자이너일지도 모른다. 이 점에서 단편적 해결책에는 분명한 매력이 있으며, 그 매력은 외과 수술에 비교해 내과 치료가 지니는 장점에 비교할 만하다. 흔한 말로, 외과 의사는 자기 일을 너무 좋아한다. 그리고 수술은 잘못될 수도 있다.

물론 대안도 있다. 꾸준히 변하는 연쇄 행위나 임시변통을 추천하고, 그럼으로써 일종의 참여형 의사 결정 과정에 공을 넘기는 방법이다. 디자이너는 어떤 '물건'도 디자인하지 않고, 오히려 가장 적절해 보이는 조치, 해답보다는 질문을 꾸준히 제기할 조치를 추천하며 주장한다. 또는 임시 해결책을 제시할 수도 있다. 잘 제어된 실험을 통해 주어진 공간에 어떤 일을 할 수 있는지 알아내고,

그럼으로써 더 원대하고 더 구조적인 향후 해결책을 위해 조금씩 증거를 확보해 나간다. 그러면 상황의 상수는 대부분 행동과 기대의 상수라는 점이 밝혀질 것이다. 변수는 저절로 해결될 테니 그냥 두면 된다. 자주 쓰이는 회전문에 지판(指板)을 달지 않고 일정 기간 내버려 두어 손가락 자국이 어떤 패턴으로 형성되는지 알아본 다음 대책을 강구하는 방법과 비슷하다. 셋째 대안은 꽤 널리 쓰인다. 기성품으로 시스템을 만들어 필요에 따라 해체하고 재조립하거나 조정하게 하는 방법이다. 가장 소극적인 대안(또는 일부 디자이너 생각처럼, 책임 회피)이지만, 고객에게 가장 이로운 해결책처럼 보이기도 한다. 그러나 가장 '유연한' 해결책이 이론상으로는 사용자 재량을 보장하는 듯하나, 실제로는 생명이 없거나 심리적으로 포악하게―또는 둘 다로―느껴질 수도 있다. 반면, 겉보기에는 경직되고 매우 확고한 공간 배치가 실은 자유를 주기도 한다.

모든 가구를 (또는 집 자체마저) 조립식 철판으로 만들어 놓고 사는 상황과 비슷하다. 더 좋은 조합이 있을 듯하다는 무의식적 암시를 늘 받게 된다. 일부 이탈리아 언덕 마을을 살펴보면 고정된 환경의 가치를 이해할 수 있다. 성곽 도시가 주는 자유는―일부 신념 체계처럼―엄격히 유한하다. 이는 또한 (가장 동물적인 요건인 세력권의) 인정(認定)과 연관된 체계이기도 하다. 그렇지만 여기에서 전제되는 바는 일정한 불가피성과 소속감, 역사성 (따라서 미래로 이어지는 암묵적 연속성), 유기적 전체로 경험되기까지 완만히 응집되는 누적 과정이다. 토착성이 뜻대로 동원할 수 있는 조형적 선택지라고 착각하면 안 된다. 실은 자라나야만 하는 것을 어떻게든 쉽사리 만들어 낼 수 있다고 믿어서도 안 된다. 그러나 토착적 형태를 연구하면 철학적 위안을 넘어 정신과 감각에 기쁨을 주는 원천을 찾게 된다. 우리가 처한 상황은 "단순성을 찾아 불신하라"*에 가깝다. 아무리 디자인이 훌륭해도, 새로 지은 사무 빌딩에는 그런 자산이

* 앨프리드 노스 화이트헤드(1861~1947)가 제안한 자연철학의 좌우명.

없다. 이 결함은 그런 건물이 얄팍하고 불필요한 목적에 봉사한다는 사실과도 일부 (유감스럽게도 전부가 아니라) 관계있다. 이는 곧 에너지를 무익하게 낭비하는 사회와 관계있다는 뜻이다. 딱딱한 건축을 부드럽게 만드는 사회 개선론 전술이 (공교롭게도) 몇 있는데, 로버트 소머는 『비좁은 공간』에서 이를 논한다.

가벼운 쪽으로 돌아보자면, 일부 전시대와 전시 디자인은 너무나 순간적이고 화려하고 일시적이어서, '분석'처럼 육중한 돌을 던지면 꼼짝없이 죽어 버리고 만다. 이곳은 연극과 시장의 영역이다. 이런 전시대에서는 모든 요소가 하나의 핵심 아이디어에 엄격히 종속되고, 흔히 그 아이디어의 '엘랑 비탈'에 따라 디자인의 성패가 갈리곤 한다. 그렇지만 그 '아이디어' 역시 제안하고 옹호해야 하며, 실현 가능성을 인정받아야 하고, 나아가—무엇보다도 어려운 점으로서—실현해야 한다. 빼어난 생각을 내놓는 일과 그런 생각을 쓸모 있게 만드는 일은 전혀 별개다. 그러므로 이런 작업을 할 때조차 디자이너는 상당 부분 냉정한 사고와 그런 사고를 진전, 촉발, 정돈, 제어하는 데 필요한 의사소통 등 갖은 기법을 면제받지 못한다. 주지하다시피 (또는 그래야 하는바) 어떤 주장이 단순 명쾌한 덕분에 설득력을 띤다면, 대개는 누군가가 숙제를 했다는 뜻이다. 경제적인 디자인 이면에는 몹시 고단한 과정이 숨어 있을지도 모른다. 더 절도 있는 전시 디자인에는 (예컨대 박물관 전시대에는) 즉흥성을 발휘할 여지가 별로 없고, 따라서 디자인과 연관된 모든 요소를 극히 신중하고 균형 있게 가늠해야 한다. 주로 정보를 전달하는 전시에서는 지루함을 피하려고 극단적인 방법이 쓰이기도 하는데, 덕분에 소통이 불가능해지기도 한다. 이런 저울질은 통상적인 디자인 문제 범위의 중간 지대에 충분히 속한다. 그렇지만, 일반적으로 전시 디자인이 비교적 자유로운 영역인 것은 사실이다. 목적을 확신하는 척만 해도 별 문제 없는 경우가 흔하다.

그래픽 디자이너는 의뢰인에게 엉뚱한 개요를 받는 일이 잦으므로, (통상적 의미에서) 디자인 작업에 들어가기 전에 원점부터

되짚어 보아야 한다. 책 작업은 몰라도 이외에 오늘날 디자이너가 쓰이는 광범위한 영역에 적용할 수 있는 말이다. 전시 디자인이 그런 예에 해당한다. 그래픽 디자이너가 전체 작업을 책임지고, 구조물에 능숙한 디자이너를 조수나 동업자로 고용할 수 있다. 때로는 역할 분담이 반대로 이루어지기도 한다. 아무튼 근본 개념은 양쪽 모두 이해하고 논의해야 하며, 디자인은 최초 개요에서 이탈하기도 한다. 전시 디자인에서는 기능이 모호한 경우가 생기곤 한다. 전시 출품자는 자신의 작품이 '보이기만 하면' 된다고 말하면서도 실은 긍정적으로 보이기를 원한다. 그러나 정확히 그렇게 말하지는 (또는 그렇게 보지는) 않을지도 모른다. 요건이 어떻게 판명되건 간에, 관련 전문가들은 상대를 이해해야 하고, 그러려면 적어도 전문 기술이 필요해지기 전까지는 같은 언어를 써야 한다. 이런 예를 생각해 보면, 디자이너를 분야별로 격리해 교육하고, '2차원' 같은 말을 남용하는 논리가 미심쩍어진다. 전시를 2차원으로 경험한 일이 한 번이라도 있던가? 말 나온 김에 따져보면, 카탈로그나 기타 상업 인쇄물은?

디자인 결정이 매우 개방적이고 제약 없이 이루어지는 상황일수록—흔히 말하는 도자기나 직물 말고도 모든 디자인 분야에서 그런 상황이 일어나는데—디자이너와 다른 전문가들이 맥락에 공감할 필요가 있다. 단일한 방식이나 단일한 문화는 불필요하지만, 문화적 노력이 무릇 내포하는 역사와 혈통은 상기해 보아야 한다. 누구에게나 출발점은 있다. 그렇지 않은 상황이라면, 나름대로 영감의 원천을 정하고, 좇고, 의미를 이해하려 애쓰는 편이 좋다. 아니면 디자이너의 시각은 "사물의 안면의 표면"에 길들 수밖에 없다. 예컨대 현대 건축을 이해하지도 않고 현대적 건물을 위해 현대적 직물을 디자인하겠다고 나서면 어리석을 것이다. 실내 사진 몇 장으로 진정한 이해를 구할 수는 없다. 객체 관계 영역 전체에서 벌어진 시도, 현대 디자인을 뒷받침한 질문, 희망, 전제를 알아야 한다. 그래야 이해할 수 있다. 작업을 자기표현 수단으로만 보고, 마음이 통하는 전문가하고만 일하는 직물 디자이너(또는 여타

전문가)도 괜찮은 작품을 만들거나 디자인할 수는 있다. 그렇지만 긴 안목에서 보면, 그런 작품은 연관성, 쓰이는 맥락에서의 '마땅한 무게', 타당성을 잃는다. 요컨대, 자족적 성향을 띤다. 정반대가 바로 스칸디나비아에서 나오던, 미묘한 줄무늬 커튼 천이다. 그런 재료는 잠재적 맥락에 손을 뻗고, 맥락 없이는 '완전'해 보이지 않는다. 얼마간은 방향성 있는 흐름 덕이겠지만, 선(線)을 강조하는 디자인이라고 유독 그렇지는 않다.

보이지 않는 요소를 위한—사용을 위한—디자인은 흥미로운 주제다. 의자 디자인에서는 늘 문제가 된다. 예컨대 형태가 해부학적으로 지나치게 충실한 의자는 앉은 사람이 없을 때—어쩌면 대부분 시간에—눈에 거슬릴 정도로 비어 보인다. 인접한 가구는 문제를 악화한다. 토네트 의자와 막대형 등받이가 그처럼 공간에 잘 어울리는 이유가 거기에 있다. 그들은 꼭 적당하게 자기 존재를 내세우면서 공간을 빗질한다. 공간은 이들을 통해 흐른다.

훨씬 작고 형태 면에서 완벽한 예가 바로 구식 펠리칸 펜이다. (이제는 '펜대'라 불러야겠다.) 손으로 쥐거나 눈으로 보기에 늘 즐거운 물건이다. 너무나도 순수한 원통형이어서, 애호가들은 둥글게 처리된 펜의 양 끝(이 부분의 지름은 논쟁을 촉발할 만하다)이나 마땅한 이유 없이 조금씩 길이가 다른 주머니 고정 핀, 보일 듯 말 듯 새겨진 상표 등에서 충분한 차이를 찾아내곤 한다. 고정 핀 자체도 형태 언어에서 단절감 없이 만들어진 '걸작'이다. 공학 수준 면에서는 투박해도 형태 면에서는 아주 정교하게 결정된 사례로, 사용자는 엄격한 원통형에 비해 뚜껑을 돌려 끼우도록 나선 홈이 파인 한쪽 끝이 적당히 허술해진다는 점을 알아차릴 것이다. 그러니까 펜이 실제로 쓰일 때, 즉 뚜껑이 제자리에 끼워졌을 때 비로소 원통형이 완성되는 구조다. 그렇지만 이때는 또 펜촉이 드러난 반대 끝의 기하학적 질서가 허술해질 수밖에 없다. (펜촉은 따로 끼우게 되어 있다.) 물론, 여기에서 즐거움은 형태 언어가 능동적 기능으로 옮아가며 시각적으로 허술하던 부분이 갑자기 지적으로 강인하게

느껴진다는 점에 있다. 기능이 형태 손실을 보상해 주는 사례다. 펜의 성능이 매우 좋다(쓰기가 쉽지는 않으나, 이는 별문제다)는 사실, 즉 6밀리미터에서부터 머리칼 같은 선까지 다양한 굵기를 모두 정확하게 그을 수 있다는 기능적 권위는 앞서 거론한 모든 세부 사항을 더욱 돋보인다. 그렇지만 회사는 다른 곳으로 넘어갔고, 새로 나온 펜도 같은 원리를 채용해 성능은 좋지만, 형태는 '리스타일링' 되었다. 더는 말하지 않겠다.

이렇게, 기능은 동일한데도 특정 디자인이 유독 바람직해지는 데 이바지하는 세부를 몇몇을 살펴보았다. 펜을 디자인할 때 디자이너는 어떤 '절차'나 '방법'을 써야 그런 차이에 가까이 다가가고, 이를 용이하게 인식하고, 그런 인식을 깊이 느낄 수 있을까? 생각해 볼 만한 일이다. 역시 생각해 볼 점은, 일단 인식에 성공했을 때 그런 차이가 보이는 규모와 속성, 거기에 내포된 힘이다.

정규 교육의 일반 속성상 흔하고 비속한 이단 신앙이 하나 있는데, 때때로 학력 평가 위원이나 교과 검정 기관은 일부 대학에 만연한 그 이설(異說)을 이해(理解)보다 더 열심히 지지하기도 한다. 바로 모든 디자인 결정은 본질적으로 '신선하고 독창적인 사유' 를 드러내야 한다는, 그리고 작품은 '거칠어야' 한다는—광범위한 의사 결정 영역에서 고민한 흔적이 묻어나야 한다는—생각이다. 얼마간은 중등 교육에서 당연시되는 경쟁 원리가 씁쓸하게 물려준 유산인데, 고등 교육으로까지 넘어온 이 관점은 거의 모든 측면에서 교육을 괴롭히고 있다. 그런 생각은 검투사처럼 학위를 거머쥐는 이미지와 디자인 실무 상황을 혼동할 때마다 교육과 '현실 세계' 사이에서 빚어지는 심각한 부조화와 관련 깊다. 그렇지만, 여기에서 더 중요한 문제는 그 자체가 아니라 뒤따르는 실질적 결과, 즉 투박한 의사 결정과 섬세한 결정을 혼동하는 경향이다. 실제로 이는 투박한 판단력과 미묘한 판단력의 차이인지도 모른다.

이 점을 설명하려면 펠리칸 대신 자전거를 예로 들어야겠다. 앞으로 보겠지만, 적어도 이 글의 맥락에서 두 물건 사이에는

공통점이 있다. 어떤 학생이 자전거를 디자인한다고 치자. 이 기계는 일정한 사용 범위에서 훌륭히 검증되고 개발된 전형이다. 대단히 효율적인 에너지 변환 장치로 알려졌으며, 의심할 여지 없이 엄청난 공동 노력을 통해 현재 형태로 다듬어진 산물이다. 자전거를 근본 원리에서부터 다시 디자인할 이유가 과연 있을까? 대답은 분명하다. 표준 디자인을 적용하기에 부적합한 사용 조건을 새로 상정하지 않는 이상, 아마 그럴 필요는 없을 것이다. 실제로 그런 조건이 있다는 주장도 가능한데, 예컨대 주차와 연료 문제가 통근 교통에 끼치는 영향이 그렇다. 디자이너들은 대중교통에 들고 탈 수 있는 접이식 자전거 문제를 재조명했다. 휴대용 가방이 달린 접이식 비커턴 자전거가 가벼운 해답이다. 다소 불편하기는 하지만 원리 자체에는 발전시킬 여지가 확실히 있다. 더 급진적인 디자인도 발표된 바 있지만, 아직 출시되지는 않은 듯하다. 비커턴은 전통적인 스포크 바퀴 등 표준 부품을 사용한다. 어쩌면 그런 면에서는 타협인지도 모르지만, 아무튼 성능은 좋다. 대형 경량 자전거에 비해 운행 효율이 떨어지는 점은 어쩔 수 없다. 바퀴가 작은 기계가 다 그런 데는 이유가 있다. 운행 효율 면에서 더 설득력 있는 특수 자전거 개발 작업은 틀림없이 계속될 것이다.

그렇지만, 이미 개발된 전형에서도 아주 미묘한 변형은 여전히 가능하고, 범위도 상당히 넓다. 자전거에서는, 미처 예측하기 어려운 방면에서 새로운 용도 개척에 필요한 부속물 디자인뿐 아니라, 그보다 불분명한 문제에도 그런 판단이 적용된다. 한 가지 예가 바로 앞 포크 디자인이다. 투박한 기능적 기준뿐 아니라 보기에도 좋은 곡선을 포착하는 일은 만만하지 않다. 형태는 동일하되 유약 처리가 조금씩 다른, 또는 비례가 아주 조금씩 다른 원통형 도자기들에 비견할 만하다. 디자인을 (지적으로 평가할 수 있는) 의도된 기능의 다이어그램 너머로 발전시켜 최종 형태를 도출해 내려면, 그런 조절이 핵심이다. 이런 작업을 경험하는 데는 깊은 교육적 가치가 있다. 질감과 크기, 색채, 색조, 모서리 굴곡, 조선공이 선박의 현측

후판(舷側厚板)을 마무리할 때 정확히 이해하는 곡선의 성질 등을
제대로 잡으려면, 적어도 판단력에 비추어 최대한 제대로 해내려면,
디자이너는—논리와 이성적 연구를 이용한—이전 단계에서와 전혀
다른 집중력을, 그리고 예술적 수완을 동원해야 한다. 두 단계는 늘
허황히도 멀리 떨어진 것처럼 느껴진다.

이런 점을 (스스로 충분히 연습하고도) 절로 느끼지 못하는
디자이너는, "사랑의 육체적 측면에는 관심 없다"는 사람만큼이나
궁핍하다. 그런 훈련에 도움이 될 만한 것은 많다. 비교할 기회가
있다면 놓치지 말아야 한다. 예컨대, 학생은 벽을 늘 유심히 보아야
한다. 평범한 벽일수록 좋다. 빛과 그림자, 표면, 색채, 질감에서
덧없는 차이를 관찰한다. 머릿속에서 표면 질감을 바꾸어 보고,
어떤 차이가 있는지 상상해 본다. 면과 질감이 양감에 어떤 영향을
끼치는지 살펴본다. 벽돌 벽을 보면서 색채와 질감의 계조는 물론
이음매 차이가 어떤 효과를 자아내는지 연구한다. 벽돌을 엇갈려
쌓는 방법에도 여럿이 있음을 의식해야 한다. 잘 지은 작은 벽돌집을
바라본다. 먼저 눈을 반쯤 감고, 집을 작은 구멍이 뚫린 상자로
인지한다. 그리고 점차 마감, 재료, 비례에서 세부적인 차이가 눈에
들어오게 한다. 타이포그래피에서는 그런 조절이 당연시된다. 글자
모양은 서로 미묘하게 다르고 대문자는 여전히 자간을 조금 넓혀
짜지만, 획일적인 법은 절대 없다. 비대칭 타이포그래피에서는
가능성이 더욱 명확해진다. 지면 요소 관계를 아주 조금만 바꾸어도
논리적 차이나 의미 구조를 나타낼 수 있기 때문이다. 이에 관한
의식을 키우면서 기억해야 하는 점은, 우리 문명이 자극을 통해,
게다가 고음량 자극을 통해 자신을 판다는 사실이다. 바로 그런
이유에서 디자이너는 조용히 말하는 법을 배워야 하고, 사람과 물건
사이에서 어떻게 대화가 이루어지는지 이해해야 한다. 공부에 좋은
책도 있다. 고든 컬런의 『도시 경관』, 엘리자베스 비즐리의 『건물
사이 공간의 디자인과 디테일』, 피터 스미스슨의 『바스—벽 속에서
걷기』 등 삽화를 곁들인 책이 그런 예에 해당한다.

디자인 능력을 잘못 정의하는 예를 더 들어 보자. 세상 만물을 끊임없이 개작하고 재건해야 한다는 생각은 참으로 어리석지만, 이에 조금이라도 못 미치는 일을 한 학생은 스스로 모자란다는 느낌을 받는다. 그런 허세는 엄청난 인간 에너지를 낭비하고 상당한 실망을 안겨 주지만, 또한 우리가 서로 배울 가능성을 줄이기도 한다. 건물은 되도록 새로운 용도에 맞추어 개조해 써야 한다는 생각이 서서히 인정받고 있다. 가난한 사람들은 늘 아이들의 장난감이나 옷을 본의 아니게 재활용했다. 개선하거나 갱신하기만 해도, 또는 단순히 회생만 시켜도 충분한 제품이 여전히 많다. 최근에는 장작 등 고체 연료를 때는 난로를 두고 얼마간 그런 시도가 있었다. 같은 영역을 보면, 구출하기만 해도 되는 효율적인 등유 기기도 많다. 때로는, (가령) 기존 작동 원리가 심각한 변경 없이도 쓸 만하다면, 필요한 일은 '스타일링'뿐인 듯 보일지도 모른다. 어떤 면에서는 바른 판단이지만, 그런 스타일링은 벌거벗은 기계에 특정 양식이나 가리개를 덧씌우는 식이 아니라, 내적인 생명에 어울리고, 이를 표현해 줄 만한 옷을 찾아 주는 방식이어야 한다. 비유가 지나치게 의인화되었다만, 별 불만은 없으리라 생각한다. 이는 (실내 디자인처럼) 본성상 해석적 성격을 띠고, '제거, 망각, 혁신' 대신 '적응, 조정, 변통, 수선, 개발' 편에 이바지할 만한 여러 디자인 활동 가운데 하나일 뿐이다. 그처럼 인도적인 노선에서 배울 점은 많다. 혁신과 '독창성'을 지나치게 강조하는 학교에 관해 말하자면, '깜짝 놀랐지' 하는 내용으로 채워진 졸업 전시회가 (학생에게, 학생 가족에게, 그리고 교원에게) 발휘하는 매력이 사라질 성싶지는 않지만, 어쩌면 그런 행사도 더 나긋한 토양에 기초할 수는 있겠다. 이 주제를 뒤로하기 전에, 현대 운동은 보잘것없고 부적절한 경쟁적 독창성을 늘 반대했다는 점, 그리고 이 단락에서 제기한 명제들을 역사적 모순 없이 지지해 준다는 점을—작지 않은 소리로—밝혀 둔다. 하지만 이 말이 틀렸다면, 마음을 바꾸는 먹는 것도 현대 운동 정신에 부합한다는 점을 덧붙여야겠다.

두 가지 예만 더 들면 디자인 가능성을 두고 이 부에서
시작한 설명을 마무리할 수 있겠다. 어떤 가구 디자이너가 찬장을
디자인하는데, 논의를 단순화하는 뜻에서, 디자인 개요가 넓게
열려 있다고 치자. 만약 독자가 디자이너라면, 그런 기회를 어떻게
보겠는가? 아마 출발점으로 쓸 만한 생각이 나름대로 있겠지만, 잠시
제쳐 두자. (버리자는 말이 아니라, 나중에 다시 보자는 말이다.)
독자도 알다시피 '찬장'이라는 말이 있다는 것은 역사를 거치며 쉽게
알아볼 만한 형태로 발전한 가구 유형이 있다는 뜻이다. 이 가구의
기원은 흥미롭고, 아마 시사하는 바도 있겠지만, 그보다 독자는 그런
해묵은 기능이 현재도 존재하는지, 또는 같은 형태로 존재하는지
물어야 한다. 오늘날 주택용 가구 설비의 맥락에서, 그리고 현대인의
생활 방식에서, '찬장'은 여전히 같은 기능을 하는가? 이 문제를
릿펠트가 다룬 바 있으며, 그의 작업에는 참으로 선견지명이
있었다는 점을 상기해 보자. "조건부 방정식이 있다. 찬장의 요소와
구성단위는 밖으로 뻗어 나가 새로운 의미로, 주변과 맺는 새로운
관계로 분해된다. 해답은 질문을 내포한다." (릿펠트가 아니라 내가
하는 말임을 서둘러 밝힌다.) 주변 조건에는 무엇이 있는가? 의자
디자인 사례에서 지적한 것처럼, 현실적으로는 개요가 가능성의
한계를 획정해 준다. 마케팅 정책, '제품 현황', 예측 수요 등등이 바로
소매 시장을 지배하는 요소다. 사용 맥락은 존재하지 않고, 수요와
공급을 통한 간접 측정 외에는 알아낼 도리도 없다. 가구는 사실상
판매 정책을 세우는 구매 담당자를 위해 디자인된다. 디자인이
스타일에 발판을 두고 이루어지며, 시장을 자극하려고 해마다 변화를
고하는 일도 불가피하다. 더 전문적이거나 디자인을 지향하는
매장에서는 가능성이 조금 넓어지고, 주문 제작품 영역에서는 당연히
극적으로 넓어진다. 형태 면에서 혁신적인 디자인이 이루어지는 곳도
바로 그곳이다.

디자이너가 스케치북에 끄적댄 낙서를 넘어서면 열린 개요
따위는 없다는 점을 분명히 알아야 한다. 계약상 제약이 없다면

적어도 맥락상 제약은 늘 있다. 비용, 재료, 특수 제조 조건도 있다. 그런 한계를 식별하고 건설적으로 활용하려면, 용도를 분석하고 기능을 분석해야 한다. 찬장이라면, 정확히 '찬'은 무엇이고 '장'은 무엇인가? 보관용 장이라면, 무엇을, 왜, 누구를 위해, 무슨 목적으로 보관하는가? 늘상 쓰는 물건인가? 모두 다? 아니면 사실상 죽은 물건인가? 애당초 거기에 둘 필요가 있나? 어떤 정도와 종류의 접근성을 암시하는가? 내용물을 가리는 이유는? 먼지가 쌓이는 일을 막으려고? 아니면 시야와 마음에서 감추려고? 온도나 습도 문제는? 있을지도 모른다. '상판'은 무엇이고 어떤 목적에 쓰이는가? 앞뒤를 굳이 구분해야 하나? 등등 여러 질문에 답하려면, 분석 도구로서—아니 오히려 더 좋은 표현으로는, 분석 자원으로서— 일정한 추상이 필요할지도 모른다. 예컨대 나는 표면, 수납공간, 지지물, 경계, 가리개, 연결물, 횡단물, 손잡이, 얼개 등으로 범주를 나누어 작업에 활용한다. 이런 분석 절차를 활용하면 존재 근거를 상실한 물건을 분해하고, 새로운 조건에 따라 재구성할 수 있다. 만약 부분들을—여기에서 '부분'이란 개별 목적을 뜻하는데— 선별적으로 또는 포괄적으로 배열했을 때 의미가 더 잘 파악된다면, 사물 자체는 사라질지도 모른다. 벽장 속으로 사라지는 옷장이 그런 예에 해당한다. 물론 개념적으로 사라진다는 뜻이지, 겉모양에 민감하면서도 여전히 물건에 집착하는 소매 시장에서마저 사라진다는 뜻은 아니다.

　　디자이너에게 진짜 어려운 일은 분석이—관계 파악이—아니라 갈수록 종잡을 수 없는 기준에 비추어 디자인을 실현하는 일이다. 이곳은 감각, 상상력, 판단력의 영역이다. '읽을' 수 있고 핵심 전제를 추론할 수 있는 논지나 지적인 명제를 디자인이 드러낼 수도 있다. 과제에서는 이런 명제가 차지하는 의미 차원이 하나 이상일 때가 별로 없고, 그나마 본질적 차원이 되는 일은 드물다. 다만 디자이너에게는 그렇지만도 않으니, 그는 평범한 쓸모를 손상하지 않는 범위에서 일종의 부가 의미로서 뚜렷한 주장을 과제에 써넣는

67

일에서 만족을 구할지도 모른다. 분석 작업을 통해 디자이너는 작업의 우선순위를 파악하고, 작품의 운명을 결정하는 조건들을 충분히 이해하려 한다. 또한 도움이 될 만한 '상관도'(相關圖)를 찾을 수도 있다. 제약을 회피하거나 우회하려는 뜻이 아니라, 이들을 수용하고, 잠재성을 판별하고, 그런 잠재성을 긍정적으로 활용하려는 목적에서다. 앞서 말했다시피, 제약을 기회로 바꾸는 활동은 디자인이라는 말의 정의로도 나무랄 데 없다. 개체로 알아볼 만한 찬장은 없어질지도 모르고, 그 기능은 새로운 관계 속으로 사라질지도 모른다. 그렇지만 이렇게 논의만 하는 데에도 얼마나 많은 경제적 양해를 전제해야 했는지는 기억해야 한다.

사회적, 경제적 이유에서 디자인은 제약 없는 활동과 거리가 멀다. 하지만 현대 디자인은 개방성과 투명성이 산물의 특징이어야 한다고 집요하게 요구한다. 산물의 생명은 그들 사이로 자유롭게 흘러야 하고, 의미는 규정해야―정확히 말해 문제 자체 바깥에 있는 준거를 투영함으로써 이해하기 쉽게 만들어야―한다. 어떤 분야의 디자이너는 사물이 체계로, 체계가 과정으로, 과정이 정보로 발전하는 광경을 보면서, 주변 세계가 혼란스럽게 분해된다고 느낄 것이다. 제한된 결정을 내리면서, 그들은 사유 준거의 새로운 차원을 의식하게 된다. 이는 물리학, 철학, 예술, 통신 기술 등이 표현하는 세계상에서 변화가 일어나며 발생한 극히 단순한 결과다. 고도로 특화한 디자인 해결책은―예컨대 때와 장소가 명확히 규정된 주문 제작품 작업은―이제 일반 준거를 드러내야 할 뿐 아니라, 이를 바탕으로 특수성 증대를 꾀해야 한다. 일단 이런 디자인 요건을 확인하면, 감각으로 (꼭 지적으로 탐색할 필요는 없으므로) 느끼면, 현대 디자인의 생존, 그리고 본성은 현대인의 상호 의존성과 현대 사회를 응집하는 호혜성 원리, 그가 제 촌락을 바라보던 시각에서 벗어나 이제 세계를 바라보는 시각과 불가분하다는 사실이 명확해진다. 어쩌면 그는 더 의식적으로 촌락을 점유하겠지만, 준거 틀은 전과 다를 것이다.

디자인 교육에도 이런 인식에 상응하는 부분이 있다. (가령) 롱샹 성당, 바르셀로나 전시관, 다이맥시언 주택이 각기 함축하는 차이를 느끼지 못하거나 (특히 소화하기 어려운 조합이기는 하다) 공기로 팽창한 구조물과 정육면체의 기하학적 차이를 구별할 줄 모르는 직물 디자이너는, 그저 잘못 배운 전문가일 뿐이다. 한편, 그런 이해를 구하고도 자신의 작업에서 초점이나 직접성을 잃지 않은 디자이너라면, 바깥세상을 참조하고 그로써 의미를 보강하는 일도 도움이 될 것이다. 디자이너는 자신이 점유하는 장소를 더 풍부하게 인식함으로써 직관을 다스릴 수 있다. 분석 절차에도 비슷한 면이 있다. 가설을 세울 때, 디자이너는—직업적 필요로—검증 기준이 되는 사전 요건을 그려 보기도 하지만, 또한 갑자기 의식에 가설이 떠오르는 경우, 그런 가설이 제대로 다스려졌는지, 즉 임의 조건이 아니라 과제의 조건을 충족하는지도 판단한다. 이는 창의적 필요에 해당한다. 일이 잘못된 경우, 대개 원인은 출발점, 즉 잘못된 전제를 수용한 데서 찾을 수 있다. 따라서 질문이 중요하며, 한편으로는 그런 질문을 떠올리는 데 필요한 넉넉한 태도가 중요하다. 그런 기본 요건이 (좋은 질문 하기, 질문하는 요령, 질문할 용기 등이) 원래부터 인접하는 일은 없다. 그래서 기법은 '기술적으로 효과적'이어야 할 뿐 아니라 사용자에게 친절해야 한다. 디자이너 식으로 말하면, 인성의 크로스 섹션을 과제에 내포된 창의적 가능성에 노출시켜 필요할 때 디자이너가 상상력의 테두리 너머로 몸을 던질 수 있도록 준비해 두지 않으면, 상황은 쉽사리 불모화할지도 모른다. 기법에는 나눌 수 없는 중핵이 있고, 기초 논리와 순서를 특징으로 하지만, 이 역시 개인에 따라 상당한 재량을 발휘해 활용하고 해석할 수 있다.

마지막으로 살펴볼 디자인 기회는 파파넥 등이 이미 깊이 논의한 바 있다. (따라서 여기에서는 간략하게만 짚고 넘어가겠다.) 말하자면 사회적, 개인적 결핍이 뚜렷하게 드러나는 수많은 영역에서 새로운 해결책을 발명하는 디자인인데, 여기에서 물건의 외관이나 성질을 다루고 바라보는 즐거움은 여전히 중요하지만, 제품을

저가에 생산하고 출시하며 실생활에서 구실하도록 만드는 일에
비하면, 엄연히 부차적인 관건이다. 신체 부자유자를 위한 장비
디자인이 그런 예에 해당한다. 이 작업은 디자인 범위에서도 공학에
가까워지는 일이 흔하다. 이런 작업을 옹호하는 이들은 때때로
그런 헌신만이 사회적으로 책임 있는 활동이라는 생각을 학생에게
강요하곤 한다. 공감할 바가 없지는 않으나, 잘못된 시각이다.
20세기 전반에 이루어진 디자인 작업 가운데 특히 적절하고
창의적이며 경제적인 사례 둘을 생각해 볼 만하다. 하나는 도로
표지병 디자인이고, 또 하나는 런던 지하철 노선도 디자인이다.
표지병은 단순히 공산품으로만 간주되지만, 사실은 아주 훌륭한
익명 조각품이고, 저절로 세척되는 고무 덮개는 필수불가결하게
단순하다는 점에서 훌륭한 개념이다. 그러나 오로지 형태를
감상하려고 도로 표지병을 파내는 사람은 없다. 중요한 점은 기능이
비상하다는 사실이다. 이 사례가 지극히 기발한 발명품이라면, 둘째
예는 최고 수준의 정보 배열 작업이다. 가히 분야의 모범이라 할
만하다. 그렇지만, 디자이너가 마음만 먹으면 도로 표지병이나 런던
지하철 노선도, 또는 신체 부자유 아동을 위한 기구 같은 물건을
디자인할 수 있다고 착각하면 안 된다. 트레일링 암이 달린 유모차도
비슷한 예에 해당한다.* 여러 지친 어머니가 아이를 데리고 버스에
오르내리거나 장을 볼 때 엄청난 짐을 덜어 준 디자인이다. 기계를
발명하는 재주는 디자인 능력에 속하기도 하고, 개인에 따라 디자인
소질에 속하기도 한다. 헌신을 부추기는 도덕적 사명감을 어떻게
보느냐와 별개로, 모든 디자이너에게 그런 소질이나 적성이 있는
것은 아니다. 디자이너는 매우 넓은 디자인 범위에서 정확히 어디에
자신이 가장 효과적으로 이바지할 수 있는지 스스로 알아내야 한다.

지금까지 논의에서—잠정적으로—몇 가지 결론을 끌어내 보자.
첫째, 디자인 기회는 너무 다양하고 풍부하며, 디자이너가 타고나는

* 트레일링 암(trailing arm)은 바퀴를 지탱해 주는 서스펜션 장치의 일종이다.
오토바이 등 이륜차 뒷바퀴 서스펜션으로 많이 쓰인다.

소질도 개인마다 너무 다르므로, 그들이 작업에 어떻게 접근하는지 (또는 접근해야 하는지) 지나치게 일반화하는 일은 무분별하다. 둘째, 분야를 아우르는 통찰이 분석적 사고에 도움이 된다는 점은 명확하다. 실제 디자인 과정은 그런 도움을 받을 수밖에 없다. 디자인 작업에서 익숙하고 즐거운 단계, 즉 과제의 요건과 가능한 해답이 갑자기 맞아떨어지기 시작하는 단계에 이르기 전까지는 확실히 그렇다. 셋째 결론으로, 이런 생각이 간단한 문제 해결 절차와 함께 꽤 자연스러운 디자인 작업에 속하기는 하지만, 디자인 범위의 중간 영역(1부를 보라)에는 엄격하거나 예측 가능하게 정해진 바가 없고, 영역에 따라서는 거의 필요조차 없다는 점을 들 만하다. 어떤 디자인 절차건 생산적 유효성은 디자이너의 성격과도 관계있다. 절차는 오로지 절차를 밟는 사람을 위해서만 존재한다. 다른 조건이 같다면, 쓸 만한 절차일수록 일상적 판단에 가까워진다. 그렇다면, 정작 비판을 수용해 일부 해체된 복잡한 논리 모형에 비해, 평범한 '말하며 생각하기'나 보고서(16부를 보라)처럼 느슨한 쌍방향 소통 도구는 과소평가받는 셈이다. 요컨대, 기법과 방법의 차이를 인식하고, 후자는 '절차'처럼 더 관대한 개념 너머로는 끌고 가지 않는 편이 아마 유익하리라.

이런 관점의 태생적 한계는 바로 이 책이 다루는 작업 범위에 있다. 이 범위에서는 유익한 발상을 촉발하는 어수선하고 느슨한 절차와 논리적 사유를 뒤섞고 싶은 유혹이 늘 일어난다. 주지하다시피, 가장 좋은 발상은 엉뚱한 순간에 메모지 뒷장에서 나타나곤 한다. 작업 규모가 커지고—이 책의 무대 바깥으로 이동하고—효율성을 측정하는 조건이 중대할뿐더러 복잡해지면, 컴퓨터를 동원한 분석 기법이 필요해진다. 대형 건축물 시공 현장의 작업 배분 계획처럼 몹시 복잡한 제약을 다루는 경우, 적어도 정량적 분석에 관해서는 더듬거리는 일이 없어야 한다. 표현에서 재량이 있는 작업이라도, 범위는 규정할 필요가 있다. 그러나 이 책이 논하는 작업에서, 분석적 사유는 디자이너가 민감한 정신과 밝은 마음으로

작업을 대하도록 돕는 부차적 (그러나 결정적) 역할을 할 뿐이다. 순차 접근 방식에 의존하면 반응이 민첩해지기는커녕 오히려 마비되고 마는 사람도 있다.

최악의 오류는 실천적 헌신을 회피하고 '방법론'이나 '프로세스' 같은 개념으로 도피하는 일이다. 황무지를 만들어 놓고는, 허울 좋은 과학적 방법으로 문제에 접근했다며 합리화하는 태도가 바로 그런 태만에서 비롯한다. 피터 메더워가 일깨워 준 것처럼, 과학에서 가설은 먼저 과감한 직감 또는 지적인 추측 형태를 취한 다음, 기존 도식에 비추어 엄격한 타당성 검증을 받곤 한다. 이 비유가 디자이너의 역할을 직접 설명해 준다는 말은 아니다. 그는 자신의 경험이 알맞게 쓰일 만한 임무에 응하는 역할을 맡지만, 이때도 과제에 따라서는 사람들 스스로 해결하는 편이 훨씬 낫다는 사실을 잊지 말아야 한다.

사회 적응을 중시하는 관점에서 디자인 실천을 보면, 디자이너는 자신에게 주어진 바를 수용하고, 제약을 빈틈없이 논리적으로 저울질함으로써, 주어진 바에서 최선을 끌어내는 사람이다. 모든 사회 영역에서 새로운 현실에 적응하려는 움직임이 일어나 낡고 닳은 상식들을 돌파해 나가는 마당에, 적응을 보는 관점치고는 위험하리만치 불충분한 시각이다. 디자이너는 자신의 직업적 역할과 타당성을 바라보는 시각이 변화하는 양상에 스스로 적응해야만 한다. 4부에서 다른 근거로 주장했다시피, 현대 운동은 유익한 가설 덕분에 전진하고, 그런 가설은 관습을 파괴하곤 한다. 우아하거나 '적절한' 대안 덕분에 우회하기도 하고, 체면치레 탓에 후퇴하기도 한다. 다행히도 오명을 약간 뒤집어쓴 덕분에, 현대주의 주창자들도 긴장을 늦추고 인간의 보편적 약점을 인정하는 여유를 갖게 되었다.

그러므로 좀 더 투박한 언어로 정리해 보자. 디자이너가 연장을 가까이 두는 일은 당연한 역량에 속한다. (흔히 하는 말로) 마른 나무와 풋나무를 구별할 줄 아는 유능한 목수는, 좀처럼 쓰이지 않지만 필요할 때는 무엇으로도 대신할 수 없는 연장 몇 개를 늘

도구함에 둔다. 그는 그런 연장을 어떻게 써야 하고 언제 꺼내 들어야 하는지도 잘 안다. 디자이너에게 우선 필요한 자질은 열린 창의적 민감성, 자신의 생각에서 서로 다른 수준을 혼합하는 능력, 생산적인 질문을 던지는 능력이다. 그는 그렇게 일하는 데 도움이 될 만한 개인적 조건과 그런 일을 허락해 줄 만한 사회적 조건을 모색해야 한다. 그런 탐색을 한다고 해서, 다음에 또 자신이 유용하게 쓰일 경우에 대비해 연장을 연마하거나 가능성의 한계에서 과제를 수행하는 데 지장이 생기지는 않으리라.

# 예술가

예술가: 풍성하고, 다양하고, 불안한 사도.
진짜 예술가: 유능하고, 실천적이고, 능숙하며
자신의 마음과 늘 대화하고, 정신으로 사물을 대한다.

진짜 예술가: 마음에서 모두 끌어내고,
기쁘게 일하며, 차분하게, 기민하게 만들고,
진짜 톨텍 사람처럼 일하고, 제 물건을 짓고, 솜씨 좋게 일하고,
재료를 정돈하고, 꾸미고, 조정하고, 발명한다.

썩은 예술가: 멋대로 일하고, 사람들을 비웃고,
불분명한 물건을 만들고, 사물의 안면의 표면을 붓질하고,
부주의하게 일하고, 사람들을 속이는, 도둑놈.

톨텍 족의 시. 스페인어 원문을 데니스 레버토프(Denise Levertov)가
영어로 옮겼다.

# 6  디자인 장인

주지하다시피 여러 디자이너가 모형 제작, 실물 크기 세부 제작과
시험, 시제품 제작, 또는 그저 놀기 위해 작은 공작소를 운영한다.*
놀이는 책상에서 잠시 일어나 쉬는 계기가 되기도 하지만, 때로는
뜻밖에도 과제에 직접 도움이 되기도 한다. 일반적으로 공산품
디자이너는 공장 시설을 이용해 시제품을 만들고, 때로는 기업체
연구 개발 팀과 협력하기도 한다. 스칸디나비아에서는 특정 기업과
직접 연계해 독자적인 스튜디오/공작소를 운영하는 디자이너를
어렵지 않게 볼 수 있다. 그들은 작업 시간 대부분을 해당 기업에
필요한 작업으로 보내지만, 나머지 시간에는 개인 작업도 하는데,
이 작업은 결국 후원 기업에 도움이 될 수도 있고 아닐 수도 있다.
이처럼 후원에 의존하는 독립 공작소는 쌍방의 냉정한 계산에 따른
산물이다. 후원 기업은 작업이 잘되는 디자이너에게서 언제든
성과물을 취할 수 있기 때문이다. 그러나 디자이너에게 달갑지만은
않은 제약과 구속을 암시하는 것도 사실이다. 그런 공작소는 전문가
(예컨대 유리, 도자기, 가구 등)에게 가장 유리하다. 제품 디자이너가
특정 제작 요건이나 잠재적 시장성 같은 제한 조건과 엄격한 개요를
만족시켜야 한다면, 당연히 의뢰인의 기술진과 늘 밀접하게 접촉해야

*  '공작소'는 'workshop'을 옮긴 말이다. 한국어 초판에서는 '작업실'이라고
옮겼는데, 공예적 어감이 지나치게 탈색된 듯해, 2판에서는 '공작실'로 바꿔 쓴
말이다. 그런데 두 번째 역어는 '방'으로 국한되는 어감이 있어서, 이번에는 ㅡ 학교
시설처럼 장소의 일부를 가리키는 경우는 제외하고 ㅡ '곳'을 뜻하는 단어를 써
보았다. 이 역시 썩 만족스러운 선택은 아니다. 최근 들어 대중문화에서 복고가
유행하며 업소 이름이나 브랜드로 남용되는 단어이기 때문이다. 그러나 적어도
다른 대안으로 검토한 '공방'보다는 덜 감상적인 말 같다.

한다. 이런 상황에서 사적인 공작소는 별 쓸모가 없을지도—오히려 일을 호도할지도—모른다. 그렇지만 수수한 공작소가 있다면 실험과 즉흥적 시도에도 유용할 것이다.

디자인 장인은 완전히 다른 종자로서, 대개는 사무실뿐 아니라 제도판에서도 거리가 멀다. 소규모 생산에 직접 참여하다 보면 마케팅과 유통도 도맡을 수밖에 없다. 장인은 블루칼라 노동자로서 작업복을 입고(또는 입어야 하고) 머리카락에 먼지를 묻히고 다니며, 손이 지저분한 사람이다. 그는 고위 경영자와 구별되는 노동자의 행동 양식을 공유하지만, 그보다는 조금 덜 벌면서 더 오래 일할 것이고, 업계 사람이라면 명확히 밝히지 못하거나 공감조차 못 하는 목표와 기준을 내걸고 작업을 대할 것이다. 어떤 수준에서, 장인은 결국 노동자 문화의 상당 부분을 공유하지만, 같은 노동자 사이에서도 그는 얼마간 소외감을 느낄 수밖에 없다. 사업가와 화이트칼라 디자이너(특히 건축가)에 대해서도 불편하게 느끼기는 마찬가지겠지만, 이유는 다르다. 대학교수와 디자인 이론가는— 장인도 흔히 대학에 출강하기는 하지만—그가 가장 공감하지 못하는 부류인데, 거기에는 아마 그들이 경제적 특권과 실천적 무능이 뒤섞여 귀에 거슬리는 언어를 구사한다는 까닭이 있을 테다. 비슷한 이유에서 부유한 좌파도 인기가 없다. 장인은 '제작 현장'에 강한 유대감을 느낀다. 작업대 경력이 없거나 기계에 무관심하면서 거만 떠는 사람은 간단히 자격 미달로 치부되고, 무시당한다.

결국은 본성상 계급과 연관된 이유 때문에, 장인은 고립적일 뿐 아니라 내적 모순에도 취약해 보인다. 게다가 끊임없는 경제적 불안정과 마케팅 문제에 내포된 모순(최악의 경우 그는 중산층 관광객을 위한 민속 노리개만 만들게 될지도 모른다)을 감안하면, 왜 소규모 공작소 대다수가 당대의 지적 흐름에서 단절되었는지, 왜 그처럼 자족적이고 감상적이며 회고적인 작품을 내놓는지도 알 만하다. 그렇지만 1960년대 말과 1970년대에는 이런 작업 방식을 향한 열정이 부활하기도 했다. 이는 에너지 위기가 대두하고(정확히

말하면 일반인이 그 위기를 갑자기 인식하기 시작하고) 보존과
분산 경제의 필요성이 새로이 조명받으며, 슈마허의『작은 것이
아름답다』와 이반 일리치가 예찬하는 태도가 신장하면서 자연스럽고
올바르게 나타난 결과였다. 이 모두를 이미 1898년에 크로포트킨
(『밭, 공장, 공작소』)이 진취적으로 파악했다는 사실은 별로 중요하지
않다. 이 글의 목적에 비추어 더 흥미로운 사실은, 현대 운동이 한
바퀴 돌아 결국 제자리에 돌아왔다는 점, 그리고 그런 작업 방식을
재평가하기에 좋은 역사적 계기가 도래했다는 점이다. 소규모
공작소의 (그들이 생존한다 치고) 적정 규모를 의심하는 사람이라면,
지난 50년간 공장 생산으로 실현된 현대 디자인의 보잘것없는
성과를 숙고해야 할 뿐 아니라, 퍼시 미첼의『배 짓는 사람 이야기』도
읽어 보아야 한다. 소수 인원이 원시적인 도구만으로 믿기 어려운
현실적 고난을 극복하며 얼마나 놀라운 일을 해낼 수 있는지 보여
주는 책이다. 극단적인 예이기는 하다. 그처럼 맹렬하지는 않은
수준에서, 장인의 생활이 불확실하고 고단하며 곤궁하다는 점을
고려할 때, 디자이너가 그런 삶을 선택하는 이유는 무엇인가?

가장 이해할 만한 이유는 친화성이다. 연장과 재료를 좋아하고,
그런 작업 방식의 진실성을 좋아하는 마음이다. 뒤집어 말하면,
최종 산물에서 동떨어져 일하기를 꺼리고, 문서 업무를 싫어하며,
사무실 등 회사 생활을 연상시키는 것이라면 무엇이든 불신하는
마음이다. 공작소는 낭만적으로 보이지 쉽지만, 매력에 균형을
맞추는 뜻에서 지적해 두자면, 어떤 공작소건 가혹한 규모상 제약
(어떤 디자이너에게는 답답하게 느껴질 것이다)과 긴 노동 시간을
감수해야 하고, 생활 수준이 비교적 낮은 자영업자 특유의 걱정과
궁핍에도 시달려야 한다. 사람에 따라 그런 제약은 자극이 될 수도
있고 좌절 요인이 될 수도 있다. 필요한 기술은—놀랍게도—별문제가
되지 않는다. 업계는 '저만의' 영토를 타인이 쉽게 침범하거나
과소평가하지 못하도록, 신비한 기술의 이미지를 늘 가시넝쿨처럼
주위에 쳐 놓는다. 학교 공작실에서 처음 기계를 다루어 보는

여학생은 자신도 놀랄 만큼 빨리 능숙해지곤 한다.* 그렇다고 기량을 쌓고 유지하기가 쉽다거나, 한평생을 바치지 않아도 어떤 기술을 숙달할 수 있다는 뜻은 아니다. 그러나 지성과 의지가 있는 사람이 제대로 집중만 하면, 공작 실무 기초는 전업 수습에 걸리는 시간보다 훨씬 빨리 배울 수 있다. (솔직히 말하면 일정한 소질이 있는 경우이지만, 그런 정도는 전제해도 불공평하지 않을 것이다.)

어떤 디자이너는 꽤 오랜 활동 후 자각한 논리에 정서적으로 반응하면서 공작소 실험에 이끌리기도 한다. 그들은 서구 사회에서 디자인 서비스를 누릴 만한 사람이란 어차피 더는 필요한 것이 없는 사람뿐이며, 따라서 '전문' 디자인은 세상에 빵이 필요한 마당에 케이크나 꾸며 주는 활동이라고 느낄지도 모른다. 조금 다르지만 연관된 이유로, 노동자와 경영자가 흔히 벌이는 대립에서 경영자 자세를 취하는 짓은 할 바가 못 되며, 차라리 전문직이 이론상 보장해 주는 지위(와 급여)를 아예 포기하는 편이 떳떳하다고 느낄지도 모른다. 그런데 장인이라고 해서 사회에서 빠져나올 길은—상호부조 원리의 마지막 패러디, 즉 완전 자급자족이라는 환상을 통하지 않고서는—없다는 점을 주저 없이 지적해야겠다. 좁고 드문 사회적 실험을 제외하면 대안 유통망은 사실상 (또는 아직은) 존재하지 않는다. 누구나 그렇듯, 공작소도 시장 경제에 의존한다.

그렇지만 공작소에는 일정한 실존적 이점이 있다. 첫째, 서비스 공작소(뒤에서 다룬다)는 지역 사회에 직접 통합될 수 있다. 이런 공작소는 사적인 접촉을 통해 성장하고 유지된다. 인간관계는 선택의 여지를 끝없이 넓혀 주고, 어떤 의미에서는 갱신해 준다. 그만큼 실험적 디자인 작업을 할 기회는 적어진다. 그러나 지역 사회에서 공작소의 서비스에 관한 신뢰가 커지면, 수용 폭도 넓어지면서 실험적 작업의 맥락도 유기적으로 자라난다. 둘째, 어떤 공작소에서건 자연스레 일어나는 타협은 제어 기제로 작용하면서,

---

* 17쪽 역주에서 지적한 것처럼, 현재 기준으로는 이런 언급 자체가 차별적으로 보인다.

활동에 직접성과 균형 감각을 더해 준다. 피드백은 작업 과정뿐 아니라 아마 시장 거래에서도 꾸준히 얻을 수 있다. 셋째, 새로운 토착성이 거름으로 필요한 문화적 황무지에서는, 물건에 관해 말만 하거나 지시만 전달하느니 차라리 직접 만드는 편이 (그리고 잘 만드는 편이) 더 만족스러울지도 모른다.

장인이 활동하는 방식에는 크게 두 가지가 있다. 서비스 공작소를 운영하거나 제작에 뛰어드는 방법이다. 전자는 지역에 봉사하고, 월요일 아침에 들어오는 일은—자동차 정비소처럼—무엇이든 맡아 한다. 서비스 공작소는 주문 제작(목공소라면, 계단에서부터 상점 매대나 전시대까지 온갖 작업이 해당된다)에 특화하기도 하고, 서비스 자체를 (예컨대 수리나 수선을) 제공하기도 한다. 공작소 유지를 위해 생산을 겸하기도 한다. 제작소는 훨씬 더 흔한 형태이고, 주지하다시피 도예가들은 예로부터 그런 방식으로 활동했다. (간단히 정의하자면) 디자이너가 특정 제품군을 제작하려고, 또는 그런 가능성을 염두에 두고, 차리는 공작소를 암묵적으로 가리킨다. 다른 조건이 같다면, 제작 공작소는 전용 매장을 두고 운영하는 편이 훨씬 바람직하다. 그러면 (고객이 제발로 찾아오므로) 운송비도 절약하고, 중간상에 (정당히) 지불하는 수수료도 아끼고, 포장이나 보관 문제도 최소화하고, 다른 사람이 만든 제품도 팔 수 있으며, 다시 찾는 고객이 있다면 '단골' 같은 신비한 존재도 길러 낼 수 있다. (자유 시장에서 파는 물건은 그냥 사라져 버린다.) 양품점이 흔한 보기이고, 도자기 공방에 붙은 매장도 있지만, 다른 분야에서는 그런 예를 찾기가 쉽지 않다. (어쩌면 다른 조건이 정말 같은 경우가 드물기 때문인지도 모른다.)

경험에서 말하자면, 어떤 영역이건 장인이 할 일은 없지 않은 듯하다. 문제는 첫 두 해를 버티는 일이다. 디자인 이론가들이 저지르는 결정적 실수가 바로 진지한 디자인 기회는 전형(플라톤적 신비가 깃든 미신)이나 대량 생산이라는 특수 조건을 준거 삼아야 한다는 가정인데, 때에 따라서는 다른 요건 역시 엄연히 실재하며,

이 경우 디자인과 생산 수단 모두에서 더 유연한 대응이 가능해지는 일도 흔하다. '커스텀' 제작(주문 제작)은 경제적인 선택이기도 하지만, 소량 생산품은 소규모 제작자 손에 맡기는 편이 나을 때가 훨씬 많다. 가능한 작업은 잡다한 인쇄물, 전시대나 매대, 여관, 학교, 실험실, 호텔 등에 쓰이는 특수 가구, 실내 개조, 패키지 가구 등 셀 수 없이 많다. 일반적으로 제작 설비는 공작소 여건에 따라 최대한 많은 기계류를 포함하겠지만, 대개는 사람 손을 대신하기보다 확장해 주는 다목적 기계가 쓰인다. (예컨대 이런 목공소에는 일반적 탁상 원형톱과 평삭반 외에도 홈 가공 루터, 스핀들, 도브테일, 장부 가공기 등이 있을 것이다. 그러나 복잡한 지그 보링 머신이나 가변축 선반, 사방 절단기까지 구비할 성싶지는 않다.) 휴대용 전동 공구가 이론상 기대에 근접이나마 하는 기능을 발휘해 주리라 (또는 단순히 휴대할 수 있다는 점에서 매력적이라) 착각하면 큰일이다. 차라리 같은 돈을 중고 중기계에 투자하는 편이 낫다. 이는 거의 모든 업계에서 보편적인 법칙이고, 정통한 숙련공이라면 누구나 확인해 줄 만한 상식이다. 중량감 있는 주물은 진동을 흡수하고 쓰기에도 훨씬 안전하며, 피로감도 덜 느끼게 한다. 절단기를 쓰는 경우, 덜컹거리는 현상이 없어야 절단면이 깨끗해진다. 그렇지만 이런 이야기는 기술적인 수다거리로나 적당하지 이 책의 범위에는 속하지 않는다.

특히 곤란한 점은 무엇일까? 가장 심각한 문제는 넉넉한 자본을 확보하는 일이다. 정부 후원 기관에서 장기 융자와 그에 따르는 조언을 받을 수도 있다. 몇 년에 걸친 실무 경험이 없으면 (즉, 고생한 경험이 없으면) 재정에 관해 지나치게 낙관적인 태도를 지니기 쉽다. 초보자는 대금 결제 지연 (평판 좋은 대형 점포도 결제에 석 달에서 여섯 달이 걸리곤 한다), 악성 부채 (어떤 의뢰인은 결제를 아예 안 한다), 임대료, 난방비, 전기료 등 기본 경비 외에 홍보, 운송, 청소, 우편, 출장에 드는 비용, 휴가나 병가를 충당하는 비용, 사람들과 잡담하거나 장부를 정리하는 데 드는 비용, 이외에도 성패를 가름하는 갖은 비용에 대비해 여윳돈이 얼마나 필요한지 잘 모른다.

각종 서류 양식과 공무원은 장인에게—사실은 모든 자영업자에게—
악몽 같은 존재이고, 영수증은 모자라거나 불완전하거나 벤치 밑에
버린 봉지와 함께 사라지는 일이 다반사다.

장소 문제는 개인 사정에 따라, 또는 운에 따라 꼬이기도 하고
풀리기도 한다. 그렇지 않고 아무래도 좋은 상황이라면, 문제 해결은
오히려 어려워진다. 공작소는 고객이 많고 시장과 가까운 곳에
있어야 하지만, 시내에서 공간을 운영하면 간접비가 많이 든다.
임대료가 싼 지방에 공간을 얻으면 운송비를 많이 들이거나 아니면
한정된 지역 서비스만 하는 방향을 택해야 한다. 초보자는 대체로
면적의 중요성을 과소평가한다. 다양한 활동 공간과 보관 공간은
충분히 떨어뜨려 놓아야 한다는, 그리고 목공처럼 먼지가 많이 나는
활동은 아예 밀폐해야 한다는 문제가 있다. 예컨대 목공소에서는
조립 공정과 가공 공정이 분리되어야 하고, 먼지를 피해야 하는 표면
마감과 도색, 어쩌면 포장과 적재에도 별도 공간이 필요할지 모른다.
후자는 완성품뿐 아니라 부속품도 취급한다. 모두 공작소와 생산물
속성을 자연스레 뒤따르는 사항이지만, 공간을 확보하는 시점에
이를 예측하기는 쉽지 않을 수도 있다. 그러므로 처음부터 넉넉한
공간을 확보하거나, 아니면 확장할 만한 공간을 찾는 편이 현명하다.
도시에서는 한 공간을 여럿이 공유하는 일도 가능하다. 당연히
공작소도 그렇게 운영할 수 있다. 사실, 선택지에는 제한이 없다. 일부
공방은—김슨 반슬리 식 일품 공예 전통을 고수하는 이들은—값비싼
수공예품 생산을 논리적 극단까지 발전시켰다. (전혀 매력 없는
사례이지만, 가능한 선택 폭을 보여 주려고 거론한다.) 확실히 그런
수공예에 집중하는 것도 나름대로는 탁월한 생존 전략이다. 어떤
장인은 대학 출강으로 생계를 보조하기도 한다. 두 세계 사이가 너무
멀어서인지, 이 선택은 실패하는 일이 잦지만, 꼭 그러라는 법은 없다.

또 다른 어려움은 좋지 않은 시기에 일이 들어오는 경우
발생한다. 일을 거절하자니 인간관계에 해롭고, 납기일을 많이
미루면 훨씬 해롭고, 품질을 희생하면서 작업을 서두르면 그야말로

최악이다. 이런 상황에서는 제대로 설비되고 경제적 생존이 가능한 소규모 공작소를 유지하는 방안과 경제적, 사적 부담을 무릅쓰고라도 공작소를 소기업으로 확장하는 방안 사이에서 갈피를 잡기가 어려울지도 모른다. 실제로 몇몇 공작소는─테런스 콘랜처럼─ 그렇게 출발해 기업이 되었고, 그런 다음에도 성실한 디자인 수준을 유지하곤 했다. 물론, 그러면서 디자이너의 본래 의도가 얼마간 희생되기는 하지만, 어느 시점에서는 장인도 (가능성이 생겼다면) 원칙상 얼마나 확장할 것인지 결정해야 하고, 또 그런 확장이 스스로 정한 개인적 목표에 어떤 영향을 끼칠지도 판단해야 한다.

공작소와 연관된 가능성과 위험 요소를 살펴보았으니, 이제 (이 책에서 말하는) 디자이너가 선뜻 인정할 만한 디자인 의식을 갖춘 공작소는 극소수밖에 없다는 점도 지적해야겠다. 그리고 디자이너 시각에서 공작소를 관찰하다 보면, 어떤 디자이너는 일정 기간이나마 장인 같은 접근을 시도해 볼 필요를 느낄 것이다. 어쩌면 거기에는 앞서 시사한 이유도 있겠지만, 또한 그들이 특히나 흥미를 느끼는 디자인 문제는 공작소를 통해 접근하는 편이 최선이라는 사실도 있을 테다. (제작상 제약을 잘 이해할 수 있다는 점도 물론 포함된다.) 대학 시설을 일부 활용할 수 있는 디자이너는 또 다르다. 학교의 지원에 의존한다는 점도 있지만, 직접 생산도 대체로 제한될 수밖에 없다. 물론 학계에는 관련 대학의 지엽적 관심에 부응하는 한정판 전통이 있지만, 대학 출판부에서 더 폭넓은 독자층을 염두에 두고 내놓은 작품이라도, 그래픽 디자인이 특출한 경우는 드물다. 호화 한정판보다 대학 요강이 더 잘 기획된 경우도 더러 있다.

이는 가장 묽게 희석된 '공작소 상황'이자, 대학 생활과 지원 확보 가능성 양쪽에 가장 가까이 다가간 경우인데, 어느 쪽이건 경제적 독립과는 거리가 멀다. 사실은 일상적 생존 문제가 있어야 소규모 생산 단위도 일정한 현실적 시야를 확보할 수 있고, 어쩌면 지나치게 고귀한 디자인 접근법도 상쇄할 수 있다. 그렇지만 분명히 역설할 점은, 아무리 튼실한 소규모 공작소라도 폭넓은 관심을 끌기에는

너무나 사적인 이바지밖에 못 한다는 사실, 그리고 생산 잠재성이 작다 보니 다른 디자이너에게 진지한 대접을 받기도 어렵다는 사실이다. 이런 혐의에 대해, 어떤 장인은 "규모는 신경 쓰지 말고, 품질을 느껴 보시오"라 답하고는, 정색을 하고 덧붙일지도 모른다. "대체 규모가 무슨 소용인데? 그렇게나 방대한 자원으로 보여 줄 수 있는 게 뭐요?" 더 깊은 수준에서, 직접 생산의 개념상 가치는 제품 중심 태도에서 벗어나 조금 다른 근거로 옹호할 만하다. 레더비는 특유의 명쾌한 시각으로 이 과제를 쉽게 풀어 준다. 회갑을 기념해 센트럴 미술 공예 대학에서 열린 강연회(1922)에서였다. 그가 "인생에 관해 깨달은 바"는 다음과 같다.

1   인생은 봉사로 여기는 편이 최선이다.
2   봉사는 다름 아니라 평범한 생산 노동이고, 또 마땅히
    그래야 한다.
3   노동을 생각할 때 최선의 방법은 예술로 여기는 것이다....
    노동을 환영함으로써, 또 예술로 여김으로써, 노동의 노예적
    성질은 기쁨으로 바뀐다.
4   예술은 바르고 성실한 일상 노동으로 여기는 편이 최선이다.
    그렇게 보면, 예술은 가장 넓고 좋으며 필요한 문화 형식이 된다.
5   문화는 비단 책으로 배운 교양만이 아니라 단련된 인간
    정신이라고 여겨야 한다. 양치기, 선장, 목수는 학자와 다른
    문화를 향유하지만, 그들의 문화도 참되기는 마찬가지다.

레더비 정도 되는 인물이 인생의 교훈을 설파할 때, 우리 같은 사람은 잠시나마 숙연해 하는 것이 당연한 도리다. 바로 여기에 공작소가 짊어져야 하고 우리 모두 더 진지하게 여겨야 하는 책임이 있지 않을까. 그처럼 문화를 재정의하면, 장인의 접근법은 원리상 문화에 모범적으로 이바지할 만한데, 특히 우리 시대가 풀어야 할 가장 근본적인 갈등 영역에서 그렇다.

1970년대에 브리스틀 서잉글랜드 미술 대학 '공작 학부'는
디자인 장인의 미래에 에너지를 모으기 시작했다. 직간접적 결과로
공작소 몇 개가 배출되기도 했다. 학위 과정(이 말의 참뜻을 아는
사람은 교육 당국자밖에 없다)에서 교육적인 접근법을 개발하기는
절대로 쉽지 않은데, 앞서 지적했다시피 냉엄한 공작소 현실과
거리가 멀기로는 자유롭고 느슨한 대학 실기실 만한 곳이 없기
때문이다. 당면한 난제만 보더라도, 다양한 (수공예와 기계 생산을
막론하고) 생산 분야별 특수성을 상쇄해 줄 포괄적 준거(이 책의
주제)를 마련하는 문제, 적당히 복잡한 수준에서 기술을 이해하는
문제, 좋은 교원, 특히 디자인에 관해 폭넓은 사명감을 충분히 갖춘
교원을 확충하는 문제, 소규모 작업을 괴롭히곤 하는 최악의 공예적
기벽을 피하는 문제 등이 있다. 적합한 학습 틀을 개발하는 일은
장기적인 사업으로서, 상당한 시행착오를 거듭해야 한다. 불행히도
브리스틀에서는 학위 검정 위원회가 공작 학부를 폐지하고 해당
분야에서 노련한 교원들이 이바지할 여지가, 적어도 이 맥락에서는
사라진 탓에, 발전 가능성이 느닷없이 꺾이고 말았다. (공작 학부의
연혁은 22부에서 개괄한다.)

불행하기는 해도, 어쩌면—다른 조건이 같다면—예견된
일이었다. 예컨대 영국에서 학위 취득은 (그리고 수여는) 본질적으로
일부 극성 학부모는 물론 우등생을 지망하는 소년 소녀의 꿈이자
특권이다. 바로 이런 이유로, 사회 계층 사다리를 조금만 내려가도
학위 취득이 그토록 심각한 문제가 된다. 도자기나 직물에는 중산층
지원자가 늘 많았지만, 다른 분야에서 '손재주 좋은' 학생은 저 아래
실업계 수습생과 같은 반열에 속하는 것처럼 느껴질지도 모르는데,
수습생이야말로 고등 교육 당국자들이 늘 골칫거리로 여긴 존재다.
('손재주 좋다'—이 말뜻을 충분히 헤아리려면 마음을 바꾸어 먹어야
한다.) 그렇지만 디자인 의식이 있는 장인도 수습생은 필시 불편하게
여길 것이다. 그래서 디자인 장인은 일반 사회뿐 아니라 대학
사회에도 쉽사리 적응하지 못한다. 극소수 고등 '직업 교육' 과정은

예외일지도 모르지만, 그런 과정은 위상이 낮아져서 교원에게 불리할 수도 있다.

학교에서 공작소로 이행하는 과정에 관해, 마이클 로보텀은 (브리스틀에서 가르치던 시절) 학생 스스로 기계를 디자인하고 제작해 봄으로써 기계에 관한 일반 이론을 (이외에도 많은 것을) 배우게 하자는 실용적 제안을 내놓았다. 재료비만 치르면 그렇게 만든 기계를 자신의 공작실에서 쓸 수 있고, 덕분에 난감한 창업 자본 문제도 조금은 줄일 수 있다. 작업대와 선반 말고도 공작소에 필요한 온갖 지그와 용구 역시 같은 방법으로 해결할 수 있다. 모든 교육 기관이 이런 생각이나 이에 살을 붙여 주는 실험적 작업을 지지하지는 않을 것이다. 흔히 기술 학교가 '정석'에 집착하는 경향을 보이지만, 이는 불행히도 그들만의 약점이 아니다. 위에서 밝힌 생각이 교육 당국자의 흥미를 끌기에는 너무 빤히 실용적이고 진보적이라고 냉소하는 이도 있을 법하다. 이반 일리치라면 이렇게 답했을지도 모른다. "글쎄, 뭘 기대하는데?" 격무에 지친 공무원이라면 공공 기관의 투명성 원칙상 자유 기업 후원을 수용할 수는 없다고 항변할지도 모른다. 그럴지도 모르지만, 오늘날 일부 젊은이는 기술 교육과 구별되고 일반 디자인 교육의 특수한 형태로 인정되는 장인 교육을 요구한다. 이에 대한 반응도 필시 폭넓게 나타날 것이다.

나이를 불문하고 장인이 읽을거리를 찾기는 어렵지 않고, 특히 기술 자료는 풍부하다. 두꺼운 '가정용' 공작서에도 유익한 정보가 종종 있다. 디자이너 눈에는 그런 정보 대부분이 상당수 공작소를 훼손하는 허구적 위상과 공예적 절충주의에 오염되어 보일 것이다. 그러나 그런 점을 감안하고 보자면, 미국은 온갖 실용서의 좋은 출처다. 샐러먼의 『도구 사전』처럼 반경이 넓은 역사 참고서가 있다면, 당분간은 머리맡에 두고 읽을 책을 고민할 필요가 없을 것이다. 더 일반적인 독자를 위한 책으로 세 권을 꼽을 만하다. 조지 스터트의 유명하고 감동적인 『차바퀴 공작소』, 애시비의—그만의

'수준' 개념을 상기시켜 주는 매혹적인 사료─『경쟁 산업에서 장인 정신』, 최근에 데이비드 파이가 써낸 『장인의 본성과 예술』이다.

　요약하면, 장인의 생활은 고되고, 한없이 교육적이고, 때로는 즐겁고, 대개는 곤궁하다. 다른 생활 방식에 비해 독립성도 강하다. 우리가 '디자인 공작소'라 부르는 단위들이 스스로 조직해 일관된 관점이나 대표작을 제시할 성싶지는 않다. 그러기에는 시간이 너무 없다. 작품 사진 찍을 시간조차 없을 정도다. 그런 자기 관찰이 딱히 적절하게 느껴지지도 않는다. 어쩌면 손을 들고 자기 존재를 인정받을 줄 모르는 태도가 오히려 부러우리만치 과묵한 태도가 되는 경우다. 그렇지만 좋은 공작소는─당연히 드물어도─찾아 나설 만하고, 때로는 그런 곳에서 유익한 디자인 수습 기회를 얻을 수 있을지도 모른다.

# 7 디자이너의 읽을거리

디자인으로 먹고사는 디자이너에게는 디자인 책을 읽을 시간이 별로 없다. 막간이—연극인이라면 무슨 뜻인지 잘 알 텐데—고작이다. 업계 카탈로그나 잡지만 읽기도 벅차다. 그만큼 평론가나 디자인 이론가가 주로 부담을 지게 되지만, 아무튼 그들은 다른 평론가나 이론가가 쓴 글을 가장 열심히 읽는 사람들이기도 하다. 대학생과 선생들이 뒤처지지 않으려고 애쓰는 가운데 아마 전체적으로 가장 꾸준한 실적을 올릴 것이다. 한편, 디자이너가 만든 물건을 사용하는 일반인은 디자인에 관한 글을 읽는 데 당연히 무관심하다. 디자인을 책에서 배울 수 없다는 말은 아마도 참이리라. 사실, 가장 유식하고 똑똑한 사람이 당장은 가장 비생산적일 수도 있다. 그렇다고 학생이 자신의 분야에 관한 무식을 자랑처럼 여겨도 된다는 뜻은 아니다. 디자이너란 천막촌에 모여 사는 고결한 야만인 같아야 한다는 생각은 전적으로 매력적이지도 않지만, 실은 그조차도 책에 나오는 말이다. 선생이 되고자 한다면, 윌리엄 모리스와 헨리 모리스와 찰스 모리스를 구별할 줄 알고, 블랙 마운틴이 대학교라는 (게다가 좋은 학교라는) 사실을 알아 두어도 괜찮을 듯하다. 실제로 대다수 사람이 즐겁게 읽을 만한 책이나 잡지는 충분하다. 의지와 열린 마음이 있고 시력도 쓸 만하다면, 과연 어디에서 시작해야 최선일까?

　다음 메모는 지도 제작법에서 빌린 간단한 전략 하나를 제안한다. 이를 통해, 명석한 학생은 전체 상황을 손바닥 위에 놓고, 스스로 우선순위를 정해 접근할 수 있다. 여기에서 언급하는 저자와 저서는 해당 영역에서 만날 수 있는 표본일 뿐이다. 이 목록은 '최상' 또는 최신 자료를 제공하지 않으며—아무튼 그런 책은 실기실에

이미 있을 테니—그런 점에서 완벽한 목록과는 거리가 멀지만, 두 가지 뚜렷한 목표를 지향한다. 이 책에서 언급한 생각 일부를 구체적으로 그려 주고, 간과하기 쉬운 묵은 자료 일부에 주의를 환기하는 것이다. 건물과 마찬가지로, 몇 해 이상 묵지 않은 책은 너무 진지하게 취급하지 말아야 한다. 여기에서 추천하는 책은 모두 들여다볼 만하다 해도 무리가 아니다. 수용 여부와는 무관한 말이다. 일부 책이 절판되었다 해도 놀라지 말아야 한다. 디자인을 공부하는 학생이라면, 가질 만한 물건은 손에 넣기가 거의 불가능하다는 사실을 곧 알게 될 것이다. ("죄송합니다, 워낙 수요가 없어서요.") 책도 예외는 아니지만, 정말로 원한다면 어지간한 책은 찾아볼 수 있다. 도서관 사서는 늘 큰 도움이 된다. (17부에는 여기에서 언급하는 책들의 서지가 실려 있다.)

디자이너가 유익하게 읽을 만한 책에는 어떤 종류가 있는가? 디자인 행위에 관해서는, 과제에 도움이 될 만한 책이면 무엇이든 상관없다는 답이 올바르다. 에너지를 응집해 주고, 적절한 곳에 적절한 길로 유도해 주는 책이라면 다 좋다. 당연히 개인에 따라 달라지는 문제다. 마찬가지로, 디자이너는 독서를 통해 자신의 기술과 이를 형성하는 문화적 기반을 더 깊이 이해하려 한다는 점도—아무리 복잡하고 끝이 없다시피 한 공부가 될지라도— 당연하다. 그렇지만 그런 독서에는 디자인 실기와 뚜렷한 관계가 없어 보이는 책도 필시 포함될 것이다. 그런 책은 (예컨대) 크게는 창작 활동을, 좁게는 디자인 작업을 추진하는 데 도움이 되는 창의적 태도를 (또는 마음가짐, 감정, 느낌, 직관을) 육성하거나 자극할지도 모른다. 그런 면에서는 음악이나 시나 수학에서도—효력뿐 아니라 여운에서도—같은 효과를 얻을 수 있다. 어니스트 뉴먼이 말하는 베토벤 음악의 효과가 바로 그런 의미일 것이다. "베토벤의 상상력에는 우리를 모든 음악뿐 아니라 모든 삶, 모든 감정, 모든 사유를 내려다볼 만한 높이로 거듭 고양해 준다는 특징이 있다." 이에 비하면, 밋밋한 '도서 목록'을 갖추고 교육으로 위장한 기능 교실(과

그만도 못한 것들)은 속물근성 면에서 더욱 도드라진다. 그렇지만 그들을 두둔해 보자면, 애시비가 수습생에게 체조 연습을 시키면서 (『경쟁 산업에서 장인 정신』에 묘사되어 있다) 아마 그런 연습도 괜찮겠다고 여겼으리라는 점을 덧붙여야겠다. 다음 메모는 읽을 만한 책에 관해 상당히 포괄적인 시각을 취하는데, 그러는 논리는 뒤에 실린 추천 도서 목록에서 비로소 밝혀지리라 기대한다.

여기에서 제안하는 지도는 책을 스물일곱 영역 또는 범주로 (기능에 따라) 구분한다. 이 체계로 분류할 수 없는 책은 따로 고려해 봄직하다. (또는 조용히 무시해도 좋다.) 힐긋 보기에도 매력 없는 이런 분류법에 독특한 장점이 있다면, 독자가 자신의 전공에 따라 영역별로 책을 더하거나 뺄 수 있다는 점이다. 그러면 어떤 항목이 어쩔 수 없이 '낡았다' 해도 집합 전체는 허약해지지 않을 테고, 나아가 다소 늙었어도 여전히 훌륭한 책도 마땅한 관심을 받을 수 있을 것이다. 그런 책이 역사의 뒷장으로 넘어갈 때는 조금 생색을 내기가 쉽다. 좋은 예가 바로 허버트 리드의 『예술과 산업』이다. 부수적인 면에서—바이어의 (초판) 타이포그래피와 레이아웃을 트위드 같은 영국식 후속판과 비교해 볼 만하다는 점에서— 유용하기는 한 책이다. 그렇지만 『예술과 산업』은 해당 주제를 여전히 가장 잘 설명할 뿐 아니라, 전체적으로 말해 도판도 가장 좋다. 그렇지만 이 책이 처음 출간된 해는 1934년이다. 만약 리드가 살아 있다면 틀림없이 일부 논지는 보강할 (또 일부는 완화할) 테고, 제품 디자인 삽화 몇 장은 필시 다시 고르려 할 것이다. 제안하는 분산 방법의 마지막—연관된—장점은, 아무 고유 영역도 침범하지 않는다는 점이다. 이런 기능적 분류가 수긍할 만하고 유익하다면, 학생은 그런 도움이 불필요한 지점까지 자신 있게 길을 찾아갈 수 있다.

질문 하나가 나올 법하다. (늘 나오는 질문이다.) 디자인에 관한 책에 건축가가 왜 이처럼 여럿 등장하는가? 건축 분야를 비판하는 주장에서—거만하고 스스로 박식하다고 착각하며 사회 분열을

조장한다는 비판에서—절반만 인정한다 쳐도, 과연 그들과 상종조차
할 필요가 있나? 맬컴 매큐언은 런던의 왕립 영국 건축원 건물이
그런 악질을 얼마나 제대로, 지속적으로 드러내는지 지적한 바
있다. 시간이 흐르면서 이 건물의 기념비적 자만에는 아이러니한
차원이 더해졌다. 그렇다면 모든 건축은, 마치 시처럼, 아무리 애써도
마침내는 진실을 드러낼 수밖에 없으며, 결국 우리는 우리 자신에게
어울리는 건물을 누릴 뿐이라는 뜻일까?

　어려운 문제다. 여기에 언급된 건축가들이 업계 전반을 (매우
넓은 업계를) 공평하게 대표하는 집단은 아니고, 건축에 관해 글
쓰는 사람들이라고 딱히 더 대표성 있는 편도 아니다. 그렇지만
화이트헤드가 말했다시피 "배움이라는 솔기 없는 외투는 찢지
말아야" 하고, 이는 현대 디자인의 발전 과정 전반에도 해당한다.
헤아리기에 전혀 어렵지 않은 (그러나 여기에서 검토하기에는 너무
장황한) 이유에서, 건축가들이 그런 발전에 속하는 비판적 태도를
명시한 것은 사실이다. 더욱이 그들의 단독 건물에는 제품 디자인에
비해 공간과 형태를 조작하고 실험할 여지도 훨씬 많았다. 그렇지만,
주지하다시피 지난 세기에 중요한 가구 디자인 작품 대부분은 건축
교육을 받은 디자이너(이 책에서 '건축가'는 그런 사람을 말한다)가
배출했으므로, 그런 수준에서 양자를 구분하는 일은 비현실적이기도
하다.

　건물 디자인이 작고 내밀한 디자인 기회를 여럿 수용하는
지붕 노릇을 하는 일은 너무나 당연하다. 어떤 대가를 치르더라도
디자이너들이 힘을 합치는 일은 막아야 한다고 (자칫하면 그들을
현혹할 수 있다고) 느끼지 않는다면, 협동 측면에서 중요한 점은
크기가 아니라 태도(마이클 컬먼이 말하는 '공통 의식')이다. 당장
학생이 이웃과 (그리고 부모와) 개념적으로 단절된 채 한 가지 전공만
공부하면, 작업이 피폐해질 위험이 있다. 실용적인 면에서, 건축가가
제조법이나 건물 세부를 이해하는 방식은 고정 관념에 물들거나
지나치게 모호하고 추상적이기 일쑤이므로, 건축 전공생도 디자인

학교 공작실에서 더 세밀한 작업 경험을 쌓으면 큰 도움이 될 것이다. 마찬가지로, 실용적인 디자인 학교가 현대 건축에 한심하리만치 무지한 것도 사실이지만, 또한 빌-치홀트 논쟁의 특별한 의미를 의식하기는커녕,* 그런 사실조차 들어본 적 없다는 건축과 교수를 만나기도 어렵지는 않다. 그렇지만 이런 단서를 붙인다고 해서, 어디든 직접 경험에서 우러나온 증언이 있다면 이를 전문적 평론 작업에 더하며 공동의 비판적 전통을 세워야 마땅하다는 명분이 약해지지는 않는다. 발터 그로피우스의 생애와 업적—이 사람 손길이 간접적으로나마 닿지 않은 디자인 작품이 이 세상에 과연 있을까? 놀라운 점은 한 디자이너의 작업에서 다른 디자이너도 배울 바가 있다는 점이 아니라, 그들을 격리하는 그릇된 장벽이 그처럼 오랫동안 유지되었다는 점이다. 특히 디자인 교육에서 그렇다.

1    최악의 디자인 서적은 대개 건축가의 작품이 아니라는 점을 덧붙여야겠다. '커피 테이블용' 책은 두꺼운 원색 부록일 뿐이다. 그런—크고 두껍고 각지며, 유행에 민감하고, 색이 진하고, 표지가 매끄럽고, 호화로운 사진으로 뒤덮인—책은 디자인을 공부하는 학생에게 위협이 된다. 그런 데 실린 이미지는 유익한 지식을 (예컨대 소개된 물건의 맥락이나 비용, 성능에 관한 정보를) 전혀 드러내지 않는다. 독서 범위가 그런 책이나 잡지로 국한된 학생이라면 어차피 이 글은 읽지 않을 가능성이 크므로, 이 부문은 (열외로 쳐서) 그냥 두어도 좋겠고, 그래도 그런 책이 자기를 소개하는 데는 지장이 없을 것이다. 그런 책은 공허한 인상을 남긴다. 아무 일도 일어나지 않은 듯한 인상이다. 그러나 첫눈에는 많은 일이 벌어지는 것처럼 보인다.

2    커피 테이블용 책에는 좀 더 고상한 친척이 있다. 고속도로 휴게소에서 파는 소설과 아이비 콤프턴 버넷의 소설이 다른 것처럼,

* 제2차 세계 대전 직후 막스 빌과 얀 치홀트가 현대 타이포그래피의 속성을 두고 벌인 지상 논쟁.

하나는 쉽고 다른 하나는 확실히 복잡하지만, 결국 잡담이라는
점에는 차이가 없다. 둘 다 주제를 깊이 들이마시기보다는 살짝
맛보려는 이에게 호소한다. 그리고 그런 책의 내용은 대개 이 뒤섞인
비유처럼 부조화한다. 좋은 예가 바로 『건축에 담긴 의미』(젱크스·
베어드)로, 영미권 최고 이론가들(베어드, 브로드벤트, 프램프턴,
젱크스, 실버 등)이 제각기 한마디씩 하는 한편, '기호론'을 주제로
삼는 책이다. 『하이테크』(크론·슬레선)는 조금 다른 표본이다.
어조에서 일정한 배타성이 묻어 나온다는 점을 무시하면, 이런
책은 딱딱한 친척뻘 이론서를 읽는 데 활력소로 활용할 수도 있고,
심지어는 (멀리 떨어진 사람들이) 대화를 대신하는 물건으로도
그런대로 쓸 만하다.

3   총론서. 유익하고 영감이 풍부하며, 디자인된 인공물을 다른 분야
(예술, 과학, 철학 등의) 작업과 결부하고 기원을 둘러싼 전체 맥락
(예컨대 사상, 기술, 사회 배경 등)에 놓고 봄으로써, 대개는 연관되지
않는 것들을 하나로 묶어 준다. 역사 결정론이 분석 도구로서 얼마나
유효한지는 이제 의심스럽다. 초보자에게, 이런 책은 거대하고
어렵게 느껴지고, 실제로도 늘 그렇다. 그러나 준거 틀을 마련하는 데
필수 불가결하며, 학생은 바로 그런 틀을 바탕으로 (또는 그 안에서)
자신이 물려받은 유산을 얼마간 이해하고 개인적 성향을 파악할 수
있다. 이 부문에서 가장 중요한 저자들은 (예컨대 루이스 멈퍼드나
지크프리트 기디온은) 어쩐지 폭도 가장 넓은 편이다. 기디온의
『공간 시간 건축』과 후속작 『기계 문화의 발달사』 등은 (나중에
나온 『영원한 현재』 3부작과 더불어) 뛰어난 개론서이고, 디자인
서고를 시작하는 장서로도 좋다. 근사한 도판들이 수록되어 있다는
점은 책의 목적에도 부합한다. (멈퍼드는 글에 더 의존하는 편이다.)
기디온의 저작은 수명도 길지만 (또는 뱃사공 식으로 말하자면,
물길을 잘 타지만) 근래 들어 잔고기들의 수정 시비에 시달린 것은
사실이다. 그러나 대체로는 거대하고 장려한 책의 범위 안에서

위풍당당한 위력을 유지하고 있다. 고든 로지의 짧은 책 『기계로
만든 가구』가 점점 구하기 어려워지는 지금(1989년)은 현대 가구를
제대로 설명하는 책이 『기계 문화의 발달사』밖에 없다는 점을,
학생은 기억하는 편이 좋겠다.

4  역사서. 이미 언급한 총론서보다 짧고 사실 중심이며 전문적인
책이다. 정당히 유명한 예로 페브스너의 『모던 디자인의 선구자들』
이 있다. 역사서라기보다 작품집에 가까운 책으로는 허버트 스펜서의
『모던 타이포그래피의 선구자들』도 있다. 어떤 전기물은 주제와 저자
덕분에 사료로서 가치를 띠고, 따라서 (형식에 얽매이지 않는 장점이
있으므로) 눈여겨볼 만하다. 윌리엄 커티스의 『현대 건축』은 제목이
비슷한 프램프턴의 책과 더불어 충실한 근작에 속한다.

5  특정 주제(역사 또는 이외 주제)에 관한 책. 초점을 좁혀 준다.
좋은 사료가 바로 영인본으로 중쇄된 『서클』(가보·마틴·니컬슨,
편)로, 내용만 보면 (낙관론만 제외하면) 지난주에 쓰인 것 같지만,
실은 (현대 운동이라는) 돌아온 탕아를 환영하려고 1937년에 간행된
책이다. 명목상 "공통 사유와 공통 정신─우리 시대 예술의 구성적
경향"을 강조하는 본문은 (암묵적인) 약속으로 충만해 보인다. 약속이
실제로 얼마나 지켜졌는지 평가하려면, 후대에 데니스 샤프가 편집한
『합리주의자들』(1978)을 보는 편이 낫다. 전혀 다른 종류로 콘라트
바크스만의 『건축의 전환점』이 있는데, 이 책은 복잡한 하드웨어
수준에서 "연결만 해 보라"* 같은 주제를 다루는 고전적 서술이다.
(전설적인 알렉산더 그레이엄 벨이 "완벽한 정사면체 형태의 단순한
나무 구조물" 안에서 모습을 드러내며 관심을 독차지한다.**) 결합과

    *  에드워드 포스터의 소설 『하워즈 엔드』(1910)에 나오는 구절.
    **  벨은 전화 발명 외에도 여러 연구 사업에 뛰어들었다. 피라미드 형태의
    정사면체를 응용한 구조체 연구도 그중 하나였다.

모듈의 사나이 브루스 마틴은 영국 대표로 『건물의 결합 부위들』과 흥미로운 『표준과 건물』을 써냈다.

6　디자이너 개인에 관한 책(5번에서 꼽은 바크스만은 얼추 이 부문에도 속한다)과 작품집. 예컨대 부인이 쓴 엘 리시츠키 평전 ('만만치 않은' 작품), 캔터쿠지노의 『웰스 코츠』(참고 자료가 넉넉한 책), 여러 권으로 나온 르코르뷔지에 『전작품집』(이 거장을 연구하는 데는 실제 건물 답사 다음으로 좋은 수단) 등이 있다. 증거를 충분히 갖춘 책이라면 개인 디자이너 심층 연구에서도 얻을 바가 많지만, 가능만 하다면 그들의 작업은 책으로 읽는 데서 그치지 말고 직접 눈으로 확인하고 만져 보아야 한다. '영향'에 따른 '오염'은 소심한 전문가가 상상 속에서나 걱정하라고 맡겨 놓아도 무방하다. 관찰과 독서에 비평적 연구와 7번 계열 책을 연계하면 유익하다.

7　디자이너가 쓴 책. 최선의 경우, 이런 글은 정신과 진정성을 담고, 그런 점에서 '거장' 뒤만 쫓아다니며 원하는 크기로 깎아내리려 애쓰는 기자들의 노작과는 품종이 다르다. 좋은 예로 그로피우스 (예컨대 『새로운 건축과 바우하우스』), 르코르뷔지에 (『새로운 건축을 향하여』), 모호이너지 (『새로운 시각』) 등이 있다. 마르크스도 아마 그런 인물일 테고, 프로이트는 확실히 그렇다. 역사가들이 수집한 자료에서 원고를 찾아 읽어 볼 수도 있다. 좋은 예가 바로 팀 벤턴·샬럿 벤턴의 『형태와 기능』이다. 이 책에서 학생은 마르셀 브로이어가 현대 운동의 태도를 짧고 명쾌하게 밝히는 글, 「우리는 어떤 입장인가?」를 만날 수 있다. 깊은 곳에서 우러나오는 목소리다.

8　헌정서 또는 추모서. 은퇴하는 명사를 기념해, 아니면 그 또는 그녀 사후에 편찬되는 특수한 책. 대개는 상통하는 주제에 관해 동료가 쓴 글이나 사적인 추억이 담긴 글, 또는 양쪽 모두로 꾸며진다. 이런 기획은 자칫 잊기 쉽지만 역사적 의미가 뚜렷하며 소탈한

글을 이끌어 내곤 한다. 탁월한 예가 바로 데니스 샤프가 편집해 (깊이 존경받는 교육자 겸 디자이너) 아서 콘에게 헌정한 논문집 『계획과 건축』(1976)이다. 지금도 편찬 당시 못지않게 생생하고, 아주 좋은 사진 몇 장이 수록되어 있다. 책의 지면을 수놓은 기쁨을 응시하면서 솟구치는 생동감과 머지않아 돌아올 새봄을 느끼지 못한다면, 정신이 인색한 탓이다. 더 단순한 예로는 로빈 스켈턴이 엮어 낸 평론가 겸 시인 허버트 리드 추모집이 있는데, 이 책은 (한편으로는) 그의 저술에 입문하는 개론서로도 좋다. (조지 우드콕의 『허버트 리드』는 또 다른 대안으로 고려할 만하다.)

9   작품. '물성'을 지닌 책으로 구성되는 이 부문은 우울할 정도로 빈약하다. 엄격한 디자인 의식은 대개 출판 과정에서 배제된다. 영인본으로 나온 역사적 회귀 작품이 몇 종 있기는 하다. (바우하우스 총서가 그런 예다.) 여전히 원본 형태를 유지한 채 유통 중인 예로는 하인츠 라슈·보도 라슈의 『의자』와 치홀트의 『타이포그래픽 디자인』 (독일어 초판과 훗날 간행된 영어판 『비대칭 타이포그래피』를 비교해 보면 유익하다), 묘한 카리스마가 있는 마틴·스파이트의 『납작한 책』 등이 있다. 더 최근 예로는 프로스하우그, 산드베르흐 (암스테르담 시립미술관 간행물), 오틀 아이허의 작품을 꼽을 만하다.

10   증거류 (5번을 보라). 디자인 관련 사안에 관해 충분한 비교 증거를 제시해 독자 스스로 마음을 정하게 하는 책. (이런 증거는 대개 도면이나 사진도 포함한다.) 이 부문에는 자료가 별로 없고, 전형도 드물다. 로스의 『새로운 건축』은 좋은 보기였다. 사진 증거로 국한되기는 해도, 전쟁 직후 발행된 도무스 총서 역시 이 부문에 속한다. (책상, 벽난로, 주방 관련 증거가 많다.)

11   논문이나 짧은 연구서. 대개 시의성을 띠지만, 단명하라는 법은 없다. 콜린 로의 「이상적인 저택의 수학적 원리」(『아키텍추럴 리뷰』,

1947년 3월호)가 한 예로, 단행본에도 묶여 나왔다. 『건물과 사회』 (앤서니 킹, 편)에는 "건축 환경의 사회적 발전 과정"에 관한 논문들이 수록되어 있다. 다른 예로 브루노 제비의 『건축의 현대 언어』가 있는데, 이 얇은 책은 젱크스(27번을 보라)에 대한 가벼운 해독제로 좋다.

12  교재. 지난 몇 년간 영국 개방 대학은 상당히 수준 높은 교재와 자료를 축적했다. 디자인 (대학) 전공생은 개방 대학 단원 교재와 관련 녹음테이프, 비디오테이프, 영상 자료, 라디오·텔레비전 프로그램이 얼마나 구하기 쉽고 유익한지 잘 모르는 듯하다. 예컨대 나이절 크로스와 팀 벤턴·샬럿 벤턴의 저작은 최고 수준으로 신뢰할 만하다. 개방 대학 강좌 성격은 일반의 요구와 학내 정책 변화에 따라 바뀌곤 했다. 「건축과 디자인의 역사, 1890~1939」(A305)는 귀중한 강의 자료와 교재를 배출한 선구적 강좌였다. 이제 폐강된 디자인 방법론 강좌를 위해 크로스·엘리엇·로이가 엮은 『인간이 만드는 미래』는 유익한 선집이다.

13  관련서. 모호하기는 해도 잠재성 있는 부문. 좋은 예로 루스 베네딕트의 『문화의 패턴』과 제인 애버크롬비의 『판단력 해부』가 있다. 디자인을 어떻게 공부하건, 전자는 거리감을, 후자는 균형감을 더해 준다. 디자인이 업무 예술이라면, 설사 디자이너 대부분에게는 결론을 내릴 만큼 자신 있게 관련 저작을 '평가'할 능력이 없어도, 행동 심리학 같은 넓은 영역에는 실용적인 관심을 둘 만한다. 이 범위에서 좀 더 밝은 쪽에는 『사람들이 즐기는 게임』처럼 재미있는 책도 있고, 조금 더 나아가서 어빙 고프먼 같은 저자도 읽을 만하다. 디자이너는 늘―빤한 이유로―형태 심리학에 관심 있었고, 랜슬럿 화이트 같은 전체론 저술가에게도 비슷하게 이끌리곤 했다. 관련서 목록이 어디에서 끝나느냐고? 어쩌면 이런 책은 수장고와 도구함으로 분류할 수 있을지도 모른다. 전자는 마치

뜨거운 목욕물처럼 무겁고 졸리며 기운을 빼는 듯 느껴진다. 후자는
좋은 작업에서 보람을 찾는 데 도움을 준다. 디자이너가 읽는 책은
(요컨대) 효과로 평가해야 한다.

14 간접 관련서. 유익할 법한 연관성을 밝혀 주거나 비판적 태도의
이미지를 제시한다. 불특정하고 사적인 부문이다. 『선과 모터사이클
관리술』(로버트 퍼시그)을 꼽는 사람이 있을지 모른다. 또는 도판이
실린 진짜 관리술 교본을 선호하는 사람도 있겠다. 문학에 관심
있다면, 테리 이글턴의 『문학 이론 입문』은 문학에 관해 아는 바가 좀
있는 사람이라도 뿌리째 뒤흔들 만하다. 반면, 시인 에즈라 파운드의
『시를 어떻게 읽을 것인가』는 사실, 저술가를 위한 책이다. (그리고
전혀 지루하지 않다.) 뛰어난 디자인 입문서라고도 주장할 만하다.
수집가라면 도널드 데이비의 『명료한 에너지』를 즐길 만하다. 내용은
제목보다 풍성하다. 유행에 민감한 디자이너라면 조지 스타이너의
『언어와 침묵』은 읽지 않을 것이다. 그러나 읽어야 한다.

15 디자인 철학과 난감한 책들. 예컨대 토플러의 『미래 쇼크』와
파파넥의 『인간을 위한 디자인』, 버크민스터 풀러가 쓴 책 거의
대부분이 이에 해당한다. 날카로운 경구를 원한다면, 프레더릭
샘슨의 격언서 『중독과 해독』(영국 왕립 미술 대학 발행)이 있다.

16 디자인 이론과 실기. 『디자이너란 무엇인가』가 그런 책이다.
존 크리스토퍼 존스의 『디자인 방법론』은 더 전문적이고 꾸준히
읽히는 예에 해당한다. 『영원의 건축』을 시작으로 후기 크리스토퍼
알렉산더는 지칠 줄 모르고 종교적이리만치 권위적인 모습을 보인다.
바슐라르의 글에는 문학인이 조형적 가치를 보는 시각이 있다.

17 일반 기술서. 디자인 서적의 대들보. 나열하거나 설명하기에는
너무 다채롭다. 담당 교수들이 적절한 책을 지정해 줄 것이다.

18  카탈로그. 어쩌면 17번의 하위 부문에 속할지도 모르나, 종류나 기능이 조금 다르고, 대체로 더 일회적이다. 카탈로그가 디자이너의 읽을거리에서 확고부동한 우위를 점한다는 사실에는 의심할 여지가 없다. 다른 종류 책은 거의 읽지조차 않는 디자이너도 있다. 대형 산업 박람회나 도매상과 연관된 카탈로그도 있고, 특정 제품군을 직접 간략하게 소개하는 카탈로그도 있다. 윌키스 버저 카탈로그 같은 몇몇은 눈부시게 도발적이다. 주지하다시피 누구든 곤경에 처하면 그런 지면에서 위안을 구하는 법이다. 하지만 잘 정리된 철기 카탈로그가 주는 독특한 만족감은 설명하기가 쉽지 않다. 한편, 참으로 위대한 카탈로그도 있다. 불행히도 모두 과거에 속하며, 지금도 이따금씩 시골 별장이나 은퇴한 기장의 서재에서 마주치곤 하는 책이다. 그런 카탈로그를 훑다 보면 사라진 기계적 권위의 세계에 들어서게 된다. 동판화만 해도 특출한 예술성을 보인다. 길레 기계 카탈로그를 이런 맥락에서 이야기할 수 있을지도 모른다. 그러나 보기는 어렵다. 카탈로그 분류법은 완전히 다른 사안으로, 20번에서 다룬다.

19  권위 있는 참고서. 니덤의 『중국의 과학과 문명』 같은 주저나 두꺼운 백과사전 또는 옥스퍼드 영어 사전.

20  흔히 쓰는 참고서. 여기에는 CI/SfB* 건설 정보 분류 체계를 이용한 (상용 서비스나 디자인 사무실에서 관리하는) 기술 자료집과 『명세서』 같은 표준 참고서가 포함된다. 조금 더 신선한 예로는 『어느 것?』 같은 소매 시장용 참고서나 (수첩을 포함해) 휴대용 참고서로 분류되는 작고 간편한 책도 있다. 여기에는 (예컨대) 마틸라

---

＊ Construction Index / Samarbetskommittén för Byggnadsfragor. 건축에 쓰이는 요소와 재료를 분류하는 체계. 본디 스웨덴에서 정립되었지만, 이후 국제 표준으로 자리 잡았다. 그러나 실제로는 국가별로 조금씩 다른 유사 체계가 개발되어 쓰인다.

가이카의 유익한 저서 『기하학적 구성과 디자인 실용 교본』이나 찰스 헤이워드의 『목수의 포켓북』을 포함시킬 수 있겠다. 영어 공부에는 챔버스, 파울러, 패트리지가 쓸 만하다. (『챔버스의 20세기 사전』, 파울러의 『현대 영어 사전』, 패트리지의 『용례와 남용례』가 있다.)

21　교육에 관한 책. 여전히 교육의 속박을 받는 학생이 모두 교육에 관한 책을 열심히 읽지는 않는다. 하지만 자신에 관한 질문은 모든 교육 과정의 올바른 기능이고, 정통한 질문은 최상의 교육이다. 학창 시절을 비판적으로 되돌아보고 싶다면, 라이머의 『학교는 죽었다』와 굿맨의 『의무 비교육』, 말릴 수 없는 이반 일리치의 『학교 없는 사회』가 즐길 만하다. 중도 시각을 제시하는 책으로는 리처드 스탠리 피터스(그의 '교육 철학'은 『대안 교과목』의 페이트먼이 마르크스주의적 관점에서 공격한다)가 있고, 화이트헤드의 예리한 저작 『교육의 목적』도 있다. 좌파에는 전설적인 현장 연구자 닐의 『서머힐』이 있다. 우파에는 『블랙 페이퍼』(늘 이름처럼 어둡지만은 않다)의 콕스와 로즈 보이슨이 있고, 어쩌면 밴톡도 거기에 포함할 만하다.

22　디자인 교육에 관한 책. 누락이 많다. 예컨대 울름 조형 대학은 실태를 파악하기가 어려웠다. 1968년에 전 세계에서 일어난 사태는 잘 기록되어 있다. 당시 영국 상황은 펭귄이 펴낸 『혼지에서 일어난 일』과 톰 네언의 『종말의 시작』을 보면 된다. (반대편에서 나온 증거는 영국 의회 특별 위원회 보고서에서 찾을 수 있다.) 교육 정치는 가차없이 진행되는데, 몇몇 전문가는 그 과정을 기록하거나 그에 도전하려 했다. 『선택 학위』(핀치·러스틴, 편)에 실린 논문에서 고든 로렌스·데이비드 페이지가 그런 시도를 했다. 이제 바우하우스는 잘 기록되어 있다. 좋은 도서관이 있다면 빙글러의 『바우하우스』를 찾아볼 만하다. 이 책이 없다면 짧은 개론서로는 바이어·그로피우스의 『바우하우스』가 가장 나을 듯하다. 최근에는

중고교 디자인 교육 관련서가 더러 나왔다. (본래 가치 외에도, 학위 과정에 있는 여러 학생의 흥미를 끌 만하다.) 한 예로 『학교에서의 디자인 교육』이 있는데, 저자 버나드 에일워드는 교육 과정 개발과 맞춤형 학교 건물 신축을 통합한 레스터 실험의 선구자이기도 하다.

23 잡지. 영국의 디자인 (그리고 디자인/건축) 잡지는 끝없이 융성할 것만 같다. 대학 도서관과 전문 서점에서도 충분히 알려진 상태다. 그런 곳에서는 국외 잡지도 찾아볼 수 있다. 오히려 모든 업계에는 저마다 잡지가 있다는 사실, 그리고 이들은 필요할 때 (심지어는 광고 때문에라도) 유익한 자료가 된다는 사실은 잘 모르는 것 같다. 어떤 잡지는 특집호나 연속 기사를 단행본으로 내기도 한다. (『아키텍추럴 리뷰』가 그런 예다.) 최근 사례 가운데, 영국의 『폼』은 잠시 머물렀지만 반가운 손님이었다. 찾아볼 만하다. 전혀 상관없는 우수 잡지가 한두 해 동안 유난히 높은 수준을 유지하는 (따라서 해당 독자층 너머에서도 관심을 끄는) 경우가 있다. 콜린 워드가 겸손한 편집장으로 일하던 시절 『애너키』가 그랬고, 최근(1979~80)에는 미국 잡지 『우든 보트』에서 비슷한 일이 벌어졌다. 이들을 서로 연결하거나, 어느 하나라도 디자이너의 일반적 관심과 연결하기는 쉽지 않다. (그러니 주의할 것.)

24 보물 상자와 기이한 책. 누구나 반길 만한 요소를 조금씩 갖춘 책으로, 『홀 어스 카탈로그』*는 단연 으뜸가는 만화경이다. 분류하기가 어렵고, 그렇게 의도된 물건이다. (현재 기준에서) '기이한 책'에는 밸런타인이 쓴 『리처드의 자전거 책』이 있다. 자전거 타는 사람에게는 당연히 쓸모 있지만, (디자이너가 기억해야 할

* 『홀 어스 카탈로그』(Whole Earth Catalog)는 1968~72년 미국에서 간행된 잡지다. 자족 생활, DIY, 생태 문제, 대안 교육 등을 다루었고, 관련 제품 소개와 평가를 주된 내용으로 삼았다.

점으로) 삽화도 좋고, (다른 기술서 필자가 기억할 점으로) 담론도 소탈하다는—하지만 유익하다는—점에서 모범이 되는 책이다.

25 대안적 태도. 유명한 예로 (『이콜로지스트』 편집진이 편집한) 진단서 『생존을 위한 청사진』과 슈마허의 흐뭇한 『작은 것이 아름답다』—그리고 후속작 『당혹한 이들을 위한 안내서』와 『굿 워크』—등이 있다. 바래 가지만 흥미가 없지 않은 책으로, 로작의 『대항문화의 형성』과 그에 기니스가 화답한 『제3의 종족』이 있다. 존 터너는 활동가 겸 현장 연구자로서 엄밀한 주제 (주택 문제) 너머에도 건설적으로 이바지했는데, 그 작업을 엮은 『사람에 의한 주택』은, 거칠게 말해, 거주자가 직접 짓는 집의 가치와 사용자 통제권이라는 사회적 원칙을 옹호한다. 상통하는 작업으로 『환경 교육 소식지』 편집장이자 영국 대학 협의회 '예술과 건축 환경' 프로젝트 감독이던 건축가 콜린 워드의 책이 있다. (『반달리즘』과 『도시의 아이』 등.) 루커스 에어로스페이스 노동조합 대표였던 마이크 쿨리는 『건축가 아니면 꿀벌?』에서 컴퓨터 활용 디자인을 급진적으로 재평가한다. 여성 운동이 이바지한 저작으로는 매트릭스 그룹의 『공간 만들기』를 꼽을 만한데, 그 책에는 유익한 참고 문헌이 실리기도 했다.

26 대안적 하드웨어. "적당한 크기, 적은 에너지, 긴 수명"(앨릭스 고든의 공식. 『왕립 영국 건축원 저널』 1974년 1월 호를 보라)과 이런 가치를 어떻게 온갖 장치, 메커니즘, 환경 디자인과 개발에 반영할 것인지 논하는 책이 모든 방면에서 급격히 늘고 있다. 예상할 만하지만, 범위는 소박한 것에서 심원한 수준까지, DIY에서 고도 엔지니어링까지 폭넓다. 예컨대 풍력 발전이나 태양열 발전에 관심 있는 학생은 꽤 다양한 문헌이 기다리고 있다. 월터 시걸의 신선하고 실용적인 저비용 주택 디자인은 『아키텍츠 저널』(특히 1988년 5월 4일 자 추모 특집호)에 소개된 바 있다.

27  반(反)현대 운동. 1960년대의 플러그인* 기술만큼이나 널리 유행하는 사조로, 크게 두 입장으로 나뉜다. 첫째, 이제는 '탈현대'로 분류하기에 충분한 작업이 축적되었고, 그로써 대체된 '현대 운동'은 이제 힘을 다했다고 보아도 좋다는 입장이다. 둘째, 현대 운동은 거창한 주장을 전혀 보증하지 못했고, 스스로 조형적, 철학적 궁지에 몰렸으며, 이는 실상 애초부터 전제가 틀렸기 때문이라는 입장이다. 전자는 찰스 젱크스의 여러 저작(예컨대 『현대 포스트모던 건축의 언어』)이, 후자는 왓킨의 『윤리성과 건축』이 아마 가장 잘 설명해 준다. 이를 위시해 관련 저작이 '무너진 대건축물'이라는 비평 심포지엄에서 논의된 바 있으니 (『아키텍추럴 리뷰』, 1978년 2월 호), 관심 있는 독자는 참고해 볼 만하다. 이렇게 요약한 것처럼 단순하지만은 않은 논쟁이지만, 어조가 다소 학술적이고 주요 관심사가 스타일에 있는 것은 사실이다. 반디자인 저술가들은 훨씬 더 급진적이고, 현존하는 형태의 디자인 전문직을 거부한 채 대안적 태도를 제시하는 데 치중한다 (25번을 보라). 그들의 반감에는 디자인 공동체에서 이루어지는 의사 결정을 탈전문화해야 하고, 지금보다 훨씬 더 폭넓은 사용자 참여가 필요하며, 디자이너는 (나름대로 중요한 작업을 하는 경우) 도움을 주기보다 오히려 해를 끼친다는 인식이 깔려 있다. 터너·워드도 대체로 이런 관점을 취하지만, 중심 입장이라기보다는 부산물에 가깝다. 맬컴 매큐언의 『건축의 위기』는 현대 운동을 헐뜯는 저작과 하나로 묶기 쉽지만, 실은 왕립 영국 건축원 상황이 좋지만은 않다는 사실을 꾸준히, 어찌 보면 건설적으로 상기시켜 주는 책이다.

이로써 지각생이나 신참 등 다른 후보에 문을 열어 놓은 채로, 디자이너에게 유익할 만한 읽을거리 <u>범위</u>를 다 제안했다. 그렇지만,

***

 *  1960년대에 도시 건축에서 유행한 '플러그인' (plug-in) 개념은 말 그대로 일정한 프로그램에 따라 규정된 기성 모듈(주거 단위, 건물 블록, 인프라 요소 등)을 플러그처럼 탈착해 가며 변화에 유연히 적응하는 시스템을 가리킨다.

거듭 강조하거니와 주전자, 건물, 깔개, 심지어 잘 구운 빵에 관해서는 아무리 많은 독서도 촉감, 시각, 맛, 소리, 냄새를 대신해 주지 못한다. 같은 이유로, 믿을 만한 글쓰기 형식은 시밖에 없다는 점, 어쩌면 시와 소설밖에 없다는—다른 형식은 투명성이 부족하다는—점도 덧붙여야 한다. 우리는 물건을 더 제대로 즐기고 이해하려고, 어쩌면 더 잘 만드려고, 평론을 읽는다. 결국에는 다 잔여물일 뿐이다.

현대 운동이 어떻게 지내는지 궁금하다면, 이 책의 대답은 분명하다—그저 그렇습니다만, 모든 점을 고려할 때, 기대했던 정도는 됩니다. 디자이너는, 실용적인 이유에서, 나름의 이론에 거주한다. 정신 집중에 도움이 되기 때문이다. 이 메모는 문과 창을 열자는 뜻에서, 그리고 손님을 맞자는 뜻에서 썼다. 이 구조는 가건물에 가까워서, 외풍도 들고 기초도 불확실하다. 이는 오늘날의 극단적 준거, 즉 히로시마와 강제 수용소 이후 모든 구조에 적용되는 말이다.

현대인이 제정신을 유지하려면 신을 영접하거나, 마르크스·프로이트·아인슈타인과 영구적인 비상 회의를 열거나, 악마와 계약을 맺고 사업을 시작해야 한다는 말이 있었다. 이들 선택지 중 어디에든 전심으로 몰두한 디자이너는—현대 운동에 진지한 관심을 두었다 해도—거의 없다. 어쩌면 그랬어야 했다. 어쩌면 그들 자신의 환원주의가 노정한 '허무로의 환원', 비물질화의 교훈을 참으로 깊이 새겼어야 했다. 그러지 못했기에 충분히 과학적이지도, 충분히 종교적이지도 못했던 모양이다. 아무튼, 어떤 분별 있는 '현재' 개념을 기준 삼아도 여전히 위대한 동시대인으로 규정해야 마땅한 베토벤은, 후기 피아노 음악에서 (이 음악이 이미 익숙하다면, 아마 사중주 곡에서도) 사안을 분명히 밝힌 바 있다. 월터 제임스 터너는 짧지만 흥미로운 책에서 "모든 예술은 사랑의 상상이고, 음악은 소리로 상상하는 사랑"이라는 시각을 제시했다. 비슷한 비유를 써 보자면, 레더비가 말하는 '잘하기'는 불활성 물질을 이용한 사랑 놀이인 셈이다. 형태를 찾아 주는 놀이—바로 거기에 우리 시대의

임무인 명확히 밝히기와 서로 찾아 주기, 질량을 에너지와 관계로 변환하기가 이바지한다. 물질에 얽매인 상황에서 (업무 세계에서) 이런 임무에는 부합하는 이미지가 둘 있다. 하나는 한정, 즉 '해당 영역'이고 또 하나는 전도(傳導), 즉 '관통하는 에너지'다. (현대 디자인이 요구하는 총체적 관통은 주변 경계나 틀을 인정하지 않는 독특한 형상-배경 상황을 창출한다.) 기독교인이 이 구절 또는 행간을 읽는다면, 함축된 의미를 즉시 간파할 것이다. 실제로, 현대 운동의 '즉자'(an sich)는 주님의 길을 반듯이 닦는 일이었고 지금도 그렇다는 주장이 가능하다. 이런 임무가 암시하는 바에 바로 현대 운동의 요지가 있으며, 실패한 곳에는 어디나 세속적으로 건방 떤 흔적이 있다는 생각이다. 일부에서 이런 공상을 어떻게 받아들일지 떠올려 보면 재미있다. 이 부에서 소개한 관련 저작들은 이런 주장을 지지할 수도 있고, 무시할 수도 있다. 그러나 어느 쪽이든 결실로써 그들을 판단하자. 그런 연구는 반응을 촉진할 때에만, 인생과 사랑을 더 풍요롭게 할 때에만 비로소 유익해지기 때문이다. 주지하다시피, 냉담이 머무는 자리에 곧 흥조가 찾아오는 법이다.

그렇지만 범주란 곧 묶음이므로, 이 글은 선을 잇는 사슬로 마무리할 작정이다. 발랄한 사실이며, 현대 운동에서 비판적 자원의 또 다른 차원을 밝혀 주는 계보다. 의식의 역사가 차례로 맞잡은 손과 같다고 주장할 만하다면—실제로 그럴 만하므로—현 상황에서 우리가 찾는 손은 연약해서도 안 되고, 미끄럽거나 미심쩍어서도 안 된다. "손재주 좋은" 사람들. 어디를 보아야 하나?

현대 운동의 창시자 가운데 윌리엄 모리스는 현저히 취급해야 하지만, 우리는 그의 친구이자 동시대 위인, 표트르 크로포트킨 (1842~1921)에서 시작해 보자. 『만물은 서로 돕는다』와 선견지명이 돋보이는 『밭, 공장, 공작소』(콜린 워드가 새로 편집했다)의 저자 크로포트킨은 패트릭 게디스(1854~1932)와 훗날 루이스 멈퍼드 (1895~1990)에게 영감을 주기도 했다. 여기에서 논하는 주제를 20세기 초에 대변한 저술가로—모두 왕성하고 충실한 인물로—

세 명을 꼽을 만하다. 바로 게디스, 애시비, 레더비인데, 셋 다 활동 시기는 엇비슷했다. 게디스, 이 근사한 위인은 패디 키친이 평전 『누구보다 불안정한 사람』에서 훌륭히 평가한다. (더 두꺼운 책으로는 보드먼의 저작이 있다.) 그는 다양한 생각을 종합하는 인물이었고, 사회 운동가로서는 사용자 참여에도 관심이 많았다. 그런 면에서, 존 터너나 팻 크룩 같은 사람은 (또는 일리치도) 현대 운동의 관심사를 공유하는 전통에 속하지, 일부에서 시사하듯 밖에 있는 인물이 아니다. 애시비는 게디스를 두고, "그의 작업에는 예언 같은 요소가 있"으며, "말과 행동이 다했을 때... 그의 예언이 가장 멀리 울릴 것"이라 말했다. 흥미롭지만 다소 뜻밖인 사실은, 게디스가 매킨토시의 글래스고 미술 대학 건물을 주저 없이 칭찬하면서, 이렇게 말했다는 점이다. "진정한 예술가란 (유럽에서 가장 중요한 건물에 속하는) 글래스고 미술 대학의 매킨토시처럼 현대적 조건을 가차없이 수용하는 가운데 효과를 거두는 사람이다. 이처럼 콘크리트가 콘크리트답고 강철이 강철다운... 건물은 없었다."

애시비(1863~1942)는 흥미로운 인물이지만, 그가 공작소 개념과 그로써 무엇을 할 수 있는지에 보인 관심은 가치에 비해 알려지지 않은 듯하다. (그가 [1888년] 설립한 수공예 길드 학교가 런던 이스트 엔드에서 치핑 캠든으로 옮기며 겪은 문제를 다루는 『경쟁 산업에서 장인 정신』을 보라.) 페브스너가 시사했다시피, 그는 러다이트 지식인이 아니었고, 『예술 교육을 중단해야 하나?』 (1911)에서는 이렇게 주장하기까지 했다. "현대 문명은 기계에 의존하며, 이를 인식하지 못하고 미술 교육을 지원하거나 장려하는 체계는 건전할 수 없다." 이는 모리스뿐 아니라 자신의 초기 입장, 즉 "우리는 기계를 거부하기는커녕 환영한다. 다만 통제하기를 바랄 뿐"이라던 입장보다도 더 나간 발언이었다.

어떤 면에서 레더비(1857~1931)는 더 크고 가시적인 인물인데, 얼마간 이는 런던 센트럴 미술 공예 대학 학장으로서, 또 왕립 미술 대학 교수로서 그가 디자인 교육에 이바지한 바가 크기 때문이다.

그러나 더 중요한 업적은 아마 그가 남긴 정열적이고 명쾌한 글일 텐데, 빼어난 예로 루이스 멈퍼드의 서문을 덧붙여 1957년 복간된 수필집 『문명 속의 조형』이 있다. 레더비는 역사 뒤편으로 물러가면 갈수록 점점 위상이 자라는 듯하다. 한때 그는 도덕가로 불리기도 했지만 (인간의 약점일까? 그는 고상을 떨거나 흥을 깨는 일이 없었다) 그보다는 멈퍼드 말대로 "허울과 세련미를 혐오"하고 유미주의를 견디지 못한 현실주의자였다. 그렇지만 그의 사유에서도 중심에는 늘 도덕적 차원이 있었다. 여기에 전형적인 격언을 몇 개 소개한다.

> 예술은 인간이 타고난 적성이지만 지나친 설명 때문에 거의
> 소멸하고 말았다.
> 문명의 임무는 사랑할 만한 것을 더해 주는 데 있다.
> 가장 많이 사랑하는 자가 가장 많이 소유한 자다.
> 타인의 노동에 기생하는 자는 일종의 식인종이다.
> 전문인, 경영인, 문화인은 너무 많다. 인간은 너무 적다.

루이스 멈퍼드는 1923년에 마침내 게디스를 만났고, (세간의 평판대로) 그가 극히 까다롭다고 느꼈지만, 그럼에도 그의 존재가 자신의 "인생을 송두리째 흔들어 놓았다"고 술회했다. 멈퍼드 자신도 우리 시대에 가장 총명한 총론 저자가 되었고, 『기술과 문명』, 『도시의 문화』, 『인간의 조건』 등을 통해 (기디온과 더불어) 여러 세대에 걸쳐 디자인과 건축 학도에게 영향을 끼쳤다. "사물의 안면의 표면" 아래에서 우리 시대의 의미를 꾸준히 탐색하고 시대의 요구에 어떻게 부응할지 고민하는 학생과 디자이너에게, 그는 좋은 친구였다.

멈퍼드는 미국인이었다. 영국에서 이 전통을 이어갈 정도로 너비와 감성을 겸비했던 마지막 평론가는 아마 시인이자 수필가이자 박식가였던 허버트 리드(1893~1968)일 것이다. 그의 『예술과

산업』은 앞서 언급했다. 역시 크로포트킨을 추종한—멈퍼드보다 더
대놓고 그를 좇은—리드는 예술, 철학, 사회학, 문학에 관해 폭넓은
글을 썼다. 그는 『예술을 통한 교육』을 통해 사회에 실질적으로
이바지했는데, 영국 초등 교육에도 크게 영향 끼친 이 책은 발터
그로피우스에게 뜨거운 찬사를 받기도 했다. 리드가 영국 문화계에
끼친 개인적 영향은—너무 최근 인물이다 보니—이제 잊힐 판이지만,
겸손하면서도 지칠 줄 모르는 듯한 나름의 방식으로, 그는 유럽과
미국에서 출발해 뒤늦게 이 섬나라 해안에 상륙한 현대 미술과
디자인을 (그리고 문학을) 꾸준히 알리고 전파했다.

이렇게, 크로포트킨에서 출발해 게디스-애시비-레더비-멈퍼드-
리드를 거쳐 슈마허-콜린 워드-폴 굿맨 같은 이들이 차례로 손을
맞잡으며 이어 온 사슬이 여기에 있다. 그리고 바로 여기에서 우리는
비판적 문화를 통해 이어진 온기와 인간적 관심의 전통을 확인할 수
있는데, 매 순간 현대 운동의 성장과 결부된 이 전통은, 현대 운동의
뿌리가 결국 복잡한 유산과 연관해 20세기를 성찰하는 데 있다고
강조한다. 이런 암시를—단지 암시일 뿐이다—교차 연결망으로
발전시키는 일은 지나치게 지루할 듯하니, 관심 있는 학생 손에
맡기겠다. 사회적 책임의 세계가 너트와 볼트와 물건 제작의 세계와
겹친다는 법도 없거니와, 그런 세계의 '전통'들은 이 책이 다루는
범위를 벗어난다. 그렇지만 '인스턴트 트렌드'나 '머니맨'이* (또는
여타 텔레비전 캐릭터가) 우리 문화를 재정의하는 일만은 막아야
한다. 현대 운동을 유효하게 하는 정신과 태도가 한낱 스타일과
혼동되는 사실에 격노한 이라면, 앞서 언급한 자료 일부에서 힘을
얻을지도 모른다. 나라면 완전히 확신하고 그들 손을 붙잡을 것이다.
(겉보기에) 가난한 자들과 마찬가지로, 현대적인 것은 늘 우리 곁에
있다. 그리고 언제든 변할 수 있다. 여기에 허버트 리드의 시 「스페인
무정부주의자를 위한 노래」를 소개한다.

  * 지난 판에서는 '트렌드 세터'와 'CEO'로 의역했던 표현이다. 현지화가
    지나친 듯해, 여기서는 원전의 표현을 되살린다.

황금빛 레몬은 만들어지지 않고
　　초록빛 나무에서 자라난다─
강인한 자와 그의 투명한 눈
　　자유롭게 태어난 자.

황소는 멍에를 지고
　　눈먼 자는 남의 뜻을 따른다─
그러나 자유롭게 태어난 자에게는 나름의 길이 있고
　　언덕 위에 집이 있다.

남자들은 땅을 가는 남자들
　　여자들은 바느질하는 여자들,
쉰 명이 레몬 과수원을 소유하고
　　누구도 노예가 아니다.

# 8  요약—학생은 디자이너다

세상에 유용한 사람이 되려는 학생, 혼돈을 느끼고 질서를 원하는 학생, 자신감 없는 학생, 필요한 듯한 기술과 지식에 압도된 학생은, 이질적인 현상을 일원적으로 바라보는 시각에 성급히 유혹되곤 한다. 그러면 희망도 있어 보이고, 더 만만해 보이기 때문이다. 무한한 수평 사고에 구애하는 사람은 자칫 의미론적 이중성에 빠져 구체와 추상을 동일시하게 된다. 이것이 바로 일부 디자인 이론가가 손쉽게 이룬 업적이다. 정신적 동력을 잃은 사회, 동서양에서 단점은 빼고 장점만 골라 취하려는 사회에서는 예쁘장한 모순이 만발할 수 있고, 심지어 인위적으로 가꾸어질 수도 있다.

디자인에는 사회적으로 가치 있게 활용할 수 있는 기회가 폭넓게 있다. 그중 일부는 기계적이고, 일부는 일시적이고, 일부는 해석적이며, 일부는 독특한 해결책을 요구하고, 일부는 그로피우스가 말한 대로 일반화된 전형을 지향한다. 디자이너의 개인 성향 역시 다양하다. 학생의 첫째 임무는 자신을 아는—그리고 인정하는— 일이다.* 둘째는 자신을 교육하는 일인데, 이때 정규 교육은 일시적 공동체의 혜택과 함께 행사되는 제약과 기회로 받아들여야 한다. 교육 문제와 관련해, 로버트 그레이브스가 한 말을 기억하자. 진실을 사랑하기보다는 위선을 증오하는 일이 더 쉽고 흔하다. 셋째 임무는

* 원문에서 "자신"은 "himself"로 적혀 있고, 이 문장에 이어 괄호 안에 다음과 같은 문장이 부연되어 있다. "그리고 여기에서, 'himself'라는 말에는 특별한 무게가 있으므로, 언어 관례를—이 책 전반에 걸친 문제를—깨고 'herself'를 더해 짐을 덜고자 한다." 한국어로는 의미를 살리기 어려워, 여기서는 해당 부연 문장을 생략했다.

성취감을 매우 친밀하게 느끼는 일인데, 이런 감각은 눈, 손, 이성, 상상력에 동시에 다가올 테니, 각각 발판으로 쓸 만한지도 시험해 볼 수 있다.

이는 독창적인 생존법이 아니다. 거듭 강조하건대, 정규 교육이 부추기는 창의적 기대 수준을 충족하는 사람은 극소수다. 졸업 후 경험이 미지근한 후유증밖에 더해 주지 못하는 일도 흔하디 흔하다. 현 상황에서 학생이 미래에 관해 확신할 수 있는 바가 있다면, 장차 어떤 요구에 맞부딪힐지 전혀 예측할 수 없다는 점밖에 없다. 가능성을 대충 그려 볼 수야 있지만, 창의적 도전이 정확히 어떤 속성을 띨지는 닥쳐 보아야 알지, 예견할 수는 없다.

그렇다면, 어떻게 해야 기회에 전력 대처하는 데 필요한 개인적 통찰력과 부양력을 갖추고 열린 마음으로 미래를 맞이할 수 있을까? 만약 학생이 현 사회에 가로막혀 있다고 느낀다면, 더 나은 사회를 건설하는 길을 찾는 데 일조해야 한다. 개인적인 면에서 이에 대한 답은 스스로 찾아야 하지만, 디자인에 관해서라면, 길목에 도사리는 미끈한 독사를 두 마리 지적할 만하다. 첫째, 미래를 보장하려면 미래에 관한 상상에 온통 몰두하는 수밖에 없다는 생각이다. 둘째는 반드시 짚고 넘어가야 한다. 방법과 기법 같은 도구가 정신과 태도보다 중요하다는 인식이다. 교육과 실무를 막론하고, 이 독사에 물리면 가장 '올바른' 절차마저 공허한 허식으로 환원하는 불임증에 걸리고 만다.

위험한 생각이 또 있다. 어떤 성취는 공허하다는 점을 마음으로 아는 학생이라도, 당장은 이를 억지로 부인하거나 장래 생각으로 덮어 둠으로써 주변 압박에 대응할 수 있다. 학업 판단 기준 말고도 더 미묘하고 널리 스민 경쟁력 평가가 있는데, 아무리 초연하려고 애써도 그마저 무시하기는 어렵다. 그럴수록, 유연하고 유기적인 이해력 신장을 뜻하지 않는 교육은 교육도 아니라는 점을 인정해야 한다. 마찬가지로, 진실된 참여를 회피하고 전단 받아 들듯 매정하게 교육을 수용하면, 현실은 점점 더 부정하게 느껴질 것이다.

다행히도, 디자인에서 판단력의 토대, 아니 의사 결정 구조 자체의 뿌리는 일상생활과 인간적 관심에 있지 학위를 마술 열쇠 취급하는 사이비 프로페셔널리즘에 있지 않다는 점을 인식하면, 순전한 초보자도 숙련된 디자인 전문가와 같은 근거에서 자신감을 찾을 수 있다. 그러고 나서 신념을 지키고 열린 마음으로 미래를 대한다는 말은 곧 깊은 헌신으로 현재를 알고, 여전히 우리에게 손을 뻗는 과거를 안다는 뜻이다. 적을 알려면 친구를 알고 얻어야 하는 것과 같은 이치다. 적은 저절로 모습을 드러내는 법이다. (아니면, 적 하나를 만들어 내기는 너무나 쉽다.)

디자이너는 자신의 세계가 한순간만 추측에 기댄다는 사실을 깨닫게 된다. 학생은 누군가가 실제로 자신에게 일거리를 주리라고 믿기 어렵겠지만—그러고 5년 후에도 여전히 일하면서 먹고살겠지만—전부 전설적인 미래들에 달린 일이다. 우리가 그곳에 있다면, 미래는 얼마든지 구체적으로 문제를 제시해 주고, '아니오'라는 답을 거부한다. 디자이너는 행동 방식을 통해 현재를 해석한다는 말도 맞다. 결국 그의 작업은 결과물이 완고히 드러내는 객관적 성질에 따라 바로 서거나 무너진다. 이렇게 좋은 의미에서만 그는 철학자다. 디자인 경험을 실제화하고, 그럼으로써 디자인이라는 말이 (그리고 작업이) 대변하는 의미를 끊임없이 재정의한다는 점에서 그렇다. 하지만 우리가 서로 다른 역할을 맡는 것도 실은 우리가 함께 맞닥뜨린 곤경, 즉 우리 모두 인간이라는 현실 덕분이므로, 꾸준히 던져야 하는 질문에는 끝이 없다.

즉, 디자인은 가치의 영역인 동시에 극히 구체적인 결정과 결부된 사안이며, 그런 결정에서 상당 부분은 매우 기술적이다. 어느 한계까지는 정량화할 수 있고, 대개는 이런 정도만 해도 전문가의 임무로 충분하다. 의미보다는 증거의 방정식에 해당하는 일이다. 이 한계를 넘어서면, 디자인은 엄밀히 말해 문화적인 선택이다. 늘 그랬다. 우리는 자세를 낮추고, 재치를 가다듬고, 적어도 나름대로는 명료한 순간을 제시한다. 우리는 "사실의 세계에서 가치가 차지하는

자리"에 늘 관심을 두지만, 우리를 기다려 주는 역할 따위는 없다. 오직 우리 자신의 인식을 용기 삼아 역할을 만들어 낼 가능성만 있을 뿐이다. 마찬가지로, 현대 운동의 정신과 손을 맞잡고 싶다 해도, 그런 정신이 그냥 찾아와 주지는 않는다. 스스로 밖에 나가 자기 것으로 만들어야만 한다.

# 9 설명

참고 자료 부분을 알리고 찾기 쉽게 하려고, 지면 색을 바꿨다. 여기에
실린 메모들은 제목을 보고 따로 참고해도 상관없지만, 핵심은
10부와 11부(「디자인 작업은 어떻게 이루어지나?」와 「디자이너의
의사소통」)이고, 나머지는 두 부분을 배경 삼아 읽는 편이 좋다.
세부 사항은 경험을 통해, 또는—필요할 때마다—전문 교재를 통해
채울 수 있다. 그도 그렇지만 전체를 소화하기도 더 편하게 하려고,
메모는 기본적이고 핵심적인 내용으로 국한했다. 부마다 실용적인
조언과 체크 리스트에 앞서 일반적 사안을 논하고, 뒤에서는 같은
조언이 목록 형태로 반복된다. 전문적인 작업을 언급할 때에는
(예컨대 14부에서 실측 노트와 관련해 측량사를 언급할 때는) 모든
디자이너가 공감할 만한 부분으로 조언을 한정했다. 더 일반적인
수준에서, 진단법의 어떤 측면은 가치가 있는데도 별 주목을 못
받았고, 그래서 낯설어 보인다. 예컨대 현장에서 훈련받지 않은
이에게 「질문하기」에 관한 메모는 꽤 어려워 보일지도 모른다.
연습이 답이다.

분야의 현실과 사적이고 허물없는 디자인 상황 사이에서
균형을 맞추기는 어렵다. 건물 디자인에 적용하기에는 「디자인
작업은 어떻게 이루어지나?」가 제시하는 그림이 너무 단순하고,
직물 디자인이나 도자기에는 너무 복잡하다. 그렇지만 디자이너는
일반적 상업계에서 어떻게 일이 돌아가는지도 알아야만 한다. 흔한
관례나 대개 밟는 진행 순서를—세부에는 차이가 있더라도—알아
두어야 한다는 뜻이다. 기법의 타당성은 업무 세계의 요구에 비추어
평가해야 한다. 또한 '일 처리 요령'과 다양한 논리적 디자인 모형

사이에는 얼마간 유사성이 있는데, 이들을 (잘만) 활용하면 절박한 부분에 노력을 배분하기도 더 쉬워질 것이다.

이 사안은 5부 「방법 문제」에서 논했고, 11~16부에서는 더 자세히—실용적으로—검토한다. 그렇지만 여기에서 추천하는 내용은 주로 이해력과 조화를 이루는 기법을 개발하는 데 관심을 두지, 디자인 방법론처럼 체계적 시각을 제시하는 일과는 거리가 멀다. 투박한 공작소 용어를 빌려서 차이를 비교해 보면, '방법'은 모든 경우에 대비한 포괄적 전략, 즉 어떻게 일을 꾸리고 어떤 순서로 진행하는지를 나타내는 반면, '기법'은 연장을 고르는 법, 연마하는 법, 쓰는 법을 뜻한다.* 둘 다 나름대로 용도가 있지만, 공작소에서는 잘 연마된 연장이 으뜸가는 요건이다. 둘 다 여러 차례 실수를 겪고 시간과 에너지를 많이 낭비한 끝에야 (공작소 식으로 말하자면, 혼란과 무딘 연장에서 배운 교훈을 통해) 제대로 평가할 수 있다. 즉, 초년생 시절에는 이런 메모가 지루하거나 미신 같다고 여길지도 모르지만, 해가 가면 갈수록 쓸모를 깨닫게 될 것이다. 체육 훈련을— 또는 높은 경지를 지향하는 훈련이면 무엇이든—받아 본 사람이라면 잘 알다시피 기법은 곧 부단한 연습을 뜻하고, 이는 불가피하다. 지름길이란 없다. 그럼, 방법은 어떤가?

1960년대부터 여러 디자인 대학이 문제 해결 수련법의 다양한 측면과 체계적인 디자인 방법을 실험했다. 1968년—유용한 분수령—이전에는 주로 울름 조형 대학에서 내실 있는 작업이 나왔다. 영국에서는 브루스 아처와 크리스토퍼 존스가 주목할 만한 성과를 발표했다. 데이비드 워런 파이퍼는 혼란스럽던 시절 혼지 미술 대학에서 흥미로운 작업을 들고 나타났다. 내가 왕립 미술 대학에서 했던 연구는 주로 진단법과 의사소통법이었는데, 내용은 여기에 간략히 요약해 놓았다. 크리스토퍼 알렉산더는 의미심장한 『형태의 종합에 대하여』를 써냈고, 제인 애버크롬비는 바틀릿 건축

* '방법'은 'method'를, '기법'은 'technique'을 옮긴 말이다.

대학 등에서 그녀가 이끈 연구 과정을 바탕으로 매우 유익한 『판단력 해부』를 위시해 배움과 가르침에 관한 논문을 여러 편 발표했다. 미국에서는 위인 버크민스터 풀러가 전 지구적 생존 전략과 이를 실행에 옮기는 데 필요한 '예측 디자인 능력'을 꾸준히 좇았다.

1968년 이후 디자이너는 거대 전략에 관한 확신을 잃은 채, 구세주 같은 사회적 역할 대신 단편적 시각을 취하는 경향이 있었다. 컴퓨터 이용 디자인(CAD)이 발전한 일을 제외하면 축소와 재평가에만 몰두해 온 방법론 연구 역시 어쩌면 그런 경향을 반영하는지 모른다. 이 사안은 개방 대학의 나이절 크로스가 「디자인 방법론 개론」(『인포메이션 디자인 저널』1권 4호, 1980)에 잘 요약해 두었는데, 이 논문은 참고 문헌 목록도 유익하다. 관심 있는 학생은 또한 존 크리스토퍼 존스의 『디자인 방법론』도 읽어 보아야 한다. 디자인 실무와 사무 절차에 관해 더 자세한 설명이 필요하면, 도로시 고슬릿의 『디자인 실무』와 로널드 그린의 『건축 실무 관리 안내』를 참고해 볼 만하다. 해리 크레즈웰의 고전 『허니우드 파일』은 교훈적이다. 무척 재미있고 읽기 쉬우며 유익한 책이다.

# 10 디자인 작업은 어떻게 이루어지나?

디자인 작업에서 상당 부분은 엄밀히 정해진 형식 없이 자연스럽게 이루어진다. 형식과 절차 수준은 작업 규모와 이해 당사자 수에 따라 달라진다. 물론 (분야를 막론하고) 디자인 장인은 '의사소통 절차'를 최소화한 채 매우 직접적으로 일한다. 그렇지만, 1부에서 밝혔다시피 이 책은 디자인 기회의 중간 지대를 주로 살펴보는데, 이 영역에서 절차를 따르는 기법은 뒤에서 밝힐 이유 때문에 중요해진다.

앞으로 제시할 단계별 설명은 (예컨대) 소형 백화점 실내 디자인처럼 일정한 구조 설계와 가구 일체, 그래픽 작업을 포함하는 과제에서 일반적으로 쓰이는 디자인 절차를 알아보는 데 목적이 있다. 또는 대규모 전시회도 견줄 만한 과제다. 이 글의 목적에 따라 여기에서는 '일반적'인 순서를 제시하겠지만, 경우에 따라 차이는 있기 마련이다.*

이런 설명에서 디자인 과정의 분석 모델을 추상해 내고, 그로써 다양한 문제에 걸쳐 공통으로 필수 불가결한 요소가 무엇인지도 알아낼 수 있다. 이 메모의 서술 목적에 비추어 그런 시도는 혼란만 부추기겠지만, 그처럼 체계적인 관점에 관심 있다면 방법론과 관련된 참고 자료(9부를 보라)를 살펴보기 바란다.

---

＊ 특히 이 한국어판에서는 "일반적"이라는 말로 포용할 수 있는 범위가 더 좁아질 것이다. 저자가 인정하듯 디자인 분야와 작업 속성에 따라 일하는 순서가 달라지기도 하지만, 같은 분야라도 문화적, 시대적 차이 탓에 여기에 소개된 절차는 낯설게 여겨질 수 있다. (원어가 번역어로 옮겨지는 과정에서 발생하는 오해도 도움이 되지 않을 듯하다.) 어쩌면 일반적인 절차를 묘사한 글이라기보다, 오히려 일정한 원칙을 기술한 글로 읽어야 할지도 모른다.

다음에 소개하는 절차는 디자이너가 낯선 상황에 접근해 익히고, 지시를 받고, 지시를 충분히 이해했는지 확인하고, 가능성을 타진하고, 논의하고, 결론을 내리고, 시안을 제시하고, 수정하고, 제3자에게 도면이나 기타 지시를 전달하고, 결과물을 감리하는 단계로 이어진다. 그러고 나면 세상에는 새로운 무엇이 생긴다. 새로운 제품, 달라진 환경, 또는 새로운 가능성일 수도 있다. 이런 변화에는 네 개인 당사자 또는 집단이 동적 균형을 이루며 영향을 끼친다. 소유권자 또는 의뢰인 또는 고용주 (여기에서는 디자이너 입장에서 뜻이 가장 분명한 '의뢰인'을 쓴다*), 사용자 또는 일반인 또는 소비자, 디자이너와 기타 기술 고문, 마지막으로 도급업자 또는 제조업자다. 각 당사자는 사회적 자원을 달리 활용하는데, 그들의 이익이 균등하게 대변되는 일은 없다. 비교적 다수에 해당하는 당사자 (사용자 또는 일반인)가 사실상 아무 목소리도 못 내는 일도 흔하다. 그렇지만 의뢰인과 시장 또는 일반인 사이에는 지속적 경제 관계가 있고, 그 관계가 얼마간은 견제와 균형 기제 역할을 한다. 디자이너와 도급업자는 잠시 변화의 주체가 되는데, 특히 디자이너는 변화의 속성에 깊이 관여한다. 그러므로 그가 지는 책임은 성격이 복잡하다. 그는 자기 자신을 위해 일하나, 아니면 신('좋은 일')을 위해, 의뢰인이나 시공업자나 제조업자를 위해, 일반인이나 사용자를 위해, 더 포괄적인 측면에서 사회 전체의 이익을 위해 일하나? 어쩌면 그는 가용 자원(노동력과 기술, 재료, 의뢰인의 특수 기술, 자신이 받은 전문 교육 포함)이 결국 사회적 자원이고, 의뢰인이 소유한 돈으로 자원을 사실상 통제하는 일은 대체로 불합리하며, 자신의 역할은 단지 결과물을 해방하고 되도록 '최적화'하는 데 있다고 느낄지도 모른다. 아니면, 자신이 맺은 계약상 직접적인 책임은 의뢰인의 사적

* 한국에서는 '클라이언트'라는 말도 흔히 쓰이고, 맥락에 따라 '건축주', '광고주' 등으로 불리기도 한다. '의뢰인'이 "디자이너 입장에서 뜻이 가장 분명"한 말이라는 것은 그로써 디자인이 전문적 서비스업의 일종이라는 사실을 가장 잘 표현할 수 있다는 뜻이기도 하다.

이익을 돌보는 데 있으며, 나머지는 모두 그런 임무에 종속된다고 볼 수도 있다. 디자이너는 이런 모든 측면에서 자신이 내리는 결정이 조건에 따라 언제든 변할 수 있다는 사실을 인식해야 한다. 게다가 모든 가능성은 새로운 가능성이라는 점도 기억해야 한다.

1  의뢰인이나 의뢰처에서 전화나 편지를 받음
모두에게 편리한 시간과 장소에서 만나는 약속을 잡는다.

2  의뢰인 만나기
예측하기 어려운 상황이지만, 대체로 의뢰인은 당신이 유능하고 경험 많고 매력 있으며 자신의 이익을 보살펴 줄 사람이라고 믿고 싶어 한다. 그에 맞게 준비하면 된다. 작품 사례를 일부 가져가도 좋지만, 방만하고 짜임새 없는 포트폴리오는 자칫 당신이 상황을 주도하면서 의뢰인 자신에게 전문 지식이 없다는 사실을 악용하려 한다는 인상을 줄 수 있으므로, 오히려 해롭다. 보조원이나 녹음기, 줄자 등으로 무장하고 가는 짓도 어리석다. 무엇보다, 제대로 듣고 집중하는 일이 중요하다. 듣기는 디자이너가 연습하고 정확을 기해야 하는 대화 기술에 속한다. 디자인 개요는 15번을 보라.

3  현장 방문, 다른 관계자 만나기
이 역시—측량하러 가는 일은 아니므로—편한 방문이지만, 중요한 과정이다. 현장의 첫인상은 중요하다. 기록해 두어야 한다. '관계자'에는 의뢰인들(여럿)이나 그들의 사업 동료 등이 포함된다. 카메라를 가져가도 좋지만, 적당한 때에만 쓴다.

4  서신 교환 (계약으로 이어짐)
대체로 공식적인 언어를 써야 한다. '나'라는 말을 남발하지 말아야 하고, 디자인 전문 용어를 남용하거나 비즈니스맨처럼 보이려고 (예컨대 "귀사의 무한한 발전과 번창을 기원합니다"나 "늘 최상의

서비스로 보답하겠습니다" 따위로) 어색하게 애쓰지도 말아야
한다. 대체로 가장 좋은 형식은 간결하고 친근한 편지인데, 어조는
실용적이고 조심스러워야 하며, 실태나 목록 등은 따로 붙여서
의뢰인이 부수적이거나 사적인 부분은 빼고 관계자와 돌려 보게 하면
좋다. 디자인 과제에 착수할 때, 자신이 대개 밟는 디자인 순서를 아주
간단히 설명해 주면, 의뢰인 입장에서는 무엇을 대략 언제 기대할
만한지 알게 되므로 유익할 때가 많다. 그렇지만 전에 해 본 작업이
아니라면 신중해야 한다. 편지는 이처럼 간단한 정보를 전달하기에
좋은 매체다. 기술 고문(엔지니어, 견적사 등)이 필요할지도 모른다는
사실을 의뢰인에게 알려 주어야 하고, 동의서도 받아야 할지
모른다는 점을 주지시켜야 하며, 보험과 임대 조건, 인접한 부동산의
권리 문제, 구청이나 소방서에서 받아야 하는 인허가 사항, (전시의
경우) 전시 규정 등도 알아보게 해야 한다.

　　당연한 말이지만, 편지 쓰기는 디자인 작업이 달콤하게 또는
쌉쓸하게 마무리될 때까지 이어진다.

5　계약서
법적 효력이 있는 문서이고, 엄격한 관례를 따른다. '실무'의 한
측면으로서 따로 연구해야 하는데, 미묘한 차원은 이 글의 범위에서
벗어난다.

6　공문이나 관계자에게 보내는 질의서
이런 문서는 늘 간결하고 명확해야 한다. 대개 정해진 양식을 따르고
대부분 관공서 등의 문서철로 들어간다.

7　실측도 제작을 위한 현장 측량
도면에는 매우 정확한 실태를 기술해야 하고, 자세한 메모와 사진,
필요에 따라 녹음 자료도 덧붙여야 하므로, 현장 측량을 제대로 하면
큰일을 덜 수 있다. 정확한 실측도를 제작하려고 측량사를 고용할

때도 있다. 그래도 디자인 목적에 비추어 스스로 관찰한 바를 기록해 둘 필요는 있다. 14부 「계획 이전에 측량부터」를 보라.

## 8 질문

질문하기와 좋은 질문 찾기는 디자이너가 감히 획득할 수 있는 최고 존엄성과 타당성의 근본이 된다. 이는 기만을 목적으로 부리는 마술이나 속임수가 아니다. 오히려 질문의 목적은 진실을 되도록 밝히고 얻어 내는 데 있다. 15부 「질문하기」를 보라. 질문은 질의서에 적어 다소 공식적으로 전달하기도 하고 말로 묻기도 하는데, 이때 녹음기를 쓰는 것도 이 단계에서는 괜찮다는 점만 짚어 두겠다. 질문 중에는 의뢰인이 알 만한 사실 정보를 묻는 문항도 있다. (예컨대 점포라면 재고 대책과 판매 전략을 무척 꼼꼼히 물어보아야 한다.) 아무 회의나 편지에서 되는 대로 질문하는 일은 바람직하지 않다. 의뢰인은 꼼꼼히 준비된 질문에 더 잘 답하기 마련이다. 이는 당신이 그를 얼마나 신경쓰는지 보여 주는 척도가 된다.

## 9 자료 조사, 허가, 협의

모든 관계자나 이해 당사자, 특히 구청 검사관, 소방, 보건 당국 등과 협의하고, 기술 정보(카탈로그 등)를 수집하는 등 참고 자료 완비에 필요한 활동이 모두 포함된다. 이 단계에서는 적절한 형식으로 일반인과 협의할 필요가 생기기도 하는데, 이를 위해 대의 기관이나 압력 단체를 통할 수도 있고, 공청회를 열 수도 있고, 주민 여론을 수집할 수도 있고, 더 잘 제어된 '여론 조사' 기법을 활용할 수도 있으며, 과거 경험에서 관련 증거를 찾을 수도 있다. 여기에서 논하는 작업 규모에서 그런 방법을 하나라도 쓸 일이 있을지는 모르겠지만 (쓰지 말라는 뜻은 아니다) 언급은 해 두어야겠다. 자료 조사와 협의는 고된 업무로, 이 단계에 국한되지 않고 꾸준히 이어진다.

## 10  과제 가늠하기

이쯤 되면 과제 수행에 필요한 역할을 분담하고 사무 프로그램을
돌리기에 충분한 정보가 확보되었을 것이다. 이런 계획을 통해
디자인 작업에 (시간, 돈, 문제의 속성을 전제할 때) 어떤 가능성이
잠재하며 얼마나 발굴할 여유가 있는지 직관할 수 있다. 이는 이후
접근법 전반에, 자신의 사적인 전략에 영향을 끼칠 것이다.

## 11  초기 아이디어

디자인은 여기에서 정식으로 시작되지만, 지금쯤이면 이미 의뢰인을
처음 만났을 때나 현장을 처음 보았을 때 형성한 디자인 개념 또는
'감'이 있을 것이다. (경험에 좌우된다.) 타당성이 입증되기 전까지는
그런 감을 믿지 말아야 한다. 이제는 아이디어를 거칠게 도식화해
보고 가설을 검증, 시험, 협의할 단계다. 그런 아이디어는 시각적
형태(대개는 다이어그램 형식을 취하겠지만)를 띨 수도 있고, 자기
자신과 토론하는 방법으로 '보고서'를 활용하는 경우, 개념도를
덧붙인 문장이 될 수도 있다. 이 단계에서는 생각이 발전하는 방식을
일반화하기가 어렵다.

## 12  보고서*

늘 필요하지는 않지만, 보고서는 쌍방향 협의에서 가장 중요한
도구이다. 16부 「보고서 쓰기」를 보라. 보고서는 당신의 제안을
뒷받침하는 원리이자 당신이 권하는 조치의 근거가 된다. 보고서에는
다이어그램과 평면 배치도, 카탈로그나 기타 참고 자료를 첨부할
수도 있다. 보고서가 과제의 최종 형태를 단정적으로 제시하면 안
된다. 대개는 몇몇 안을 함께 논의해야 하는데, 거기에는 세 가지
이유가 있다. 당신의 제안이 왜 (마땅히 그래야 하듯) 최선인지
밝히고, 모든 가능성을 충분히 검토했다는 점을 분명히 알리며,

* 여기에서 말하는 보고서는 작업 중간이나 종료 시점이 아니라 작업을
시작하는 시점에 써내는 문서, 즉 '착수 보고서'라고 볼 수 있겠다.

당신의 제안에 관해 '합리적 긍정'을 얻어 내는 일인데, 그런 반응은 선택지를 터놓고 고려하며 얻는 편이 최선이기 때문이다. 한편, 정말 옳은 일이라고 확신하지 않는다면, 무게가 똑같은 안을 모두 제시하는 일도 바람직하지는 않다. (의뢰인은 "대체 뭐 하자는 걸까?"라고 생각할 수도 있다.) 그렇지만 보고서는 개요가 아니다. 보고서의 목적은 첫째로 논의를 집중시키는 데 있고, 다음으로는 의뢰인이나 기타 관계자가 미처 생각하지 못한 사항을 부각하는 데 있다. 마지막으로 가장 간명히 정리하면, 보고서의 목적은 개요를 되도록 흠 없고 명확히 규정하는 일이다. 그러므로 보고서는 협의용 문서라는 점을 늘 기억해야 한다.

13  잠시 멈춤: 당신이 보내거나 직접 발표한 보고서를 수신인이 검토하는 시간.

14  회의, 통화, 기타 등등: 당신의 보고서와 그에 대한 의뢰인의 반응을 논의하는 과정.

15  개요*
'개요'는 어떤 디자인을 프레젠테이션 단계까지 개발하는 과업에 관해 자신이 동의한 조건을 밝히는 글이다. 작거나 간단한 과제에서는 훨씬 먼저, 의뢰인과 편지를 주고받는 과정 등을 통해 정해지기도 한다. 여기에서는 보고서가 충분히 검토되고 필요한 수정이 모두 가해진 다음, 최종 합의에 다다른 후 나타나는 개요를 말한다. 개요는 오해할 여지를 일절 남기지 않게 정리하는 편이 당연히 좋지만, 생각보다 힘겨운 일은 아니다. (길이나 범위나

---

* 디자인 개요(brief)는 이 글에 설명된 대로 계약 체결 후 본 작업을 시작하기 전에 디자이너가 작성할 수도 있고, 계약 이전에 의뢰인이 작성할 수도 있다. 한국에서, 후자는 '설계 지침'이나 '과업 지시서' 등으로 불리곤 한다. 물론, 의뢰인이 먼저 작성한 개요를 디자이너가 재정의하는 일도 있다.

세부 면에서 보고서와는 비교가 안 된다.) 목적은 의뢰인의 우려를 무시하지 않는다고 재확인해 주는 한편, 이제부터는 그에게 간섭받지 않고 실제 작업을 진행하겠음을 상기시키는 데 있다. 의뢰인에게는 (프레젠테이션 드로잉을 용납할 수 없다면 모를까) 이때가 당신의 접근법을 거부할 마지막 기회다.

## 16 개발

바로 이제부터 관습적인 의미에서 '디자인'이 시작된다. 실측 모형은 이미 만들어 두었을 것이다. 아니라면 지금이라도 만들어야 한다. 과제 속성에 따라, 당신은 제도판이나 스케치북 또는 공작소(그런 곳이 있다면)에서 아이디어를 검토, 개발하고, 문제 분석을 했다면 이에 비추어, 또는 그간 의뢰인과 기타 출처에서 수집한 참고 자료에 비추어 (보고서를 분석 도구로 활용했다면 그에 비추어) 아이디어를 시험할 것이다. 업계 대변인, 거래하는 견적사, 관련 관공서 등과 시안을 협의하고, 비용을 얼추 파악할 것이다. 이 모두가 의뢰인에게 당신의 아이디어, 아니 당신의 의도를 제시하는 '프레젠테이션'으로 이어진다.

## 17 프레젠테이션

보통은 모형, 견본, 다이어그램, 메모, 스케치 또는 '투시도', 적절한 형식의 그래픽 레이아웃 등이 동원되며, 의뢰인이나 대개는 의뢰처 임원들에게 당신이 '발표'하고 주장하게 된다. 어쩌면 보조원이 필요할지도 모르고, 만약 그래픽과 시공이 결합된 과제라면, 두 디자이너 모두 참석해야 할지도 모른다. 앞에서 개괄한 작업을 제대로 했다면 디자인 프레젠테이션은 매끄럽게 진행될 것이다. 프레젠테이션은 (어차피 그렇게 보이겠지만) 확정된 안으로 보여져야 하고, 다른 시안이 있다 해도 당신이 내세우는 안을 뒷받침하는 보조 자료로만 활용해야 한다.

## 18 수정

디자인 프레젠테이션에 의뢰인이 어떻게 반응하느냐에 따라 일부 수정이 필요할 수도 있다. 대개 그런 수정은 추가 프레젠테이션 없이 사무실에 앉아 비공식적으로 (편지를 통해) 협의할 수 있다.

## 19 제작도

이제부터가 큰일이다. 제작도 또는 시공도는 작업 실행 사항을 자세하고 정확하게 알려 주는 지시다. 여기에서 논하기에는 너무 복잡하지만, 대개 인허가에 필요한 도면을 먼저 만들고, 나머지 숱한 도면은 도급업자나 하도급자나 제조업자에 맞추어 신중히 계획해야 한다는 점만 밝혀 두겠다. 견적(과제 수행에 필요한 인건비와 자재 비용 등을 모두 산정한 문서)을 내려면 견적사에게 도면을 보내야 할지도 모르고, 입찰을 받으려면 명세서와 일정도 덧붙여야 할지 모른다. 이처럼 간략한 요약에서 그렇게 세세한 부분까지 신경쓸 필요는 없다. 도급업자와 일하다 보면 도면을 여러 차례 수정하기도 하는데, 모르는 업자와 일하는 경우 (예컨대 업자가 입찰로 정해지는 경우) 그런 수정은 계약이 체결된 다음에 이루어질 것이다.

## 20 입찰

디자이너는 (이 경우 건축가와 달리) 대개 익히 아는 도급업자와 자연스럽게 일하곤 한다. 이런 경우에는 이 절차에서 신경 써야 하는 부분이 크게 줄지만, 과업을 어떻게 진행하건 간에, 도급업자에게 의문을 남기지 않으려면 충분한 메모나 설명(명세서)을 덧붙여 무척 많은 도면을 준비해 주는 수밖에 없다. (명세서는 필요한 재료의 품질과 인력 수준 등을 글로 적어 도면으로 그린 정보를 보완하는 문서다.) 학생이 이 절차에 신경 쓸 일은 거의 없으므로 이렇게 간략히 짚고만 넘어가겠다.

## 21 도급업자 작업 시작.

22  현장 감리

디자인 절차에서 중요한 부분이다. 의도가 아무리 좋고 도면이
아무리 훌륭해도, 현장에서는 언제든 일이 틀어질 수 있고, 막바지
수정과 변경이 불가피할 때도 있다. 게다가 디자이너는 납기일이나
완공일이 제대로 지켜지게 단속할 필요도 있다. 현장 지시는
현장에서 작업을 총괄하는 십장에게만 전달하는 편이 낫다. 목공소나
인쇄소, 조판소 등도 물론이지만 공급자나 도급업자는 어디든 방문할
필요가 생길 것이다.

23  결제

대개 디자이너는 도급업자가 의뢰인에게 보내는 청구서도 확인해
주어야 한다. 점포 실내 디자인이나 유사 작업에서는 계약에 따라
일정 금액이 6개월 '하자 보수 기간' 후에 지급되기도 한다. 디자인
요율은 (순전히 권고 사항이기는 하지만) 관련 단체 규정에 따라
정해지기도 한다.

24  완성 단계 감리, 그에 따른 하자 보수.

25  잔금 결제와 정산. 사진 촬영. 기록 정리. 과제 완료.

※  의뢰인과 마지막 악수를 산뜻하게 나누었다고 해서 작업이 실제
'종착역'에 도달했다고 성급하게 믿으면 안 된다. 초보자는 머지않아
이 말뜻을 알게 될 것이다.

이상과 같은 설명은 지나치게 깔끔하고 논리적이며, 위험하리만치
단순화한 부분도 있다. 현실에서는 새로운 요인이 끊임없이 나타나
개요를 흔들며 혼란스럽게 하거나 풍성하게 하기도 하고, 온갖 긴급
상황이 다 일어나 논리적인 순서를 교란하기도 한다. 아무튼 디자인
과정은 창의적인 생각과 판단 기준이 꾸준히 벌이는 상호 작용이다.

그렇지만 어느 정도 규모가 있는 과제에서 창의적 가능성을 발굴하고 실현하려면, 서술한 바와 비슷한 순서를 밟는 수밖에 없다. 새로운 상황에는 저마다 독특한 요구가 있기 마련이므로, 무엇보다 '의사소통'이 중요함을 알게 될 것이다.

# 11 디자이너의 의사소통

여기에서 우리는 주어진 목적에 맞는 정보를 주고받고 얻는 방법과 수단을 논할 텐데, 이 경우 주어진 목적이란 디자이너와 그의 동료, 그가 일해 주는 의뢰인, 도급업자나 제조업자, 사용자나 일반인, 기타 모든 관계자에게 영향을 끼치는 디자인 과정 전체를 수행하는 일이다. 간단하지 않은 정의지만, 여기에서 의사소통은 비교적 잘 파악된 상황에서 수단으로 쓰이는—그 자체가 목적이 아닌— 합목적적 의사소통이라는 점을 분명히 이해해야 한다. 그래픽 디자이너에게는 주어진 메시지를 효과적으로 전달하는 방법을 찾는 일 자체가 '목적'이므로, 이런 정의가 혼란스러울지도 모른다. 즉, 그들은 디자인 과정에서 교차하며 서로 보강하는 두 가지 소통을 동시에 진행하는 셈이다. 어떤 학생은 디자인 학교에서 드로잉이나 보고서 따위가 수단이 아니라 목적이 되는 일반적 경향에도 혼란을 느낄 만하다. 학생에게는, 디자인 사무실이건 압박이 심한 공작소건, 현장에 나가 보면 디자인 결정에 쓸 만한 시간을 자신이 얼마나 낙관했었는지 깨달으리라는 점을 상기시켜 주어야겠다.

'디자인 프로세스'를 이루는 절차를 대충만 훑어보아도 효과적인 의사소통이 본질이라는 점을 알 수 있다. 매우 다양한 형식과 절차가 의뢰인에게 질문하고, 자료를 조사하고, 정보를 분류하고 저장하며, 사안을 논의하고, 의도를 밝히거나 승인받고, 디자인을 착수하고 개발하며, 정교한 지시를 통해 행동을 취하는 일에 동원된다.

숙련 디자이너는 경험에 의존할지도 모른다. 그러나 그런 디자이너라도 도면을 준비할 때나 편지를 쓸 때, 모형의 크기나 목적을 정할 때는 질문할 필요를 느낄 것이다. 다음 메모는 그런

질문에 맥락을 잡아 주고 질문의 속성을 얼마간 제안한다. 물론, 증거를 체험하거나 적어도 얼마간 꼼꼼히 검증하기 전까지는, 어떤 절차라도 조심스럽게 대하는 편이 현명하다. 중요한 것은 공식이 아니다. 이 단계에서 필요한 것은 몇몇 기본적인 유의 사항뿐이다.

　작업 순서를 근거로 살펴보면, 디자이너는 자기 자신과도 '소통'한다는―예컨대 생각하는 도구로 보고서를 활용하거나 드로잉을 통해서 자기 생각을 외면화한다는―점을 알 수 있고, 동료와 무척 개인적인 방식으로 소통하는 경우에도, 알기 쉬운 관례를 이용해 일정한 외부 반응이나 피드백을 유도한다는 점을 알게 된다. 작업이 자신에서 멀어질수록 소통 수단도 정밀해져야 하고, 마침내 업자에게 지시를 전달할 때는 모호한 구석이 전혀 없어야 한다. 실측도 작성은 초기 작업에 속하지만, 역시 사실에 근거해야 한다. 더욱이 말과 그림은 엄밀히 구분할 수 없으므로, 실측도를 작성할 때에도 디자이너는 도면 자체와 도면이 추상하고 표상하는 물리적 상황을 여전히 언어적으로 사고한다. 그렇다면, 더듬거리며 짐작하지 않고도 적절한 행동 방안을 찾을 수는 없을까?

　이 질문에 답하려면, 먼저 디자인 과정상 모든 단계에서 의사소통 방법으로 대개 무엇을 얻을 수 있는지 확인하고, 다음으로 어떤 절차를 밟을 것인지, 대안이 있다면 결과에는 어떤 영향을 줄 것인지 판단해야 한다.

　의학에서 진단과 처방을 구분하는 관행을 빌려 디자인 방법론에 적용해 볼 수도 있겠지만, 그처럼 학문적으로 일하는 사람은 디자인 컨설턴트밖에 없다. 평범한 디자이너는 곧장 약을 조제해 버리므로, 간호사, 약사, 창구 직원 노릇을 모두 겸해 환자의 완치를 꾀하기 마련이다. 그래도 진단과 처방 개념 자체는 유익하다. 넓게 말해 진단에는 고전적인 문제 분석이 포함되는데, 분석 수준은 과제의 복잡성과 실제로 과제가 얼마나 '문제'가 되느냐에 따라 달라진다. (모든 디자인 과제를 문제 해결로 이해해야 한다는 생각은 착각이다.) 앞서 예로 든 맥락에서, 진단에는 세 단계가 있다.

1   찾아내기: 관찰, 측량, 가늠, 질문, 기록하기─사실과 감각적 인상을 구하고, 이를 바탕으로

2   정리하기: 디자이너가 부딪히는 현상을 비교, 분류, 연관, 정돈하고, 뒤섞인 것을 '해독'해 도움이 될 만한 틀이나 범주를 찾고, 그럼으로써

3   해석하기: 노출된 상황을 평가하고, 수단, 노력, 규모, 종류 등에서 잠재성을 검토하기. 해결책 처방을 뒷받침할 원리와 대안을 제시하기.

이런 절차가 '객관적'이라 여긴다면, 수량으로 환원할 수 있는 사실 말고는 아무리 객관적으로 보이는 평가라도 사람의 판단력에 노정된 편견과 선입견에서 벗어날 수 없다는 점을 인식해야 한다. (심지어 수량의 세계에서도 이상한 일이 일어날 수 있다.) 그렇지 않다면 문제 분석은 지루하고 무미건조하기만 할 것이다. 그러니까 더더욱 자제력이 필요하고, 기법이 필요하다. 다시 의학에 비유해 보면, 징후보다는 증세를 포착하기가 더 쉬운 법이다. 계산기처럼 단순한 정신으로 과업을 대하는 디자이너는 무익한 진단뿐 아니라 오진마저 각오해야 한다. 꼼꼼한 관찰 못지않게 상상력과 공감도 필요하다. 다른 어휘를 써 보면, 디자이너는 자신의 역할-기능이라는 특권 (사람들이 그에게 거는 기대라는 보호막) 뒤에 은신할 것이 아니라, 인간으로서 능력을 모두 동원해 새로운 상황을 맞아야 한다.

   기법이란 결국 현실적이고 효과적으로 '타인을 고려하기'에 지나지 않는다. 디자인은─최선의 경우─사회적인 업무 예술이므로 (최악의 경우에는 그냥 업무일 뿐이지만) 기법이 필요하다. 대부분 사람에게, 대부분 상황에서, 최적의 디자인 '해결책'으로 깔끔하게 귀결되는 단선적 순서란 없다. 만약 그런 것이 있다면, 깔끔한 사람은 원칙상 누구나 재능 있는 디자이너가 될 테니까. 그런 수단으로도

도식적인 해답은—더하거나 뺄 것 없이 사실만 간신히 포괄하는
해답은—얻을 수 있는데, 이만 해도 얕볼 일은 아니다. 최소한
의뢰인의 존재와 상황을 인식하는 답이기 때문이다. 디자인의 질은
디자이너가 스스로 마주친 기회에 명민하고 풍성하게 반응할 때
자라나는데, 이는 매우 개인적인 문제이다. 하지만 주어진 작업의
모든 조건과 디자이너가 얼마나 깊이 관계하느냐에 좌우된다는
점에서는 개인적 차원을 넘어서기도 한다. 모든 면에서 기법은
가능성을 펼치고 드러낼 뿐 아니라 그러는 과정에 디자이너의 열의를
끌어들일 수도 있다는 점에서, 도움이 된다. 디자인 교육은 물론
실무에서도, 정신과 태도는 논리적 방법에서 큰 몫을 차지할 만하다.

모든 디자인 가설에는 타당성을 검증할 토대가 필요하고,
거기에서 노력 낭비를 최소화해야만 한다는 생각은 아무튼 옳다.
학생이 의식하지 못하는 바가 단 하나 있다면, 저 모든 일에 걸리는
시간이기 때문이다. 게다가 드로잉이 최종 산물이라는 허구적 지위를
띠는 경향(거듭 지적할 만하다)이 있는 반면, 실무 디자이너에게
드로잉은 주어진 목적을 위한 수단일 뿐이므로, 완성에 필요한
시간도 제한된다.

어떤 의사소통이건 목적은 종착지가 아니라 극히 방대한
교류망의 일부일 뿐이므로, 경우나 맥락을 계산에서 빼면 절대로
안 된다. 피드백을 더한 올가미 다이어그램을 떠올리는 일로는
부족하다. 정보 회로는 디자인 과정을 묘사하는 여느 개념 모형
못지않게 유용하기도 하고 위험하기도 하다. 위험한 점으로는
반응이 억제되고, 절차가 허구적 '객관성'을 띠게 되고, 평가 기준이
경직되며, 디자이너와 작업이 스스럼 없이 맺는 관계에서 현실
감각이 감퇴할 가능성 등이 있다. 이런 위험 요소는 인공 지능
용어로도 꽤 섬세히 표현할 수 있지만, 이 책이 다루는 디자인 기회
범위에서 정보 이론 습득이 장바구니를 채우는 데 유익하다는 증거는
없다. 반면 그런 이론에 의존하면 말라깽이만 건진다는 증거는
얼마간 있다. 학생 스스로 헤아릴 문제다.

다음 제안은 마음의 도구함에서 간단히 연장을 고르는 (그리고 연마하는) 요령이다. 네 단어를 익혀야 한다.

방식 (mode): 일을 처리하는 법, 겉으로 드러나는 생각이나 의도의 부류―설득적, 객관적, 분석적, 묘사적, 해석적, 직설적, 최종적, 잠정적, 관례 면에서 폐쇄적 또는 개방적 유형 등.

매체 (vehicle): 알기 쉬운 관례를 활용하는 의사소통 형식 또는 기구―투시도, 다이어그램, 보고서, 질의서 등.

매개물 (medium): 물리적 수단―마분지, 도화지, 방안지, 전선, 투명 아크릴 판 등.

작용체 (agent): 도구적 수단, 연장 또는 공정―펜, 컴퓨터와 프린터, 복사기, 녹음테이프 등.

다음 글은 사안을 요약하고 발신자와 수신자가 있는 의사소통 기회를 간단히 평가하는 방법을 짤막히 제안한다.

디자인을 위한 디자인
—효과적인 의사소통 구석구석 살펴보기

디자이너의 의사소통

늘 함목적적이고 (디자인 맥락에서 행동을 낳거나 적합하게 하고)

설대로 무작위적이거나 공상적이거나 '예술적'이거나 자족적이거나 자기방어적이지 않으나

창의성은 그렇게 촉발되고, 그렇게 정리되고, 그렇게 경합될지도 모르며

당연히 자신과의 의사소통은 그럴 것이다.

그러므로 대개는 파악할 만한 맥락과 발신자, 수신자를 전제하는데

그들에게 '맥락'은 상호 작용을 (쌍방 출현 이상을) 암시한다.

되도록 경제적으로 에너지를 사용하고 전파해야 한다.

그러므로 사용되는 형식(매체, 관제)에서

반드시 분명하고, 완전하고, 단순하고, 직접적이고, 필수적이고, 적당해야 하되 (확인하자)

다만 목적 달성에 더 효과적이라면 다른 형식도 사용해도 좋고

※ '쓸 만한' 문서는 수신자와 목적에 적합한 이조를 띠며 (문장이나 단어 — 신태뿐 아니라 물리적 특성에도 —
레이아웃, 제료 등에도—해당되며)

쓸 만한 드로잉을 하려면, 목적을 정확히 가늠해야 하고, 알기 쉬운 '관례'를 최대한 효과적으로
활용해야 한다. 모형은 설명적일 수도 있고 분석적일 수도 있지만, 역시 목적에 맞아야 한다.

스스로 문자

왜 이 문서 또는 드로잉 또는 모형을?
누구를 위해, 누구에게, 누구에게서?
어떤 시간과 장소와 경우에?

즉
무슨 목적에서, 무슨 이도로, (정확히) 무슨 목표로?
또는 연관된 듯한 목적들 중 무엇을 위해?

그런 다음
언제 만들고 언제 전달할 것인지 (둘은 분리될 수도 있으므로)
어떻게 만들 것인지 (질문이라기보다는 답)

결국
왜 – 누구 – 무엇 – 어느 – 언제 – 어떻게
맥락, 타당성, 완결성, 순서, 어조, 일관성, 응제, 이 외에 고려할 만한 모든 것을

포용하지
하는 일에 타당한 형태를 부여하되

그로써
형태는 가능한 유형, 매체, 매개물, 작용제, 이도에 바탕을 두고
각자은 유의하게 구분할 수 있다 ─
서로 같지도 않지만 내별해 보이야 좋을 바도 없다 (미디어: 메시지)

※ 이런 글에 가치 판단이 개입하지 않을 수는 없다.
이들은 의사소통의 않은 붙이다. 그로, 수적을 따라 헤쳐 나가는 것처럼 보일 뿐.

# 12 간단한 그래픽—전략

그래픽이란 (리처드 홀리스의 정의를 요약하면) 메시지를 차례로 전달하려고 의도적으로 만든 표시를 뜻한다. 제조업이나 건축 환경에서 의식적 형태 결정을 허용하는 문화에는 어디든 문화의 암묵적 전제를 ('정신적 토양'을) 전부 또는 일부 드러내는 그래픽 요소가 있다. 그래픽 디자인과 다른 디자인 사이에는 원칙상 본질적 차이가 없다. 단지 목적과 사업 속성이 다를 뿐이다. 일부 그래픽 영역, 예컨대 타이포그래피나 지도 제작은 매우 특수한 학문이므로, 목표와 성과를 개괄하고 공감하는 것만으로는 제대로 된 작업을 하기에 턱없이 부족하다. 그렇지만 이는 어느 전문 분야건 마찬가지다. 거의 모든 인접 분야 디자이너는 서로 이해할 수 있어야 하고, 긴밀히 협력할 줄도 알아야 한다. 그러려면 관련 분야를 알아야 하고, 그곳에서 쓰이는 용어도 피상적으로나마 알아 둘 필요가 있지만, 진정한 이해는 함께 나누고 실천하는 문화적 감수성에서 우러난다. 그런 이해가 부족하다는—예컨대 일부 건축가는 그런 이해도 없이 그래픽이나 기타 디자이너와 관계한다는—사실은 디자인 교육의 분열도 얼마간 반영하지만, 또한 너무나 많은 그래픽 디자인 재원이 고압적인 광고라는 특수한 세계로 갈라져 나가는 현상과도 유관하다. 여기에서 말하는 차이는 (바꾸어 말해) 내재적이라기보다 주변 환경에 따라 결정된다고 보아야 한다. 또한 유독 광고만 사람들 사이에서 건강하고 진실된 교류를 방해하고 사회에 관한 확신을 파괴하는 것도 아니다. 최근에는 고층 건물 덕분에 건축가도 그래픽 업계의 뻔뻔스러운 하이에나 못지 않은 '오명'을 얻고 말았다.

물론, 이런 주제로 논쟁을 벌일 수는 있다. 그렇지만 더 단순한 그래픽 기회도 많다. 말하자면 이 책의 참고 자료 부분에서 설명하는 일상적 디자인 작업이 그런 경우에 해당한다. 이 점에서, 건축가를 포함해 모든 디자이너는 일하는 시간의 상당 부분을 그래픽 작업에 바친다. 흔히 간과되지만 사실이다. 드로잉, 다이어그램, 일정표, 명세서, 보고서, 편지 등은 모두 그래픽 관련 결정을 요하는데, 그런 그래픽은 적극적인 역할을 맡기도 하고, 때로는 없어도 그만인 수준에 머물기도 한다. 이런 '디자인의 디자인'은 관련 작업에 긍정적 영향을 끼친다. 사실 두 활동(중심 디자인 작업과 이를 수행하는 수단)은 극히 흥미롭게 상호 침투한다. '소통'처럼 불쾌한 말이 유용한 까닭은 그로써 원하는 효과나 의도를 암시할 수 있고 ('그래픽'이라는 말은 그런 의미를 내포하지 않는다) 그런 표시가 쓰이지 않는 (예컨대) 구두 질의나 모형 제작 등으로 토대를 넓힐 수도 있기 때문이다. 이들 어디에나 용어 혼란은 조금씩 있다. 기호학은 그런 혼란을 해소하는 데 언뜻 도움이 될 듯한 논리 체계와 어휘를 제시한다. 하지만 현실적으로, 그처럼 위압적이리만치 건조하고 과시적인 개념을 놓고 씨름할 정도로 참을성 있는 사람은 별로 없다. 이론을 최소화하고 볼 때, 그래픽 초보자, 특히 그래픽 기초를 공부해야 하는 건축가나 삼차원 디자이너에게 유익한 전략은 무엇일까?

요컨대, 그래픽 전문가를 제외한 디자이너는 그래픽 작업을 되도록 간단하게, 말하자면 적절하고 보기 좋게 종이에 표시하는 방법 정도로만 이해해야 한다. 이 작업을 디자인 과정에서 의사소통 절차라는 전체 맥락에 놓고 보면 실용성을 찾을 수 있다. 맥락에 관한 메모와 평가 기준은 11부에 제시했다. 좋은 그래픽 디자인에는 문자, 이미지, 매개물, 과정 사이의 선택적 관계가 필요하다. 현실적으로는, 아마 모든 전선에서 동시에 진진하는 방법이 최선일 것이다.

1    디자이너가 의뢰를 받는 순간부터 완료된 작업 기록을 철해
버리는 순간까지 모든 그래픽 기회를 다 점검한다.

2    활자 표본, 종이 표본 등 유익한 자료를 죄다 수집하고, 더 자세한
정보가 필요할 때 쉽게 찾을 수 있도록 주소와 출처 목록을 덧붙여
정리해 두며, 중요한 그래픽 용어를 잊어버리지 않도록 유의한다.

3    활용 가능한 인쇄 방법을 간략히 조사하고, 인쇄 원고는 어떻게
준비해야 하는지 알아본다.

4    손을 쓰건 기계를 쓰건, 종이에 무엇인가를 표시할 때마다
왜, 어떻게, 언제, 어디서, 무엇을 같은 질문으로 실험을 해 보아도
좋겠다. 시지각 이론보다는 실험에서 배울 바가 더 많지만, 표를
그리거나 복잡한 메시지를 구성할 때는 간단한 논리나 집합 이론도
도움이 된다.

5    무엇을 다루어야 하는지 고려한다. 글을 위에서 아래로,
왼쪽에서 오른쪽으로 읽는다는 사실을 감안할 때, 지면이나 사각형은
'중립적'인 공간인가? 그렇지 않다면, 순서나 배치는 어떤 결과를
낳는가? 어떻게 하면 가장 효과적으로 문자를 의미 단위로 구성할
수 있는가? 만약 단락이 그런 단위라면, 단락을 형성하는 대여섯
가지 방법과 각각의 효과를 생각해 보자. 문자를 모아 문장을 만들
때 질서를 이루는 기본 재료에는 변별, 강조, 분류가 있고, 이에
따라 분명한 그래픽 순위가 정해진다. 이를 의식할 때, 보고서 크기,
구조, 형태, 우선순위(그리고 그런 인식)를 대하는 태도는 어떻게
바뀌는가? 고려할 점이 많지만, 대부분은 특별한 지식 없이도 생각할
수 있다.

6   휴대용 타자기는 생각을 정리하기에 아주 좋은 도구였다.*
타자기에는 즐겁게 탐구해 볼 만한 제약이 몇몇 있었다. 특히 행
'왼쪽은 맞추고 끝은 열어 두는' 롤러 운동이 그런 예였다. 오늘날
널리 쓰이는 탁상출판은 제약 대신 무한한 자유를 선사하는 듯하다.
그중 일부는 실질적인 자유이지만, 나머지는 주의를 분산하는 요소일
뿐이다. 이는 새로운 탐구 여행을 시사한다. 컴퓨터와 프린터에서
쓸모없는 기능과 유익한 기능을 분별하는 연구다.

7   마지막으로, 다른 사람의 작업을 참고해 보아도 좋겠다. 실물을
보는 편이 바람직하지만, 어렵다면 도판이라도 좋다. 그래픽과
다른 디자인 분야를 연결한 리시츠키나 막스 빌 같은 사람은 당연히
포함해야 한다.

전공을 심화해 아예 '그래픽 디자이너'가 되고 싶다면, 학교가 워낙
많으니 받을 만한 조언이나 수업도 부족하지는 않을 것이다. 그런
학생은 그래픽 디자인 작업이 어떤 현실을 수용하는지, 어떤 역할을
추구하고 제시하는지, 디자이너 자신은 전달 메시지를 거의 선택할
수 없는 상황에서 그래픽 디자인은 얼마나 책임 있는 직업이 될 수
있는지, 마지막으로 그래픽 디자인에서도 어떤 영역에서 자신의
본성을 잘 살리고 조금이나마 진정한 경험을 맛볼 수 있을지, 스스로
물어야 한다.

※   이 부에서 제안한 내용은 11부 (「디자이너의 의사소통」), 13부
(「드로잉과 모형」), 16부 (「보고서 쓰기」) 등에서 보완할 수 있다.
학교에 있는 학생은 기말 평가나 학위 청구 전에 작업을 정리한

* 초판이 나온 1969년에만 해도 타자기는 널리 쓰이는 기계였고, 따라서
저자는 이 문장을 본디 현재형으로 썼다. 그러나 저자 사후 마지막 개정판이 나온
2001년에는 이미 컴퓨터가 기계식 타자기를 대체한 상태여서, 개정판 편집자는
해당 단락의 시제를 과거형으로 바꾸었다. 「영어판 편집자 후기」를 보라.

기록을 제출해야 한다. 이는 사무실 문서철 작업이나 기록의 특수한 사례라 할 만하다. 이해하기 쉬운 그래픽 순서를 고안해 제대로 해볼 만한 일이다. 이런 디자인 문제는 언제 대해도 흥미롭거니와, 간략한 설명 쓰기, 접지를 포함한 지면 규격 조정, 일관성 있는 분류 검색 체계 고안 등을 통해 배우는 바도 많다. 아래 목록은 그런 작업 (영역을 불문하고 규모가 큰 작업)에서 체크 리스트로 쓸 만하다.

1  범례 (이름, 과제 제목, 고유 번호, 날짜 등)
2  차례
3  디자인 개요 (원본과 수정본)
4  필요하다면 수업 상황이나 교과 목표 등
5  과제 관련 실태 등 기타 자료 일람
6  요구 사항 분석
7  과제에 잠재한 가능성 평가
8  기본 제안 (시안)
9  최종 안과 사유
10  재료, 설비, 제조 관련 메모
11  비용 관련 메모
12  보고서 (대개는 5~11번, 때로는 1~11번 사항도 포함할 것)
13  조치와 수정 사항
14  프레젠테이션 드로잉, 메모, 모형 사진
15  제작도, 명세서, 일정표 사본
16  가공 등에 관한 지시서
17  작업 과정, 조립 부품, 기타 모형 등을 기록한 사진
18  최종 결과물 사진
19  시험 결과 또는 사용자 반응 일반
20  서신 등 각종 문서
21  후기 (자기 자신의 비평)
22  작업 경과 기록 (날짜, 시간)

# 13 드로잉과 모형

드로잉이나* 모형을 종류별로 분별하는 일은 무척 중요하다.
그러려면 목적, 경우, 수용자, 즉 속성을 놓치지 말아야 한다.
제도법을 늘 소통 이론과 실천이라는 일반적 맥락에서 공부하면
혼란도 피하고 지루함도 최소화할 수 있겠지만, 그런 일은 좀처럼
벌어지지 않는다.

　　디자인 사무실에서 빠르고 능숙하게 만들어 내는 도면은 오랜
실습의 결과일 뿐이다. 학생은 첫 시도가 보잘 것 없다고 주눅 들지
말아야 한다. 만족감이 아니라 기술적 드로잉 솜씨만 두고 하는
말이다. 이런 전문 기술에는 지름길이 없는 듯하지만, 상식을 갖추고
드로잉의 목적을 분명히 이해하면 출발은 더 빨리 할 수 있다. 자유
소묘 능력은 개인의 재능에 속하는데, 디자이너에게 가치 있는
소질이기는 해도 흔히 생각하듯 모든 작업에 필수적인 능력은
아니다. 디자인은 잘하지만 그림은 전혀 못 그리는 디자이너도
있다. 거꾸로, 그림 솜씨가 근사한 디자이너는 자기 직업을
일러스트레이터나 화가로 착각하기 쉽다. 기술적 '재능' 면에서
디자인 드로잉 대부분은—간단한 스케치는—생각을 종이에 옮긴
수준에 지나지 않는다. 디자이너는 스케치, 다이어그램, 단면도, 실물
크기 세부도를 통해 생각하고 말한다. 다이어그램 기법을 능숙하게
스스로 활용하는 능력은 확실히 필요하다. 그런 작업은 고전적인

---

＊　영어 'drawing'은 엄격한 기술 도면 제도와 자유롭고 예술적인 소묘 등
다양한 그리기를 두루 뜻한다. 여기에서는 문맥에 따라 '제도', '소묘', '드로잉'
등을 혼용했다. 오늘날 도면 제작은 상당 부분 컴퓨터를 통해 이루어지므로, 본문
내용 가운데 일부는—특히 수작업에 관한 내용은—적당히 고쳐 읽어야 한다.

의미에서 분석적 드로잉보다 오히려 분석적 표시로 보는 편이 낫다. 관찰 드로잉은 관찰력을 모으는 데 도움이 되고, 손과 눈을 연관해 쓰면 무척 유익하다는 점도 잘 알려졌지만, 그런 이점을 디자인 절차에 그대로 옮기기는 어렵다. 다른 유사 활동을 옮겨 적용하기가 어려운 것과 마찬가지다.

재료나 도구는 아무것도 당연시하지 말아야 한다. 질적 차이는 탐구, 비교, 대조해 보아야 한다. 적어도 드로잉을 하는 (또는 모형을 만드는) 재미에서 큰 부분이 바로 도구 또는 연장과 재료의 관계에서 미묘하게 올바른 느낌에 있기 때문이다. 무딘 연장을 쓰거나, 그라포스 펜과 뻑뻑한 연필을 혼동하거나, 종이를 중립적인 비물질로 취급하는 사람이라면 좋은 기법이 디자인 사유에 돌려주는 피드백의 이점도 활용하지 못할 가능성이 크다. 이는 손가락 끝으로 섬세하게 느끼는 감각이지만, 이를 의식하면 디자인 반응의 톤을 조절하는 데도 매우 고무적으로 도움이 된다.

드로잉과 모형 제작은 디자이너 업무에서 큰 부분을, 디자인 학교에서는 더욱 큰 비중을 차지한다. 모든 학교에는 관련 정규 교과목이 있지만, 다음처럼 간단히 구분해 보면 이 기술을 의사소통 맥락에 놓는 데 도움이 될 것이다.

다이어그램은 추상적, 부분적, 정력적이고, 생각과 값을 직접 수립 또는 전달하려 하며, 따라서 분석이나 해석을 목적으로 한다. 일반적으로 (그래프나 수학 도표를 제외하면) 개방적 관례를 따르며 부정확할 수도 있지만, 거꾸로 정확한 수량을 다룰 수도 있으며, 대개는 진단 기능이 있다.

일러스트레이션은 (간단한 스케치와 '투시도'를 포함해) 묘사적이고, 추론의 단서가 되는 외관을 제시하며, 대체로 분위기에 집중하고, 설득을 목적으로 하고, 폐쇄적 관례를 따른다. 대개 규정 기능을 한다. 결론을 도출하는 수단보다는 결론을 표현하는 수단으로 적합하다.

실측도는 검증 가능한 측량 결과를 수량으로 환원한 기록이지만, 때로는 해석이 붙기도 한다. 폐쇄적 관례를 따른다. 진단 기능.

제작도는 철저히 합목적적이며 지시용으로 쓰인다. 엄밀하지만 추진력 있는 관례를 사용한다. (즉, 필요한 행동으로 이어진다.) 목적, 경우, 수용자에 따라 여러 유형이 있다. 규정 기능.

언어는 드로잉과 모형을 보완해 주곤 한다. 학생은 언어의 중요성을 잊지 말아야 한다. 많은 드로잉과 대부분의 모형은 지나치게 추상적이어서 의도를 충분히 표현하기가 어렵다. 언어는 이런 맥락에서 질문, 해설, 주장, 기술, 기록하는 등 여러 면으로 드로잉과 모형을 보완해 준다. 글로 쓰거나 말로 하거나 때에 따라서는 테이프에 녹음한다.

기호, 숫자, 부호 등—밝히고 통제하고 보완한다.

이렇게 구분해 보면 선택지별로 디자인 가치를—각 형식과 뜻의 관계를—알 수 있으므로 유익하다. 이를 납득하면, 딱딱한 관례에서 벗어나 다른 의사소통 절차와 드로잉을 합목적적으로 결부해 볼 수도 있다. 때로는 '제도법'을 아무 목적도 없는 자족적 분야처럼 몰지성적으로 가르치기도 하는데, 디자이너에게 그런 교육은 최악의 핸디캡이 된다. 이 점을 거듭 강조하는 이유는, 자산처럼 보이는 능력이 소통에서는 약점이 되기도 한다는 점을 명심하고 처음부터 다시 배워야 하는 디자이너가 있기 때문이다.
　　중요한 점은 드로잉이 개방적 관례에 따라 '자유로워'도 되는 경우와, 예컨대 국립 표준화 단체가 제정한 건축 제도법 규정처럼 공유되고 합의된 관례를 따라야 하는 경우를 구별하는 일이다. 무난한 요령이 있다. 부족한 정보보다는 넘치는 정보를 제공하는 편이 낫다. 드로잉은 메시지와 기록일 뿐이므로, 의도를 오해할

여지가 없게 충분히 전달해야 한다. 드로잉은 쓰이라고 있는
물건이므로, 순결한 모양새를 걱정하는 일은 어리석은 짓이다.
디자인 학교에서, 드로잉은 '전시품'이 된다. 오른쪽 메모 칸을
활용하면 좋다.

어떻게 그릴지, 어떤 드로잉을 할지 고민이라면, 11부 끝에 있는
체크 리스트를 참고하고, 누가 드로잉을 쓸지, 어떤 목적에서, 어떤
맥락에서 쓸지 자문하는 일을 절대 잊지 말아야 한다.

여기에서 구분해 본 드로잉과 모형은 매우 기본적인 편이다.
경험이 쌓이면, 예컨대 다양한 부품도나 조립도를 훨씬 정교하고
실험적으로 개발해 볼 수 있다. 쓰이는 맥락이나 특정 디자인의
속성에 따라 그런 분화가 일어나기도 한다. 공작 기계공에게 보내는
절단품 목록처럼 부품마다 번호를 매겨서, 익히 아는 시공업자에게
그려 주는 세부도가 그런 예에 해당한다.

모형은 언제 해도 신나는 작업 도구이자 프레젠테이션 용도로도
쓸 만한 물건이다. 기술적 가능성을, 또 한편으로는 관련 목적을
철두철미하게 연구하면 유익하다. (역시 11부를 보라.) 실제
크기로 이음쇠 모형을 만들어 보면 도움이 되곤 하고, 때로는 실제
크기이지만 형태를 무척 단순화한 환경 모형도 만들어 볼 만하며,
가구에서는 당연히 시제품 검사가 끝날 때까지 모든 단계에서 모형이
필요하다. 축소 모형에는 전개도를 접어 즉석에서 만드는 것도
있지만 반대로 인형의 집 일러스트레이션 (앞서 밝힌 분류법을 보라)
같은 종류도 있으며, 두 극단 사이에는 실험적인 작업을 해 볼 만한
여지도 넉넉히 있다.

과제를 두고 숙고하는 디자이너는 서로 다른 드로잉이나 모형을
오가며 시험과 탐구를 거듭한다. 일반적으로 의사소통할 때와
마찬가지로, 주관적 자유와 객관적 절제는 그렇게 균형을 맞춘다.
과제가 진척될수록 "선택한 수단은 정밀해진다."

# 14   계획 이전에 측량부터

르코르뷔지에가 "건축은 조직"이라고 말했을 때와 마찬가지로,
측량이라는 개념은 함축적 수사에 가깝다. 마치 명확하고 충분한
도면―무슨 도면? 기초 평면도?―같은 단순 요건보다 거창한
무엇을 내포하거나 적어도 내비치는 듯하는 말이다. 거기서
중점적으로 암시되는 바는 평면 계획(의도 또는 예측이라는 뜻과
수평투상이라는 뜻에서 모두*)이 중요하다는 점, 그리고 이 계획은
수치(양으로 환원됨)와 사실(의견이나 판단과 구별됨)에 근거하고
검증 가능해야 한다는 점이다. 또 다른 현수막 구호로, "평면 계획이
바로 생성 장치"라는 말도 있다. 그렇게 '측량' 개념은, 신비주의적
색채까지는 아니더라도, 확실히 특별한 책임의 무게를 지게 된다.
만약 좌우명이 현실주의라면, 자기 자신이나 다른 사람을 속일
생각은 아예 하지 말아야 한다. 사실을 제대로 파악하고 모든 사실을
파악해야 한다. 모든 발걸음을 시험해야 한다. 그런 주장의 매력이
바로 본질적 오류 가능성의 척도가 될 정도다. 주지하다시피 가장
단순한 실행 수준, 즉 언뜻 중립적인 절차를 통해 선험적 지위마저
획득하는 측량과 기록 단계에서조차, 우리 인간은 걷잡을 수
없으리만치 불확실한 기억력과 편파적인 시각을 동원해 믿을 수
없는 창의력을 발휘할 줄 안다. 더 깊은 오류 가능성에 관해 말하자면,
이제 우리는 '5개년 계획' 따위를 불신할 뿐 아니라, 때로는 자발성을

---

\* 본문이 암시하는 것처럼, 원문에 쓰인 단어 'plan'에는 "의도 또는 예측" 즉
계획이라는 뜻과 "수평투상" 즉 평면도라는 뜻이 모두 있다. 대개는 맥락에 따라
'계획', '평면도', '도면' 등으로 옮겼는데, 이 문장처럼 뜻을 하나로 정하기 어려울
때는 간단히 '평면 계획'이라고 옮겼다.

희생하면서까지 질서에 집착하는 계획자 일체를 꺼리는 형편이다. 하지만 수량 문제가 걸린 경우, 가장 먼저 알아낼 수 있는 바는 먼저 알아내고 되도록 정확히 알아내는 일, 즉 측량은 여전히 합당한 착수 작업에 해당한다.

다음 메모는 측량이 필요한 공간이나 건물처럼 단순한 수준에서 그런 작업을 보조하려는 의도로 썼다. 그로써 무엇을 얻을 수 있는가 하는 우주적 우려는 아예 접어 두었다. 독자는 함축의 무게를 스스로 달아 보아야 한다. 디자이너라면 측량사가 전문 기술자라는 점과 가끔씩은 그의 서비스에 기대야 한다는 점을 알 텐데, 미리 밝히건대 이 개괄적 메모는 그런 전문적 수준에 미치지도 못하며 특별 교육이 필요한 장비는 언급하지도 않는다. 그렇지만 아무리 간단한 작업(예컨대 용도 변경이나 실내 장식을 위해 방이나 아파트나 작은 점포를 측량하는 일)이라도 관측과 기록이 부정확하거나 불충분하면 놀라울 정도로 잘못될 수 있다.

그런 과제의 맥락은 두 가지 측면에서 디자이너를 만난다. 첫째, 그처럼 작은 규모를 둘러싸는 맥락은 말 그대로 들여다보고, 분석하고, 어떤 면에서는 질문하고 기록해야 한다. 둘째, 관련 공간의 성격은 (일정한 특징, 관계, 범주를 지닌 곳으로) 저절로 드러날 뿐 아니라, 이 단계에서 과제 자체가 익숙한 경우, 또는 '유례가 없다'지만 디자이너에게는 이미 익숙한 과제인 경우, 필연적으로 짝 맞추기가 시작되는 법이다. 그렇게 짝을 맞추다 보면, 측량하는 공간의 서로 다른 측면이 과제에서 파악된 용도나 기능의 범주 또는 그런 과제에서 전형적인 범주에 '들어맞게' 되는 경향이 있다. 다시 말해, 막 드러나는 구체적 형태 속성 주변에 생각이 순식간에 형성된다는 뜻이다. 건물의 구조 논리가 드러나고, 그에 따라 전에는 구분되지 않던 개별 '표면'(예컨대 벽돌로 지은 내력벽과 석회로 만들어 샛기둥에 세운 비내력벽)이 서서히 고유한 성격을 띠기 시작할 때, 그런 일이 일어난다. 핵심 구조와 덩어리가 제거하거나 변경해도 좋은 부수적 상황과 점차 구분되어 드러난다.

이런 사안을 일일이 설명하기는 쉽지 않지만, 중요한 점은 측량 절차가 (질문하기, 보고서 쓰기 등과 마찬가지로) <u>이미</u> 디자인이며 그런 정신으로 접근해야 한다는 점이다. 측량을 기술적인 절차로만 취급해서는 절대로 안 된다. 상상력도 발휘해 공간에 내재한 가능성을 찾아내고, 이를 상상 속 용도와 대조해 보아야 한다. 이런 과정은 ('형식주의적'이기는커녕) 타당하고 자연스럽다. 과제에서 '요구됨'(형태 심리학 용어)이 차례대로 구조를 취하기 시작하면 이를 시험대 삼아 디자이너 자신이 형성한 모든 가설을 충분히 검증하는 것도 일상적 디자인 역량에 속하기 때문이다. 한쪽(건물)에 내재하는 논리적 관계는 다른 쪽(과제, '문제' 또는 '드러난 기회')에 내재하는 논리적 관계를 지탱해 주어야 한다. 이런 이유로 측량 작업에서는 (진단 절차 일반과 마찬가지로) 정신 자세가 매우 중요하다. 경각심은 의지에 따라 발휘하고 유지할 수 있는 정신 상태다. 새로운 상황을 접할 때 방심은 금물이지만, 또한 얼마간 너그러운 기질과 쾌히 참여하는 (업무용 말투를 가리지 않는) 태도도 필요하다. 질문할 때와 마찬가지로 디자이너는 귀를 기울일 줄 알아야 하고, 그러므로 측량 도중에 받은 인상을 흡수하는 법도 배워야 한다. 건물에 공감할 줄 알아야만 한다. 경험과 기법, 늘 타자를 존중하는 생산적 태도만 있다면, 건물이나 공간 상황은 스스로 말할 수 있을 것이다. 그렇지만, 듣는 법을 배우지 못한 디자이너에게는 소용없는 말이다. 여기에서 언급한 내용 대부분은 (그리고 다음 메모 전부는) 건물 측량에 관한 내용이지만, 일반적으로 말해 어떤 '측량' 상황이라도 엄격한 탐문과 공감이 제대로 균형 잡혔을 때 가장 좋은 반응을 보이기 마련이며, 이런 일에서 신중한 계측과 도면 작성은 부분적 경험일 뿐이다. 당연한 말이지만, 측량에서 사적인 반응을 배제하고 싶다면 전문 측량사(또는 동료)에게 의뢰하는 편이 낫다.

다음 메모는, 간단한 건물 측량을 예로 삼아, 전반적인 고려 사항을 일부 점검한 다음 실질적으로 유익한 체크 리스트로 이어진다.

1   지역 지도를 포함해 기초 정보를 수집하는 숙제 먼저 한다.

2   체크 리스트에 적힌 도구가 전부 있는지 확인한다. 빠진 물건이 있다면 출발하기 전에 챙긴다.

3   모든 것을 기록하겠노라 각오한다. 모든 것을 기록하겠노라고. 초보자가 가장 흔히 저지르는 실수가 바로 기억력을 믿는 일이다. 기록하지 않은 것은 존재하지도 않는다고 보는 편이 현실적이다.

4   반투명지(글라신페이퍼나 트레이싱페이퍼면 그만이다)를 이용해 종류가 다른 정보를 구분하고, 두 가지 모눈종이(방안지와 아이소메트릭 또는 엑소노메트릭 모눈지)를 준비해 손으로 그릴 때 쓴다. 체크 리스트를 참고할 것. 기록 용지를 더러운 바닥에 놓고 싶지 않다면 클립 달린 받침판도 잊지 말아야 한다. 모든 측량은 카메라와 스케치로 보완한다.

5   낡은 건물에는 문제를 찾아 배회하듯 경각심을 갖고 들어간다. 악취, 침강, 균열, 부식, 나무좀, 습기, 늘어진 회반죽, 뻑뻑한 문, 얼룩, 손상된 비품의 흔적이 보이면 죄다 기록한다.

6   주관적 인상은 곧바로 기록한다. (실제로 종이에 기록한다.)

7   속도가 더디더라도, 분명하게 세고 적고 그린다. 그러지 않으면 나중에 반드시 후회한다. (그리고 더 많은 시간을 낭비하게 된다.)

8   수량을 재고 적는 일에도 마찬가지로 철저해야 한다. 이 작업을 성급히 해치운 탓에 뒤늦게 빠진 정보를 찾아 (아마도 한 번 이상) 되돌아와야 한다면, 결국 시간이 훨씬 더 낭비된다.

9   피상적 속성과 표면 조건을 늘 기록하되,

10   늘 표면 아래로 뚫고 들어가 구조와 재질을 파악한다. 나름대로
추정할 필요가 있는 경우, 이를 밝힌다.

11   내력벽, (없애도 되는) 칸막이벽, (인접 부지에 흔히 있는) 공유
벽을 늘 구별해 기록하고 실제 구조물 크기의 간극을 잰다. (내장재는
별도로 기록해도 좋다.)

12   이음매 간격은 꼼꼼히 기록해 두어야 한다. 나중에 내력 구조를
정할 때 이용할 수도 있다. 또한 서까래나 샛기둥처럼 숨어 있지만
설비와 비품에 영향을 끼칠 만한 구조물 정보도 기록한다.

13   하나의 점이나 선 또는 면을 기준으로 정해 측량하지 않으면
오차가 누적될 것이다. 분필로 기준선을 긋고, 이 선을 바탕으로 일정
간격으로 삼각 측량을 한다. 늘 대각선을 활용하고, 넉넉히 활용한다.

14   필요하다면 핀 주형틀을 이용해 주물과 장식틀 등을 실제 크기로
그린다.

15   존중하면 좋을 법한 높이를 (당연히 존중해야 하는 높이와
별도로) 기록한다.

16   대상 공간에서 인접 환경으로 연결되는 정보를 모두 평가하고
꼼꼼히 기록한다. 여기에는 당연히 '이웃'이 포함되지만, 배수 시설과
구조, 정면 또는 입면 관계, 빛, 전망, 방향 같은 물리적 상황과 쓰레기
배출, 배관 공사, 배전, 배달 같은 서비스 분석도 포함된다. (체크
리스트 참고.)

17  조례나 지역 관공서에서 문제 삼을 만한 바를 모두 기록한다. (경험이 필요하다.)

18  모든 전기 콘센트와 배관 실태를 기록하되, 소모품임이 분명한 표피적 설비를 꼼꼼히 보고 그리느라 시간을 낭비하지 않는다.

현장 측량 체크 리스트:
특수 장비 제외

가져갈 것들
가방 (용도에 맞게 만든다)
클립 달린 휴대용 서류 받침판. 재료는 판지나 합판, 크기는 알맞게
　　(최소 25×40cm)
종이, 트레이싱페이퍼
모눈종이
연필, 펜, 색연필 등 필기도구
지우개
주머니칼 또는 연필깎이
분필과 라인 테이프
압정과 문진
접착용 테이프
다림줄
휴대용 줄자, 3미터
10미터 이하 줄자
수직 측정용 접이식 목제 곱자, 2미터
휴대용 컴퍼스
수준기
수위계 (필요한 경우)

앵글 블록과 각도기

핀 주형틀

짧은 금속 자 (받침판에 놓고 쓰는 용도)

손전등 (건전지 확인)

탐침 또는 송곳

카메라, 여분 필름,* 플래시

망치 (가벼운 것)

녹음기 (필요한 경우)

지도, 도면, 관련 서류, 열쇠, 필요한 전화번호 목록

표본을 담을 만한 소형 밀폐 용기

※   이상은 용도에 맞춰 만든 작은 가방에 모두 들어간다. 이런 기본 장비를 다 갖추지 않아도 측량은 할 수 있지만 (흔히 그러고들 하지만) 이들을 포함한 데는 다 이유가 있다.

확인할 것들

지도와 관찰에 근거한 지역 상황

도로 상황, 너비, 포장 상태, 가로수, 배수 설비

교통 흐름, 교통 방향, 교통량

주차 (업무 시간 이후도 확인)

버스 운행 상황과 정류장 (필요하면 지하철 노선)

철도 운행 상황과 역 위치

소음

쓰레기통

건물 방향

주요 높이와 가로등

수도 잠금장치와 기타 제어 장치

* 이제는 대부분 디지털 카메라가 쓰이므로, 여분 필름 대신 메모리 스틱이나 배터리, 충전 장치 등을 준비해야겠다.

쓰레기 방출 규정

물품 배달 관련 관행

전화

유, 무선 TV 등 방송 수신

수도, 가스, 전기

배수 설비

정원과 초목 식수

주변 시설: 병원, 도서관, 세탁소, 술집, 상점

우유 배달

차고

유모차 또는 휠체어 접근성

인접 건물

다른 잠재적 이해 당사자

지붕 상태와 구조 (사다리로 올라가 보지 않은 상태에서 가늠한다)

외벽 상태

벽돌 이음매, 벽면 박공, 지붕 박공널, 들보 아랫면, 모서리 장식, 기초,
　　디딤대, 출입로

출입문과 창문

잠금장치

우편과 물품 배달 관련 설비

초인종, 문손잡이, 현관, 깔개

보안 장치

건물 진입로와 실내 첫인상

현관 또는 로비

계단

엘리베이터

소음

채광

냄새

온도

습도

유지 보수 상태

표면, 칠 상태, 벽지, 회벽 마감 등

구조

자재

동선

문

굽도리

바닥과 마룻널

이음매, 모서리

화로

벽난로

통풍구

창문

천장

서까래

쇠시리

붙박이 찬장

조명

방향 (남향, 북향, 서향, 동향)

전망

전기, 가스, 수도 스위치, 수도관, 콘센트 등등

전화와 TV

미터기

난방 설비

단열재

세탁과 목욕 시설

주방과 급식 시설

청소 시설

화장실

다락

지붕 구조와 상태

수조와 기타 시설

도랑과 수직 홈통

※　측량 시 관련 시설의 노후 여부와 상태를 모두 평가한다. (그리고 기록한다.)

# 15 질문하기

여기에서는 디자인 실무의 구체적인 사항에 관한 질문만 다룬다.
더 일반적이고 탐구적인 질문도 직업적으로 유효하지만—이를
간과하면 창작 무기력증에 빠지고 만다—그런 질문은 요령으로
해결할 만한 것이 아니다. 하지만 산에 오르기 전에 계단 오르는
연습을 해 보면 도움이 될지도 모른다.

　　디자인 문제 대부분은 산만하고 부정확하게 제시되며, 때로는
실제로 오해를 낳기도 한다. 하지만 문제의 본질을 파악하지 않으면
만족스러운 해결이 불가능하다. '문제'에 따라서 본질은 즉시
발견될 수도 있고, 지극히 개방적인 상황에서는 디자이너 자신이
문제를 창안할 수도 있다. 둘 중 어떤 경우든 그런 단어를 쓰거나
디자인을 문제 해결로 이해하는 관점은 도움이 안 된다. 전혀 다른
지략이 필요하다. 그렇지만 앞서 살펴본 작업을 다시 예로 든다면,
디자이너는 자신과 타인에게 끊임없이 질문을 해야 할 텐데, 그중
일부는 형식을 갖추거나 글로 적어야 할지도 모른다. 이유는 다음과
같다.

1　　문제를 충분히 객관적으로 인식하려고, 즉 관련된 사실, 관련된
이해관계, 관련된 가능성, 관련된 한계를 알아내려고.

2　　과제에 대한 반응을 집중하고 명확히 하며, 부적절한 반응을
(되도록) 배제하려고. 부적절한 반응으로는 다른 과제에 속하지만
여전히 기억이 생생한 반응, 자신의 관심만 투사된 반응, 조사도 해
보기 전에 사안을 예단할지도 모르는 반응 등을 들 만하다.

3   과제의 느낌, 무게, 맥락을 감지하고 과제가 내포한 잠재성에
자기 자신을 생산적으로 연관하려고. (시선을 과제로 돌리려고.)

4   만족스러운 작업 개요, 즉 분명하고 합의된 작업 조건을
수립하려고.

일반적 고려 사항:

1   정식 질의 절차가 얼마나 필요하느냐는 과제에 따라 다르지만,
과제의 외견상 규모나 복잡성과는 무관하다. 질문을 하다 보면
가능성 자체가 엄청나게 커지거나 달라질 수도 있다.

2   진단 작업에는 창의적 요소, 즉 자신과 의뢰인 또는 자신이
검토하는 전체 상황이 나누는 대화가 포함된다는 점을 인식해야
한다. 따라서 도구로서 진단의 성패 여부는 태도와 접근법에 크게
좌우된다. 디자인에서 올바른 질문은 지루한 예비 조치가 아니다.
질문 자체가 이미 디자인이며, 또한 상당한 상상력을 요하는
작업이다. 한 질문에 대한 답에는 다음 질문의 씨앗이 있다.

3   '차가운' 질문만으로도 사실 관계는 수확할 수 있지만, 문제를
이해하는 데 꼭 필요한 주관적 요인이나 측정 불가능한 내용에는
손도 대지 못할지도 모른다. 문제는 대부분 (전부는 아니더라도)
의뢰인과 상관있다. 대체로 인간관계가 뒤따르고, 따라서 타인의
관점에서 바라보려는 노력과 재치가 필요하다.

4   질문하는 의도는 질문 구성과 톤에도 반영되어야 한다. 자신에게
유익한 문항 분류법이 의뢰인에게는 유익하지 않을지도 모르고,
그에게 도움이 될 만한 생각은 나중에, 즉 디자이너와 의뢰인이 같은
수준에서 대화할 때에야 비로소 그의 마음속에 떠오를지도 모른다.

5   (톤: "화자는... 청자와 자신의 관계를 자동적으로 또는
의식적으로 인지하는 가운데, 그에 따라 언어를 달리 선택하거나
배열한다. 발화의 톤에는 화자가 이 관계를 어떻게 의식하느냐, 즉
그가 말 거는 상대를 어떻게 대하느냐가 반영된다" —아이버 리처즈.)
적절한 톤을 택한다는 것은 반드시 허물없는 태도를 취해야 한다거나
문항을 분류, 배열하지 말아야 한다는 뜻이 아니라, 오히려 질문을
설명하거나 소개하는 어휘를 신중히 택해야 한다는 뜻이다.

6   디자이너는 (돌이켜보면) 마치 오랜 시간에 걸쳐 저절로 드러난
듯한 어떤 과정에 행동 주체로 참여한다. 질문은 다양한 상황에서
의사 결정의 흐름을 타고 일어난다. 그에 앞서, 개인적 관찰에는
자신에 대한 질문이 따른다.

7   자유 연상에 따라 문항을 혼합하는 방식에도 가치는 있다.
그러나 은밀하거나 사후적인 분류 자체도 연상을 자극하며, 질문에
유효한 분류는 대개 답변에도 유효하다.

8   전형적인 답변을 암시하거나, 아니면 동의할 수도 있고
바로잡을 수도 있는 추측 형태의 질문이 많으면 좋다. 그런 추측은
신중히 구성해야지, 자칫하면 암시성을 상실하고 '합선'을 일으켜
출발점으로 되돌아가게 된다. 말로 밝히는 추측은 꽤 당연한 바를
조심스럽게 긍정하거나, 아니면 거센 반응이 불가피할 정도로 말도
안 되는 내용을 극단적으로 제안할 때 가장 효과적이다.

9   허물없는 진실을 알아내려고 경직된 수단에만 의존하는 일은
현명하지 못하다. 사실 관계는 정식으로 조사해야 한다. 사견이나
태도는 약식으로 묻는 편이 낫다. 면전에 질의서를 들이밀면
움찔하는 의뢰인이라도, 만나서 대화해 보면 다른 결과를 내놓을지
모른다.

10  질의서를 쓸 때 기억해야 할 점은, 답이 잘못되었다는 근거를 제시하지 않는 이상, 누구도 한 번 확답한 내용은 돌이키기 어렵다는 점이다. 사실 관계에 관한 답변에서는 확언이 유용하지만, 의견에 관한 사안에서 그런 확답은 편견만 드러낼 뿐이다. 나아가, 같은 목표를 두고 다른 사람과 협력할 때는, 자신뿐 아니라 협력자의 편견에도 숨 쉴 여유를 주어야 한다. 체면을 구기지 않고서는 돌이킬 수 없는 위치로 그들을 몰아가면 공연히 협력에 지장을 받을 수도 있으므로, 주의해야 한다.

11  의뢰인이 겪는 문제에는 당연히 사실과 사건이 복잡하게 뒤얽힌다. 고로 섬세한 진단 기법이 필요하다.

12  덧붙이자면, 진단과 처방을 혼동하지 않도록 주의한다. 질문이 구하는 것은 답이다. 끝없는 의심의 도취감이 아니다.

13  엉성하고 모호한 질의서는 별 쓸모가 없다. '잡화점식' 질문은 잡화점식 답변밖에 못 받고, 의뢰인의 확신만 흔든다. ("이 사람 대체 어디로 가는 거지?") 질문은—딱히 다른 목적이 없다면—하나씩 넉넉하게 던지는 편이 낫다.

14  녹음기, 카메라, 수첩을 언제 써야 하고 언제 쓰지 말아야 할지 신중히 결정한다. 상황 요건(10부 디자인 순서를 보라)은 재치와 판단력에 견주어 균형을 잡아야 한다.

15  질문과 답변은 판단과 결정에 근거와 확신을 준다. 그러나 <u>그들을 대신해 주지는</u> 않는다.

편하게 만나서 하는 구두 질문에서는,

1  질문은 심문이 아니라는 점을 먼저 명심한다.

2  경각심이 필수적이다. (생각보다 쉽지 않다.)

3  이런 자리에서는 유도 질문도 의도나 태도를 파악하는 수단으로 유익하다. 공식적인 자리에서라면 (또는 서면으로는) 묻기 어려운 질문을 그런 식으로 물어볼 수 있다.

4  답변을 곧이곧대로 받아들이지 말 것. (언제든 확인할 수 있는) 사실 관계에 관한 답변이 아니라면 의례적인 답변은 액면가 이하로 쳐야 한다.

5  직접 질문을 통해 필요를 확인하기는 어렵지만, 욕망, 선호, 편견, 특정 경험에 기초한 견해를 확인하기는 비교적 쉽다. 동기는 파악하기가 훨씬 어렵다.

6  질문 속성이나 순서가 '순환선'을 타지 않게—사유 패턴에 갇히지 않게—주의한다. 자칫하면 엉뚱한 증거를 얻을 수도 있다.

7  이미 결정을 내린 상태에서 단지 모양새를 갖추려고 질문한다는 인상을 주면 안 된다. (아무튼 어떤 인상이건 불요하다.)

8  긍정과 부정이 뒤섞여 본뜻을 오도할 수 있다는 점을 감안한다. 예컨대 권위적 습성이 있는 사람일수록, 이의에 부딪히면 탈권위적인 생각이나 취지를 강조할 수도 있다. 사람은 대부분 자신의 성격에서 과장된 측면을 완충하는 능력을 타고나며, 그런 능력을 기꺼이 발휘하려 한다.

9  수첩에 적힌 질문을 그대로 읽으면 거부감을 준다.

10 질문 기법을 응용해, 모든 관계자가 자유롭게 의견을 개진하는 회의를 열고, 그런 자리에서 마치 집단 심리 치료사처럼 대화를 이끄는 방법도 써 볼 만하다. 모든 당자사가 회의 목적을 이해하게 해야 한다. 회의가 일방적인 강의로 변질해 다른 여지를 없애는 일은 피해야 한다. 특히 관계자가 여럿일 때 그런 회의는 시간을 절약해 주지만, 그런 다음에는, 반드시 회의에서 도출한 추론에서 출발하지는 않더라도, 더 세심한 질문을 이어 가야 한다.

※ 어떤 경우든 디자이너는 상황을 만나려고 해야지 제압하려 들면 안 된다. 여기에서 의식적 기법에 가치가 있다면, 덕분에 디자이너가 스스로 돌보는 상황에 더 정확하게 반응하게 되고, 순진한 추측을 당연시하는 오류를 조금이나마 피함으로써, 더 쓸모 있게 되다는 점밖에 없다.

상기할 점:
디자인 작업의 진단 단계에서 학생이 하는 일은 (주어지는 바와 스스로 알아내야 하는 바에 관한) 관찰, 비교, 연관, 구별, 질문, 논의, '연구', 측정, 평가, 기록이다. 진단의 쇼핑 목록이라 할 만하다.
　　과제의 제약(constraint: "제한 조건" [체임버스 영어 사전], 과제에 영향을 끼치는 요소, 반드시 고려해야 하는 요소, 작업 조건에 속하지만 그렇게 표명되지는 않는 요소)을 검토할 때 두 가지를 기억하자. 첫째는 변수와 상수를 반드시 구분해야 한다는 점이고, 둘째는 제약 체계에서 동의, 갈등, 재량, 결정 요소를 찾아내야만 한다는 점이다.
　　마지막으로 강조하건대, 제약과 기회를 분석하고 이로써 의도와 목적을 재정의하며, 이를 바탕으로 제약과 기회를 모두 존중하는 데 필요한 듯한 원리를 정립하는 일은 올바르다. 그러나 디자인 개념을 원리의 화신으로 '규정'할 수는 없다. 그저 필요한 논거의 구조가 있을 뿐이다. 그렇지 않다면 디자인하기도 참 쉬울 테다.

제약 가운데 학생이 대개 (당연히) 취약한 부분으로는 예산, 법규, 다양한 측면에서 디자인 작업에 걸리는 시간, 디자인 성향 또는 경험 또는 둘 다(아무리 '객관적'이려고 애써도, 개인 디자이너의 접근법은 이들에 따라 굴절된다)가 있다. 이런 요인이 디자인 의사 결정에 상당한 영향을 끼친다는 점을 알아 두어야 한다.

# 16   보고서 쓰기

보고서는 사실과 의견을 적은 글이고, 의뢰인이나 동료를 (또는 자기 자신을) 독자로 삼는다. 사후에 쓰이기도 하고, 따라서 어떤 사건의 종착지가 되기도 하지만, 대개는 더 능동적인 목적을 띤다. 제안하는 조치를 지지하고 설명하거나 그에 관해 동의를 구하는 일이다.

디자이너가 보고서를 익히 대하며 필수 불가결한 소통 매체로 삼곤 하는 데는 마땅한 이유가 있다. 제대로만 활용하면, 보고서는 준비하는 수고를 보상해 주고도 남는다. 보고서는 누구나 이해하기 쉬운 언어로 민감성과 암시성을 더해 가며 상황을 기술, 해석, 분석할 수 있다. 의뢰인, 아니 협의가 필요한 관계자 누구나, (드로잉을 말로 바꿀 때와 달리) 치환하는 어려움을 무릅쓰지 않아도 되므로 예비 사안을 충분히, 방해받지 않고 논의할 수 있다. 물론 보고서가 불량하게 (목적과 독자를 고려하지 않은 채) 작성되었다면, 문제를 치환하는 문제는 발생할 수 있다. 과제 초기에 의뢰인은, 아무리 매혹적이라도, 디자이너의 드로잉을 조심스럽게 대할지 모른다. 자신에게 익숙한 매체가 아니고, 어쩌면 믿고 따를 수밖에 없는 온갖 암묵적 결정이 숨어 있을지도 모르기 때문이다. 때때로 그런 의뢰인은 불안감을 떨치려고 전혀 불필요한 수정을 요구하기도 하고, 심지어는 첫 디자인을 무조건 거부한 다음, 다른 시안을 지칠 때까지 받아 보고 나서야 비로소 안심하기도 한다. 되는대로 찔러보는 식이다. 예비 보고서는 전문적이고 철저하게 문제를 검토했다는 증거가 되므로, 확신을 줄 수 있다. 또한 디자인이 제도판에 올라가기 전에 적극 개입할 가능성도 생긴다. 디자인 과정을 둘러싼 모든 생각에 실제로 참여했다고 느끼는 의뢰인은 급진적이고

(자신에게는) 낯선 디자인 해결책도 수용할지 모른다. 문제 자체에서 해결책이 탄생하는 과정을 이해했다는 간단한 이유 덕분이다. 그러면 매우 보수적인 의뢰인이라도 상상 밖의 모험에 뛰어들지도 모르고, 그런 모험을 즐길지도 모른다.

이렇게 보고서는 디자이너가 하는 일에 뚜렷한 도움을 주지만, 그처럼 원시적인 산파 노릇 말고도 하는 일은 많다. 복잡한 작업을 할 때, 보고서는 더 섬세하고 창의적이며 중추적인 핵심 역할을 맡을 수도 있다. 보고서 작성은 디자이너 자신의 생각을 정리해 주고 (또한 표면화해 주고) 잠정적 가정을—더 늦기 전에—자문하게 해 준다. 디자이너는—소극적인 성과로서—의뢰인과 소통하는 과정에서 빚어질 수 있는 오해도 피하고, 보고서가 촉발하는 토론을 통해, 그리고 문제 분석 결과를 철저히 주장해 내려는 노력을 통해, 과제를 새롭게 이해할 수도 있다. 대개 보고서는 개요나 분석 자체가 아니라 분석적 사유를 정제해 낸 문서다. 또한 진단을 적절한 조치로 발전시키는 계기가 되기도 한다. 실현 가능성 연구를 마쳤다면, 또는 디자이너가 마땅히 고민하고 검토한 결과 새로운 관점에서 문제를 볼 수 있다면, 반드시 개요를 재정의해야 한다. 보고서는 새로운 정의를 제안할 수도 있고, 아니면 단지 그럴 필요만 지적할 수도 있다. 마지막으로, 규모가 큰 작업에는 협업이 필요하다는 점을 명심해야 한다. 모든 관계자에게는 디자인 근거와 각자 맡은 역할을 명백히 밝힌 문서를 제공하는 편이 예의에 맞는다. (동료 디자이너나 컨설턴트는 물론 도급업자에게도 적용된다.)

이 모두 술 한 잔을 나누거나 (디자이너는 어떤 자리든 편안히 느낀다는 믿음이 있다) 끝없이 지루한 사업상 오찬을 사이에 두고 다루는 편이 훨씬 낫다는 말도 있다. 실제로 디자이너가 사적으로 의뢰인을 만나는 일은 흔하고, 그런 기회에 보고서 내용을 자유롭게 논할 수도 있다. 보고서는 집에 가져가 시간 날 때 읽을 수도 있고, 사업상 동료 등 이해가 얽힌 관계자와 돌려 읽으며 의견을 수렴할 수도 있는 공식 문서다. 게다가 보고서는 (법적 효력은 없지만)

명백히 기록에 해당한다. 보고서에는 고유 기능이 있다. 그러나 대화, 계약, 서신, 질의서, 드로잉 등 다른 의사소통 매체를 대신하지는 못한다.

보고서는 되도록 간결하고 읽기 쉬워야 하지만 (당연한 말이다) 초보자는 스타일 (즉, 문체 또는 톤) 역시 중요하다는 점을 간과하곤 한다. 작문 경험이 별로 없다면 짧은 단어와 문장을 써야 하고, 분명하고 논리적인 순서에 따라 보고서를 구성해야 한다. 더 자신 있는 필자라면 목적이나 독자에 맞추어 문체를 조절할 수도 있을 것이다. 허풍, 수사, 지나친 전문 용어, 독자를 무시하는 듯한 문장력 자랑은 일절 피해야 한다. 그런 보고서는 불행한 결과를 초래할지도 모른다.

다음 메모는 보고서의 적극적 기능을 요약하고, 당연히 염두에 두어야 하는 요소를 제시한다. 상세 제안을 (예컨대 프레젠테이션 드로잉을) 보완하는 데 그치는 보고서에서는 요건이 조금 완화된다.

보고서는

1 목적과 경우와 독자를 철저히 의식하고 써야 한다. (보고서의 성격, 목적, 경우는 늘 서두에, 간략하게나마 밝혀야 한다.)

2 읽을 사람(들)을 상상력 있게 의식하고, 그럼으로써 적절한 톤을 구사해야 한다.

3 직접적이고 순차적이며 일관성 있게 소통해야 한다. (1과 2에서 파생하는 요건.)

4 적절한 구성을 따를 뿐, '올바른' 구성이란 없다.

5 　대개 논리적으로 전제-요건-제안 순서를 밟지만, 반드시 그런 형식을 갖추라는 법은 없다.

6 　디자인 은어나 자신만 아는 표현을 되도록 피해야 한다.

7 　문장 형식으로 주장을 펼치고, 질문이나 주지의 사실이나 수량은 표로 덧붙여야 한다. (별첨하는 편이 낫다.)

8 　스케치, 다이어그램, 그래프, 사진 등을 별첨하거나 본문과 직접 연관해 실어도 좋다.

9 　분량이 많다면 짤막한 단락으로 나누고, 단락마다 번호를 달아 찾아보기 쉽게 하면 좋다.

10 　분량이 많다면 결론 요약으로 시작해도 좋지만, 첫머리부터 권고안 자체를 요약하는 일은 바람직하지 않다. (권고안은 논지에서 필연적으로 도출되도록 하는 편이 낫다)

11 　여러 사람이 읽을지도 (그리고 다룰지도) 모른다. 여러 부를 (번호를 달아) 제출하면 좋다.

12 　완결되고 자명해야 한다. (작성자가 늘 독자 옆에 앉아 빠진 부분을 채워 줄 수는 없을 테니.)

13 　의뢰인이 부딪힌 문제를 전문적으로 해석해 제시해야 한다.

14 　그럼으로써 의뢰인이 디자이너에게 제시한 개요의 내포 의미를 온전히 밝혀 주어야 한다.

15 그런 내포 의미를 문제의 '제약'에 (예컨대 시간, 비용, 공간, 법규, 기타 등등에) 연관해야 한다.

16 그럼으로써 의뢰인에게 필요한 바와 개요 이면에 숨은 의도를 통찰해야 하고, 개요에 잠재하는 참된 가능성을 가늠해야 한다.

17 그럼으로써 자유 선택이 가능한 범위를 의뢰인과 디자이너에게 모두 밝혀 주어야 한다.

18 제시하는 결정 사항이나 권고하는 조치의 맥락을 분명히 밝혀야 한다.

19 구체적인 결정 사항을 다루지 않는다면, 그런 조치가 따라야 하는 유효 원리를 제시해야 한다.

20 무엇보다, 주어진 상황에서 필요한 바와 잠재한 바를 모두 살피면서 우선순위를 파악해야 한다.

21 디자이너 자신의 잠정적 가정을 밝히고, 디자인 접근법을 편파적으로 왜곡할 수도 있는 원리상 문제를 예상해 의뢰인이 동의하게 해야 한다.

22 사후 조치를 (어떻게, 언제, 무엇을 할지) 권하고 규정해야 한다.

23 의뢰인 또는 관계자가 긍정적으로 반응하기를 기대해야 (그러도록 해야, 그럴 만해야) 한다.

24 디자인 개요를 새롭게, 더욱 명확히 정의하는 결과를 낳아야 한다.

25 디자인 과정에서 창의적인 (부수적이기보다 실질적인) 업무가 되어야 한다.

26 그럼으로써 디자이너에게 직접 도움이 되어야 한다. 경우에 따라서는 디자이너 자신이나 동료를 위해 작성되기까지 한다.

27 디자인 기회로 여겨야 한다. 보고서 내용보다 구성, 레이아웃, 재료 등에 더 정성을 들여서는 안 되지만, 모양과 느낌에서 1~4에 알맞아야 한다.

요컨대, 보고서 작성에는 특별한 이점이 셋 있다. 쓰이는 언어 만큼이나 관례도 개방적이므로, 내용에 맞게 빚을 수 있다. (형식과 목적을 긴밀히 결합할 수 있다.) 모든 관계자의 능동적 참여를 촉발하므로, 소통의 촉매이자 매체가 된다. 그리고 디자인 과정상 여러 단계에서 순기능을 한다. 특히 분석과 프레젠테이션에 유익하다 (10부와 11부를 보라). 물론, 보고서는 결론을 제시할 수도 있고, 따라서 (컨설턴트에게는) 과제의 최종 결과물로 요구되기도 한다. 일부 디자이너에게—모두에게 해당하는 말은 결코 아니다—보고서 작성은 평범한 대화보다 더 반성적이고 논리적이며 덜 일회적으로 과제나 주변 고려 사항을 '실컷 이야기'하기에 좋은 방법이다. 이 모든 이유에서, 보고서 쓰기는 배울 만한 기술이다. 그러려면 꾸준한 연습이 필요하다. 글쓰기에 취미가 없는 디자이너라도, 극히 건조하고 합목적적인 도구로나마 보고서는 활용할 만하다. 드로잉이나 모형에 덧붙이는 표나 메모 형태라도 좋다. 또는 디자인 시안 프레젠테이션을 위한 도표라도 상관없다. 11부 끝에 실린 체크 리스트는 갖은 보고서 작성에 도움이 될 것이다.

# 17 도서 목록

다음 목록은 본문에서 언급한 책을 대부분 포함한다. 이 목록은
「디자이너의 읽을거리」(7부)와 연관해 참고해야 한다. 7부에서
분명히 밝힌 것처럼, (1980년에 처음 작성된) 이 목록은 완전하거나
균형 잡힌 디자인 추천 도서 목록이 아니다. 그런 목적에서라면 너무
긴 목록이기도 하다. 학생은 스스로 우선순위를 정할 것이고, 그래야
한다. 그렇지만 이 목록에는 나름대로 쓸모가 있다. 대개는 영국에서
발행된 초판의 서지를 밝혔다. 따로 적지 않은 경우, 발행 지역은
런던이다. 이들 중 다수는 이따금씩 복간될 것이다.*

가보, 나움·레슬리 마틴·벤 니컬슨, 편.『서클』. 1937.

가보, 나움·레슬리 마틴·벤 니컬슨, 편.『서클』. 1937.
Naum Gabo, J. L. Martin, and Ben Nicholson, eds., *Circle* (Faber & Faber).

가이카, 마틸라.『기하학적 구성과 디자인 실용 교본』. 1956.
Matila Ghyka, *A Practical Handbook of Geometrical Composition and Design* (Tiranti).

개방 대학.『건축과 디자인의 역사 1890~1939』(A305).
밀턴 케인스, 1975.
Open University, *History of Architecture and Design*
*1890–1939* (Open University Press).

— 『사람이 만드는 미래—디자인과 테크놀로지』(T262).
밀턴 케인스, 1975.
*Man-Made Futures: Design and Technology* (Open University Press).

* 한국어로 나온 책은 역서를 밝혔다. 한국어판이 하나 이상 나온 경우, 되도록
최근에 간행된 판을 적었다. 번역서의 저자 표기가 이 책에 쓰인 표기와 다른
경우, 후자를 먼저 적고 전자를 대괄호에 넣어 밝혔다. 번역서 제목은 발행된
그대로 다는 것을 원칙으로 했다. 오래전에 발행된 역서의 표제는 현행 어문
규정에서 어긋나기도 한다. 띄어쓰기는 책의 다른 부분과 통일했다.

계획 지역 재건 협회. 「계획 이전에 측량부터」 (총서). 1945~.
Association for Planning and Regional Reconstruction,
*Survey Before Plan* (Lund Humphries).

고슬릿, 도로시. 『디자인 실무』. 2판. 1978.
Dorothy Goslett, *The Professional Practice of Design* (Batsford).

고프먼, 어빙. 『만남』. 인디애나폴리스, 1961.
Erving Goffman, *Encounters* (Bobbs Merrill).

— 『상호 작용 의례』. 시카고, 1967 [아카넷, 2013].
*Interaction Ritual* (Aldine).

— 기타 책들.*

『교육 과학 특별 위원회 보고서 1968~69 — 학생 관계』. 전 7권. 1969.
*Report from the Select Committee on Education and Science:*
*Session 1968–69: Student Relations* (HMSO).

굿맨, 퍼시벌·폴 굿맨. 『코뮤니타스』. 시카고, 1947.
Percival Goodman and Paul Goodman, *Communitas* (Chicago University Press).

굿맨, 폴. 『의무 비교육』. 하먼즈워스, 1971.
Paul Goodman, *Compulsory Miseducation* (Penguin Books).

그로피우스, 발터. 『새로운 건축과 바우하우스』. 1935.
Walter Gropius, *The New Architecture and the Bauhaus* (Faber & Faber).

그린, 로널드. 『건축 실무 관리 안내』. 3판. 1972.
Ronald Green, *The Architect's Guide to Running a Job* (Architectural Press).

기니스 [구네스], 오스월드. 『제3의 종족』.
레스터, 1973 [신원문화사, 1981].
Oswald Guinness, *The Dust of Death* (Inter-Varsity).

기디온, 지크프리트. 『공간 시간 건축』 (1941). 5판.
매사추세츠주 케임브리지, 1967 [시공문화사, 2013].
Sigfried Giedion, *Space, Time and Architecture* (Harvard University Press).

— 『기계 문화의 발달사』. 뉴욕, 1948 [유림문화사, 1992].
*Mechanization Takes Command* (Oxford University Press).

— 『영원한 현재』 3부작. 『미술의 기원』, 뉴욕, 1962.

* 『오점 — 장애의 사회 심리학』 (강원대학교 출판부, 1995), 『자아 표현과 인상
관리』 (경문사, 1987) 등이 있다.

『건축의 기원』, 뉴욕, 1964. 『건축과 전환 현상』,

매사추세츠주 케임브리지, 1971.

The Eternal Present: The Beginnings of Art (Oxford University Press);
The Beginnings of Architecture (Oxford University Press); Architecture
and the Phenomena of Transition (Harvard University Press).

네언, 톰·안젤로 콰트로키. 『종말의 시작』. 1968.

Tom Nairn and Angelo Quattrocchi, The Beginning of the End (Panther Books).

니덤 [니담], 조지프. 『중국의 과학과 문명』. 케임브리지, 1954~

[을유문화사, 1985~].

Joseph Needham, Science and Civilisation in China (Cambridge University Press).

닐 [니일], 알렉산더 서덜랜드. 『서머힐』. 1962 [산수야, 2014].

A. S. Neill, Summerhill: A Radical Approach to Education (Gollancz).

더버먼, 마틴. 『블랙 마운틴―공동체 연구』. 1974.

Martin Duberman, Black Mountain: An Exploration
in Community (Wildwood House).

데이비, 도널드. 『명료한 에너지―영시 구문론 연구』. 1955.

Donald Davie, Articulate Energy: An Enquiry into the Syntax
of English Poetry (Routledge & Kegan Paul).

도무스 총서. 리나 보·칼르로 파가니, 편. 밀라노, 1945~.

Quaderni di Domus, ed. Lina Bo and Carlo Pagani (Editorial Domus).

라슈, 하인츠·보도 라슈. 『의자』. 슈투트가르트, 1928.

Heinz Rasch and Bodo Rasch, Der Stuhl (Akademischer Verlag Fritz Wedekind).

라이머, 에버릿. 『학교는 죽었다』. 하먼즈워스, 1971 [한마당, 1996].

Everett Reimer, School is Dead: An Essay on Alternatives (Penguin Books).

라이히, 빌헬름. 『오르가즘의 기능』. 1968 [그린비, 2005].

Wilhelm Reich, The Function of Orgasm (Panther Books).

레더비, 윌리엄 리처드. 『문명 속의 조형』(1922). 2판. 뉴욕, 1957.

W. R. Lethaby, Form in Civilization (Oxford University Press).

― 격언은 로버츠(아래)를 보라.

로버츠, 아서. 『윌리엄 리처드 레더비 1857~1931』. 1957.

A. R. N. Roberts, William Richard Lethaby 1857–1931
(LCC Central School of Arts & Crafts).

로스, 앨프리드, 편. 『새로운 건축』. 취리히, 1940.

Alfred Roth, ed., The New Architecture (Les Éditions d'Architecture).

로작, 시어도어.『대항문화의 형성』. 1970.
Theodore Roszak, *The Making of a Counter-Culture* (Faber & Faber).

로지, 고든.『기계로 만든 가구』. 1948.
Gordon Logie, *Furniture from Machine* (George Allen & Unwin).

루벤스, 고드프리.『윌리엄 리처드 레더비』. 1986.
Godfrey Rubens, *William Richard Lethaby* (Architectural Press).

르코르뷔지에.『건축을 향하여』(1927). 1970 [동녘, 2007].
Le Corbusier, *Towards a New Architecture* (Architectural Press),

—　『르꼴부지에 전작품집』. 빌리 뵈지거, 편.
　　취리히, 1929~ [집문사, 1991].
Oeuvre complète, ed. W. Boesiger (Girsberger).

리, 해리.『비범한 교육자—헨리 모리스의 삶과 업적』. 1973.
Harry Rée, *Educator Extraordinary: The Life and Achievement
of Henry Morris 1889–1961* (Longman).

리드 [리이드], 허버트.『예술과 산업』(1934).
　　4판. 1956 [『디자인론』. 미진사, 1971].
Herbert Read, *Art and Industry* (Faber & Faber).

—　『혼돈과 질서』. 1945.
*Anarchy and Order* (Faber & Faber).

—　『예술을 통한 교육』(1943). 개정판. 1958 [학지사, 2007].
*Education through Art* (Faber & Faber).

리시츠키퀴페르스, 소피.『엘 리시츠키—삶, 편지, 글』. 1968.
Sophie Lissitzky-Küppers, *El Lissitzky: Life, Letters, Texts* (Thames & Hudson).

리처즈, 아이버 암스트롱.『실천적 비평』. 1929.
I. A. Richards, *Practical Criticism* (Routledge & Kegan Paul),

마틴, 브루스.『표준과 건물』. 1971.
Bruce Martin, *Standards and Building* (RIBA Publications).

—　『건물의 결합 부위들』. 1977.
*Joints in Buildings* (George Godwin).

마틴, 레슬리·새디 스페이트.『납작한 책』. 1939.
J. L. Martin and S. Speight, *The Flat Book* (Heinemann).

매큐언, 맬컴.『건축의 위기』. 1974.
Malcolm MacEwan, *Crisis in Architecture* (RIBA Publications).

매트릭스. 『공간 만들기―여성과 인공 환경』. 1984.
Matrix, *Making Space: Women and the Man-Made Environment* (Pluto Press).

멈퍼드, 루이스. 『기술과 문명』. 1934 [책세상, 2013].
Lewis Mumford, *Technics and Civilization* (Routledge & Kegan Paul).

― 『도시의 문화』. 1938.
*The Culture of Cities* (Secker & Warburg).

― 『인간의 조건』. 1944.
*The Condition of Man* (Secker & Warburg).

메더워, 피터. 『과학적 사유에서 귀납과 직관』. 1969.
Peter Medawar, *Induction and Intuition in Scientific Thought* (Methuen).

― 『해결 가능한 예술』. 1967.
*The Art of the Soluble* (Methuen).

모호이너지, 라슬로. 『새로운 시각』. 3판. 뉴욕, 1946.
László Moholy-Nagy, *The New Vision* (Wittenborn).

미첼, 퍼시. 『배 짓는 사람 이야기』. 세인트오스텔, 1968.
Percy Mitchell, *A Boatbuilder's Story* (Kingston Publications).

바우하우스 총서. 1~14권 (1925~30). 마인츠/베를린, 1965~
[과학기술, 1995].
*Bauhausbücher* (Florian Kupferberg).

바이어, 헤르베르트·발터 그로피우스·이제 그로피우스, 편.
『바우하우스 1919~1928』. 뉴욕, 1938.
Herbert Bayer, Walter Gropius, and Ise Gropius, eds.,
*Bauhaus 1919–1928* (Museum of Modern Art).

바크스만, 콘라트. 『건축의 전환점』. 뉴욕, 1961.
Konrad Wachsmann, *The Turning Point of Building* (Van Nostrand Reinhold).

밸런타인, 리처드. 『리처드의 자전거 책』. 1975.
Richard Ballantine, *Richard's Bicycle Book* (Pan Books).

베네딕트, 루스. 『문화의 패턴』. 1935 [연암서가, 2008].
Ruth Benedict, *Patterns of Culture* (Routledge & Kegan Paul).

베르네리, 마리 루이즈. 『유토피아 편력』. 1950 [필맥, 2019].
M. L. Berneri, *Journey through Utopia* (Routledge & Kegan Paul).

벤턴, 팀·샬럿 벤턴·데니스 샤프, 편.『형태와 기능』. 1975.
Tim Benton, Charlotte Benton, and Dennis Sharp, eds.,
*Form and Function* (Crosby Lockwood Staples).

보드먼, 필립.『패트릭 게디스의 세계』. 1978.
Philip Boardman, *The Worlds of Patrick Geddes* (Routledge & Kegan Paul).

부버, 마르틴.『사람과 사람 사이』. 1947 [전망사, 1991].
Martin Buber, *Between Man and Man* (Routledge & Kegan Paul).

— 『인간의 길』. 1950 [분도출판사, 1977].
*The Way of Man* (Routledge & Kegan Paul).

— 『유토피아 사회주의』. 보스턴, 1958 [현대사상사, 1993].
*Paths in Utopia* (Beacon Press).

비즐리, 엘리자베스.『건물 사이 공간의 디자인과 디테일』. 1960.
Elizabeth Beazley, *Design and Detail of the Space
between Buildings* (Architectural Press).

빙글러, 한스.『바우하우스』. 매사추세츠주 케임브리지, 1969
[미진사, 2001].
Hans M. Wingler, *The Bauhaus* (MIT Press).

샐러먼, 래피얼.『도구 사전』. 1975.
R. A. Salaman, *Dictionary of Tools, Used in the Woodworking and
Allied Trades, c, 1700–1970* (George Allen & Unwin).

샘슨, 프레더릭.『중독과 해독』. 1979.
Frederic Samson, *Dotes and Antidotes* (Royal College of Art).

샤프, 데니스, 편.『계획과 건축』. 1967.
Denis Sharp, ed., *Planning and Architecture: Essays Presented to Arthur
Korn by the Architectural Association* (Barrie & Rockliff).

—, 편.『합리주의자들』. 1978.
*The Rationalists* (Architectural Press).

소머, 로버트.『비좁은 공간』. 잉글우드 클리프스, 1974.
Robert Sommer, *Tight Spaces: Hard Architecture and
How to Humanize It* (Prentice-Hall).

슈마허, 에른스트 프리드리히.『굿 워크』. 1979 [느린걸음, 2011].
E. F. Schumacher, *Good Work* (Jonathan Cape).

— 『당혹한 이들을 위한 안내서』. 1977 [따님, 2007].
*A Guide for the Perplexed* (Blond & Briggs).

— 『작은 것이 아름답다』. 1973 [문예출판사, 2002].
  *Small is Beautiful* (Blond & Briggs).

스미슨, 피터. 『바스—벽 속에서 걷기』. 바스, 1971.
  Peter Smithson, *Bath: Walk within Walls* (Adams & Dart).

스켈턴, 로빈, 편. 『허버트 리드 추모 강연회』. 1970.
  Robin Skelton, ed., *Herbert Read: A Memorial Symposium* (Methuen).

스타이너, 조지. 『언어와 침묵』. 1967.
  George Steiner, *Language and Silence* (Faber & Faber).

스터트, 조지. 『차바퀴 공작소』. 케임브리지, 1923.
  George Sturt, *The Wheelwright's Shop* (Cambridge University Press).

스펜서, 허버트. 『모던 타이포그래피의 선구자들』. 1969.
  Herbert Spencer, *Pioneers of Modern Typography* (Lund Humphries).

『애너키』(잡지). 콜린 워드, 편. 1961~70.
  *Anarchy*, ed. Colin Ward.

아처, 브루스. 『디자이너를 위한 체계적 방법론』. 1965.
  Bruce Archer, *Systematic Method for Designers* (Council of Industrial Design).

알렉산더, 크리스토퍼. 『형태의 종합에 대하여』.
  매사추세츠주 케임브리지, 1964.
  Christopher Alexander, *Notes on the Systhesis of Form* (Harvard University Press).

— 『영원의 건축』. 뉴욕, 1979 [안그라픽스, 2013].
  *The Timeless Way of Building* (Oxford University Press).

애버크롬비, 제인. 『판단력 해부』. 1960.
  M. L. J. Abercrombie, *The Anatomy of Judgement* (Hutchinson).

애시비, 찰스. 『경쟁 산업에서 장인 정신』. 캠든, 1908.
  C. R. Ashbee, *Craftsmanship in Competitive Industry* (Essex House Press).

에일워드, 버나드. 『학교에서의 디자인 교육』. 1973.
  Bernard Aylward, *Design Education in Schools* (Evans).

왓킨 [와트킨], 데이비드. 『윤리성과 건축』.
  뉴욕, 1977 [태림문화사, 1988].
  David Watkin, *Morality and Architecture* (Oxford University Press).

우드콕, 조지. 『허버트 리드』. 1972.
  George Woodcock, *Herbert Read: The Stream and the Source* (Faber & Faber).

『우든 보트』(잡지). 뉴햄프셔주 맨체스터.
  *Wooden Boat.*

『울름』(잡지). 울름, 1958~68.
  *Ulm* (Hochschule für Gestaltung).

워드, 콜린. 『도시의 아이』. 1978.
  Colin Ward, *The Child in the City* (Architectural Press).

— 편. 『반달리즘』. 1973.
  *Vandalism* (Architectural Press).

이글턴, 테리. 『문학 이론 입문』. 옥스퍼드, 1983 [인간사랑, 2001].
  Terry Eagleton, *Literary Theory* (Blackwell).

『이콜로지스트』편집부, 편. 『생존을 위한 청사진』. 하먼즈워스, 1972.
  Editors of *The Ecologist*, *A Blueprint for Survival* (Penguin Books).

일리치, 이반. 『학교 없는 사회』. 하먼즈워스, 1971
  [생각의나무, 2009].
  Ivan D. Illich, *Deschooling Society* (Penguin Books).

제비, 브루노. 『건축의 현대 언어』. 워싱턴, 1978 [세진사, 1982].
  Bruno Zevi, *The Modern Language of Architecture* (University of Washington Press).

젱크스 [젠크스], 찰스. 『현대 포스트모던 건축의 언어』.
  2판. 1978 [태림문화사, 1987].
  Charles Jencks, *The Language of Post-Modern Architecture* (Academy Editions).

— ·조지 베어드, 편. 『건축에 담긴 의미』. 1969.
  Charles Jencks and George Baird, eds., *Meaning in Architecture* (Barrie & Rockliff).

존스, 존 크리스토퍼. 『디자인 방법론』. 치체스터, 1970
  [대우출판사, 1993].
  J. Christopher Jones, *Design Methods* (Wiley).

치홀트, 얀. 『타이포그래픽 디자인』. 바젤, 1935 [안그라픽스, 2014].
  Jan Tschichold, *Typographische Gestaltung* (Benno Schwabe).

캐펠, 리처드. 『슈베르트의 가곡』. 3판. 1973 [삼호출판사, 1988].
  Richard Capell, *Schubert's Songs* (Pan Books).

캔터쿠지노, 셔번. 『웰스 코츠』. 1978.
  Sherban Cantacuzino, *Wells Coates* (Gordon Fraser).

커티스, 윌리엄.『1900년 이후의 근·현대 건축』(1982).

3판. 1996 [화영사, 2006].

William J. R. Curtis, *Modern Architecture since 1900* (Phaidon).

컬런, 고든.『간략한 도시 경관』. 1971.*

Gordon Cullen, *The Concise Townscape* (Architectural Press).

케스틀러, 아서.『창조 행위』. 1964.

Arthur Koestler, *The Act of Creation* (Hutchinson).

코프카, 쿠르트.『형태심리학의 원리』. 1935.

Kurt Koffka, *Principles of Gestalt Psychology* (Routledge & Kegan Paul).

콕스, 브라이언·앤서니 다이슨·로즈 보이슨, 편.

『교육에 관한 블랙 페이퍼』1~5호. 1969~77.

Cox, C. B., A. E. Dyson, and Rhodes Boyson, eds., *Black Papers on Education*.

쾰러, 볼프강.『형태심리학』. 1930.

Wolfgang Köhler, *Gestalt Psychology* (Bell).

— 『사실의 세계에서 가치가 차지하는 자리』. 1939.

*The Place of Value in a World of Facts* (Routledge & Kegan Paul).

쿨리, 마이크.『건축가 아니면 꿀벌?』. 2판. 1987.

Mike Cooley, *Architect or Bee? The Human Price of Technology* (Hogarth Press).

크레즈웰, 해리.『허니우드 파일』. 1929.

H. B. Creswell, *The Honeywood File* (Architectural Press).

크로스, 나이절·데이비드 엘리엇·로빈 로이, 편.

『사람이 만드는 미래』. 1974.

Nigel Cross, D. Elliott, and R. Roy, eds., *Man-Made Futures* (Hutchinson).

크로퍼드, 앨런.『C. R. 애시비』. 뉴헤이븐, 1985.

Allan Crawford, *C. R. Ashbee* (Yale University Press).

크로포트킨, 표트르.『밭, 공장, 공작소』(1899).

『미래의 밭, 공장, 공작소』. 콜린 워드, 편. 1974.

Peter Kropotkin, *Fields, Factories and Workshops; Fields, Factories and Workshops Tomorrow*, ed. Colin Ward (George Allen & Unwin).

* 같은 저자가 1961년에 써낸『도시 경관』(Townscape, 태림문화사, 1992)을 축약한 책이다.

— 『상호부조 진화론』. 1902 [한국학술정보, 2008].
*Mutual Aid: A Factor of Evolution* (Heinemann).

크론, 조앤·수잰 슬레신. 『하이테크』. 1979.
Joan Kron and Suzanne Slesin, *High-Tech* (Allen Lane).

키친, 패디. 『누구보다 불안정한 사람』. 1975.
Paddy Kitchen, *A Most Unsettling Person: An Introduction to the Ideas and Life of Patrick Geddes* (Gollancz).

킹, 앤서니, 편. 『건물과 사회』. 1980.
Anthony D. King, ed., *Buildings and Society* (Routledge & Kegan Paul).

터너, 존. 『사람에 의한 주택』. 1976.
John F. C. Turner, *Housing by People* (Marion Boyars).

토플러, 앨빈. 『미래 쇼크』. 1970 [한경BP, 2007].
Alvin Toffler, *Future Shock* (Bodley Head).

톰슨, 에드워드 파머. 『윌리엄 모리스—낭만주의자에서 혁명가로』 (1955). 개정판. 1977 [한길사, 2012].
E. P. Thompson, *William Morris: Romantic to Revolutionary* (Merlin Press).

파운드, 에즈라. 『시를 어떻게 읽을 것인가』. 1951 [문예출판사, 1987].
Ezra Pound, *ABC of Reading* (Faber & Faber).

파이, 데이비드. 『장인의 본성과 예술』. 케임브리지, 1968.
David Pye, *The Nature and Art of Workmanship* (Cambridge University Press).

파파넥, 빅터. 『인간을 위한 디자인』. 1972 [미진사, 2009].
Victor Papanek, *Design for the Real World* (Thames & Hudson).

퍼시그, 로버트. 『선과 모터사이클 관리술』. 1974 [문학과지성, 2010].
Robert M. Pirsig, *Zen and the Art of Motor Cycle Maintenance* (Bodley Head).

페이트먼, 트레버, 편. 『대안 교과목』. 하먼즈워스, 1972.
Trevor Pateman, *Counter Course: A Handbook for Course Criticism* (Penguin Books).

페브스너, 니콜라우스. 『모던 디자인의 선구자들』. 3판. 하먼즈워스, 1960 [비즈앤비즈, 2013].
Nikolaus Pevsner, *Pioneers of Modern Design* (Penguin Books).

『폼』(잡지). 케임브리지, 1966~69.
*Form.*

프램프턴 [프램튼], 케네스. 『현대 건축』(1980).

　3판. 1992 [마티, 2017].

　Kenneth Frampton, *Modern Architecture: A Critical History* (Thames & Hudson).

프로스하우그, 앤서니. 『타이포그래피 규칙』. 버밍엄/런던, 1964.

　Anthony Froshaug, *Typographic Norms* (Kynoch Press
　/ Design & Art Directors Association).

프롬, 에리히. 『자유로부터의 도피』. 1942 [휴머니트스, 2012].

　Erich Fromm, *Fear of Freedom* (Routledge & Kegan Paul),

— 『건전한 사회』. 1956 [범우사, 1999].

　*The Sane Society* (Routledge & Kegan Paul).

피터스, 리처드 스탠리. 『윤리학과 교육』. 1966 [교육과학사, 2003].

　R. S. Peters, *Ethics and Education* (George Allen & Unwin).

핀치, 재닛·마이클 러스틴, 편. 『선택 학위』. 하먼즈워스, 1986.

　Janet Finch and Michael Rustin, eds., *A Degree of Choice:
　Higher Education: A Right to Learn* (Penguin Books).

헤이워드, 찰스. 『목수의 포켓북』. 1971.

　Charles Hayward, *Woodworker's Pocket Book* (Evans).

혼지 미술 대학 학생·교수 일동. 『혼지에서 일어난 일』.

　하먼즈워스, 1969.

　Hornsey School of Art, *The Hornsey Affair* (Penguin Books).

화이트, 랜슬럿 로, 편. 『형태의 여러 측면』(1951). 2판. 1968.

　L. L. Whyte, ed., *Aspects of Form* (Lund Humphries).

화이트헤드, 앨프리드 노스. 『교육의 목적』. 1929 [소망, 2009].

　A. N. Whitehead, *The Aims of Education* (Williams & Norgate).

홀 어스 카탈로그. 『마지막 홀 어스 카탈로그』. 하먼즈워스, 1971.

　Whole Earth Catalog, *The Last Whole Earth Catalog* (Penguin Books).

— 『홀 어스 에필로그』. 하먼즈워스, 1974.

　*Whole Earth Epilog* (Penguin Books).

# 18 초보자를 위한 조언

1 디자인 개요가 충분히 분명하고 완전하며 명확할 때까지 질문하고 다시 쓴다. 스스로 무엇인가를 가정해야 하는 경우, 이를 밝힌다. 최종 개요에 대해 동의를 구한다. 그리고 작업을 진행한다. 여기에서 실패하면 결국 디자인을 이해하는 데에도 실패할 것이다.

2 태도: 꼭대기에 올라서서 과제를 지배하려 들면, 작업은 질식하고 만다. 과제에 몸을 맡기고, 과제를 갖고 놀고, 고유한 생명을 탐색한다.

3 최신 재료나 기법만 탐구할 가치가 있다는 말에 속지 말 것. 엄밀히 말해, 지금 구할 수 있는 재료는 모두 현대적인 재료다.

4 아무리 어수선해 보이는 과제라도, 명쾌하고 단순하고 확실하며 잘 만들어지거나 잘 된 부분을 작게나마 하나는 구출해 내려고 애써 본다.

5 여러 실기 과제에는—학생 자신과 선생을 위해 작업한다는—학교 현실과 '가령 ~라면'이라는 가공의 현실이—과제 자체에 관한 작업이—있다. 이 둘을 구분해야 하나? 어떻게?

6 만약 어떤 과제 작업이 비참하리만치 마음에 안 든다면, 상세한 자기비판으로 과제에 답하라. (그래픽 작업이 될 것이다.) 이는 학교의 현실인가?

7   처음에는 어떤 학생이건 독창성을 추구한다. 5년 뒤에는 (썩은 예술가로 출세할 요량이 아니라면) 자제력과 통찰력을 발휘해 간단한 과제만 해결해도 보람을 느낄 것이다. 적어도 이를 알아 두면 도움이 된다.

8   작품을 발표할 때는 언제나 포기한 시안도 함께 보여 준다. 작업이 막히면, 그런 시안들을 최대한 발전시켜 본다.

9   세상이 불필요한 쓰레기로 우글거린다면, 가장 저렴하고 단순하고 평범한 재료로 무엇을 할 수 있는지 고민해 보아도 좋지 않을까?

10   앞으로 독자는 무엇이든 완성도 하기 전에 거부하리라는 점을 첫해부터 기억해야 한다. 가치관이 그만큼 빨리 변하기 때문이다. 이를 디자인 방법에 긍정적으로 활용할 수도 있을까? 어떻게?

11   작업의 모든 가시적 결과를—메모를 포함해—하나의 총체로 본다. 독자나 과제에 관해 사전 지식이 없는 사람에게 사유 과정을 (다이어그램을 이용해) 처음부터 끝까지 순서대로 설명해 본다.

12   스케치북에 자유로이 색채를 구사한다. 시작 단계라면, 광활하게 빈 종이를 쳐다만 보고 앉아 있지 말아야 한다. 과제에서 주어진 요인을 모두 정확하고 상세히 연구하고, 그로부터 풀어 나간다.

13   과제에 관해 더 좋은 디자인 개념을 떠올린 동료가 있다면, 그의 개념을 수용해 스스로 발전시켜 보면 어떨까? 최종 결과물은 크게 다를 것이고, 이들을 비교해 보아도 유익할 것이다. 다음번에는 독자가 더 좋은 접근법을 제시할지도 모른다. 객관적인 기준을 좇아야 한다.

14  표본이나 재료나 카탈로그를 모으듯, 자신이 좋아하는 것이나
왠지 관심이 끌리는 것을 모두 수집한다. 왠지 좋아해야만 할 듯한
것은 수집할 필요 없다. 정보는 정보를 활용하는 능력과 보조를
맞추어야 한다.

15  다른 사람의 작품 사진을 정 훑어보고 싶다면, 이 방법을 써 보라.
단 한 장을 골라 짤막한 평을 쓰고, 다른 이가 쓴 메모와 비교해 본다.
눈과 두뇌가 <u>초점</u>에서 무엇을 얻을 수 있는지 알면 아마 놀랄 것이다.

16  르코르뷔지에나 프랭크 로이드 라이트가 다행히도 최후의
기념비적 건축가라고 결론짓기 전에, 유럽이나 미국을 여행하며 직접
확인해 본다. 여행 도중 익숙한 길에서 벗어나 가장 초라한 인공물을
죄다 연구해 본다.

# 19 디자인에 질문하기

1    서로 다른 얼굴을 구별해 주는 미묘한 차이들을 생각해 본 적이 있는가? 그런 요소는 문제 분석에서 얻을 만한 유사성과 연관성을 모두 보여 준다. 이제 막 시작했다고? 얼굴은 어떻게 보는가?

2    가스 계량기, 고압선 철탑, 냉수탑, 가로등을 비교해 보자. LED 조명의 어떤 면에 비교할 때 나머지가 감상적으로 보이나?

3    가구점을 들른다면, 가구의 뒷면과 내부를 살펴보고 점포를 떠나기 전에 가구가 어떻게 만들어졌는지 (또는 어떻게 만들 수 있는지) 알아낸다.

4    도로는 얇은 키네틱 부조 작품인가? 포장의 목적은?

5    잘 만든 보행자 보호 기둥에는 어떤 조건이 있는가? 기하학적 구조? 표면 마감? 높이? 간격? 암시성? 도로와 결합하는 방식?

6    좋은 노상 가구는 어떤 원칙을 따라야 하는가? 물질적 구성 요소에는 어떤 것들이 있는가?

7    마음속에서 광택을 지우고 자동차를 바라보자. 형태에서 어떤 부분이 빛나는가? 유리 건축물에 반사된 상은 어떤가? 서로 다른 고층 건물의 종단면과 횡단면을 비교해 보자. 시각적으로 더 보기 좋은 건물이 있는가? 만약 그렇다면, 이유는?

8    성냥갑은 예민한 가구인가? 어째서 그처럼 기능이 우수한가? 서랍은 언제 뚜껑 없는 상자가 되나?

9    타이포그래피에서, 공평한 공간 분배에 관한 마르크스주의적 의식을 볼 수 있나? 또는 동기나 충동 같은 프로이트적 의식은? 현대 운동의 역사에서는 어디에서 어떻게?

10   우유병이나 포도주병은 핀란드산 유리 공예품에 비해 열등한가? 만약 그렇다면, 이유는?

11   커튼에 직물을 사용한다면, 직물의 기능은? 어떤 대안이 있는가?

12   글자 하나를 확대해 판지를 잘라 만든다면, 그것을 겨드랑이에 끼고 다니고 싶은가? 시 한 행을 플랜틴, 유니버스, 보도니 서체로 각각 짜 보자. 다른 조건이 같다면, 어떤 차이가 빚어지는가?

13   탁자는 평평해야 하는가? 만약 그렇다면, 이유는? 금속으로는 이음매 없는 결합이 가능하지만 나무로는 불가능하다고 한 요제프 알베르스의 말은 옳은가? 목재의 성질을 함축적으로 표현하는 다이어그램은 어떻게 그릴 수 있는가?

14   잡음, 신호, 잉여를 생각해 보자. 이들을 구분하면 디자인할 때 도움이 되는가?

15   [창틀이 많고 유리가 격자로 잘게 나뉜] 조지 양식 내리닫이는 시각적으로 '괜찮은' 반면 [창틀이 적어 유리가 크고 시원한] 빅토리아 양식 창은 물고기가 주둥이를 뻐끔거리는 것처럼 보이는 이유는 무엇인가? 각각 어떻게 대체할 수 있는가?

16  찬물을 유리잔, 플라스틱 컵, 도자기 잔, 종이컵, 질그릇, 금속 컵에 각각 담아 마시며 비교해 본 적이 있는가? 삶은 달걀을 담는 컵이나 찻주전자를 만족스럽게 디자인하는 데 필요한 요건을 목록으로 써 보자. 유체의 흐름에 관해 박식해야 하는가? 왜 나쁜 찻주전자는 주둥이가 막히거나 물방울이 떨어지는가?

17  잘 디자인된 전기 벽난로를 본 적 있는가?

18  1분 연습: 디자이너의 오랜 벗인 2단 탁상 조명을 살펴보자. 기능은 차치하고, 어떤 면이 그처럼 확연한 부조화를 자아내는가?

19  자신의 작업에서 솔직함과 진실됨은 어떻게 다른가?

20  자신의 방을 재배치한다고 할 때, 기존 조건을 '존중'할 필요가 있는가? 만약 그렇다면, 이유는? 중요 조건과 부차 조건이 따로 있는가?

21  담기와 싸기는 어떻게 다른가? 그런 차이를 아는 일이 유의미한가?

22  감옥을 디자인할 의향이 있는가? 만약 아니라면, 이유는?

23  책은 4차원 물체인가? 엑스레이 같은 눈으로 보아야 하나?

24  의지만 있으면 언제든 경각심을 발휘하고 유지할 수 있는가? 만약 그렇다면, 언제 유익한가?

25  이 책에 만화 도판이 실렸으면 좋겠다고 생각하나? 만약 그렇다면, 이유는?

26  불편한 곳까지 손을 뻗는 일이 사람에게 유익한가? 만약
그렇다면, 인간 공학은 과학인가?

27  독자가 좋아하는 물건들은 어떤 점에서 좋은가? 술집들을
비교해 보자. 좋은 술집은 어떤 점에서 좋은가? 위치? 주인? 사람들?
분위기? 프라이버시? 술 맛? 편안함? 세탁소도 비교해 볼 만하다.
좋은 세탁소는 어떤 점에서 좋은가? 조명? 벽면 처리? 설비? 효율성?
어떻게 해야 더 좋은 세탁소를 만들 수 있는가?

28  카페에 앉아서, 테이블 등이 그려진 평면도가 제도판에
있다고 상상해 보자. 평면이나 동선 계획은 나무랄 데 없고, 의자도
편안하지만, 정작 카페는 너무 우울하다고 가정하자. 평면 계획에서
빠뜨린 핵심 요소는 무엇인가? ("평면 계획이 바로 생성 장치"라는
르코르뷔지에의 말을 참조하라.)

29  책꽂이에서 본질적으로 잘못되거나 의심스러운 점은 무엇인가?

30  물건의 핵심은 표면인가? 달리 물건을 알 만한 방법이 있는가?

31  문손잡이는 일종의 정보인가? 바깥문은 또 달리 어떻게 규정할
수 있는가? 가장 간단히 말해, 문이란 무엇인가?

32  시계와 문자반을 연구해 보자. 시계는 원형이어야 하는가,
아니면 정사각형이어야 하는가? 아니면?

33  원에 다른 요소를 시각적으로 정렬한다고 칠 때, 중심점에
맞추겠는가 아니면 원주에 맞추겠는가? (다른 조건은 같다고 치자.)
다른 조건이 같을 수 있는가?

34 건축은 남성이 지배하는 세계인가?

35 잘 디자인된 재떨이는 내용물을 숨겨야 하는가?

36 마지막으로, (몇몇 학생이 물어 온 것처럼) 어째서 이 책에는
그림이 없는지 묻고 싶은 이를 위해, 여기에 몇몇 이유를 밝힌다.
이들에는 제대로 틀 잡아 다시 물을 만한 질문들이 묻혀 있다. 답해야
하는 질문들이기도 하다.

쓸 만한 연장으로 의도된 책은 부담스러운 전례를 너무 많이 싣지
말아야 한다.

상상하는 수고, 탐색하는 수고는 경험으로 소비를 대체하는 데
도움이 된다.

이런 책은 자족적이지 않고, 오히려 분야에 이바지할 뿐이다.

해당 분야는 이미 이미지에 물든 상태이다.

이 현상은 외관으로 사안을 판단하는 방송 매체 탓에 더욱 심화한다.

이 책은 외관보다 의미가 중요하다고 주장한다.

또한 이 책은 근본 원리를 바탕으로 디자인하는 능력을 길러야 하는
학생에게 잡지와 도색 문화가 악영향을 끼친다고 한탄한다.

이처럼 일반론을 다루는 책에서, 도판은 거짓된 정형성을 보여 주고,
그림으로써 가능성을 열기보다 오히려 닫아 버릴 위험이 있다.

이 책은 제품 디자인이 공간 디자인이나 관련 설비 디자인만큼
모험적이고 결정적이지는 않다고 시사한다.

그렇지만, 장소로 기능하는 공간은 단일 시점에서 묘사할 수
없으므로, 제대로 기록하려면 비디오카메라나 부속 도면이 필요하다.

책의 형식은 메시지와 일치해야 한다.

이상과 같은 의견은 예외 없이 강한 반론에 부딪힐 만도 하다. 과연
논지를 유지할 수 있을까?

이런 질문은 대부분 독자 스스로—보고 묻고 가늠해 봄으로써—
찾아내라고 부추긴다. 그러고는—비교, 연관, 분류함으로써—정리해
내고, 맥락에 따라 적절해 보이는 기준에 비추어 생각해 내라고,
그렇게 가치 판단을 내리라고 권한다.

매끄러운 말은 아니다.

디자이너의 세계를 설명하는 말도 그렇다. 이질적이고 무관한
사물, 가치, 이해관계, 개인, 과정으로 이루어진 세계다. 복잡한 조정
행위가 일어나야 한다. 사람과 돌멩이가 아니라면, 사람과 사물
사이에는 확실히 조정이 필요하다.

37  129쪽으로 (진단의 세 단계로) 돌아가 보자. 비슷한 말이지만,
그곳에서는 일정한 목적을 전제했다. 이 글이 앞의 설명을 이해하는
데 도움이 되는가?

# 20 협의회 보고서

이 글은 1968년 7월 런던 라운드 하우스에서 열린 전국 미술 디자인 교육 협의회에 관한 좌장 보고서에서 발췌했다.

—

미술 디자인 교육 쇄신 운동(MORADE)이 후원한 본 협의회는 두 가지 목적으로 열렸다.

1  전국 미술 대학이 처한 상황에 비추어 긴급히 필요한 조치를 파악하고 촉구한다.

2  미술 디자인 고등 교육 및 그와 연관된 사안을 위한 올바른 토대를 전국 규모로 확립한다.

발표진은 미술 대학 교수와 학생이 거의 대등한 비율로 참여해 구성되었고, 다음과 같은 일반적 문제 틀에서 스스로 중요하거나 적절하다고 느끼는 주제를 선정해 자유롭게 발표했다.

1  미술 디자인 교육은 왜 필요한가?
2  미술 대학이란 무엇인가?
3  미술 대학은 어떻게 조직해야 하는가?

협의회는 미술 디자인 교육의 목적이 비판적 의식 계발, 창조적 재능과 적성 신장, 문제 제기 장려와 발견 자극, 창조적 행동 양식

촉진에 있다는 데 쉽게 동의했다. 아울러, 이 목표를 이루려면 현재보다 훨씬 자유로운 조건이 필요하다는 점에도 대체로 동의했다. 이에는 미술 디자인 교육 목적에 냉담하거나 무지한 외부 통제에서 벗어날 자유, 불필요한 기준에 제약받지 않고 학생을 선발할 자유, 부적절한 규정에 얽매이지 않고 교과 과정을 개발할 자유, 지나치게 엄격한 형식이나 내적 통제에서 벗어날 자유 등이 포함된다. 협의회는 일부 장애물 즉시 제거를 포함해 긴급한 개혁이 필요함을 인정했지만, 아울러 장기적 개혁에는 더 많은 연구가 필요하며, 교육 체계 전반에 걸친 미술 교육의 방향 전환이 뒤따라야 한다는 점도 인정했다. 이외에도, 현실성에 대한 고려를 무시할 수 없다는 목소리 역시 없지 않았음을 밝힌다.

기듭 상기된 주제는 '미술'과 '사회'의 관계, 그리고 그에 따르는 오늘날 미술가와 디자이너의—실질적인 또는 잠재적인—역할 또는 역할들이었다. 이에 관한 다양한 견해에서, 예컨대 '미술가'와 '디자이너'의 기능적, 방법적 차이를 따지기보다는, 오히려 미술의 가치나 목적에 무지한 세상에 맞서 힘을 합쳐야 할 필요성이 훨씬 크다는 결론이 도출되었다. 존 서머슨의 발언 덕분에, 그들의 시각을 대변해야 하는 기관 내부에서조차 근본적 이해가 부족하다는, 참으로 염려스럽고—현 상황에서는—위급한 현실이 적나라하게 드러났다. 따라서, 협의회는 미술 교육의 최우선 기능이 이해를 높이는 일이라는 데 동의하는 한편, '미술이 무엇인지' 모르는 세상은 미술을 제대로 활용할 수 없을 뿐 아니라 미술에 올바른 지위를 부여할 수도 없다는 주장 역시 수긍했다. 이처럼 '닭이 먼저냐 달걀이 먼저냐'를 가리기 어려운 상황에서, 내부를 개혁할 필요는 긴요하고 시급하다.

—제프리 보킹, 좌장

# 21 성냥갑의 교훈

또는 어떻게 말썽꾸러기로 살아남을 것인가

— 다음 메모는 디자인 교육과 절차에 관한 내 책 후기로 쓸 만하다.

1 오늘날 정규 교육은 우리가 거리에 나가지 못하게 하려고 일부러 복잡하게 만들어진 게임 노릇을 너무 자주 한다. 잘못된 굴종으로 둔감해지고 실속은 무른.

2 최선의 디자인에는 고결한 역사가 있다. 긍정적이고, 질문하고, 사회적으로나 개인적으로 책임감 있고, 좋은 의미에서 조화를 추구하는 전통. 이런 노력의 큰 몫이 겉치레 경영술로 퇴보하고 말았다.

3 '소통'은 대개 사회관계에서 이윤만 추구하고 직언은 피하는 풍조 탓에 언어가 타락해 버린 현실을 그럴듯하게 꾸미는 말로 쓰인다. 학문적으로, 소통 이론은 이해할 수 있는 경우에 흥미롭다. 소통 이론 앞에서 시인은 마치 천적을 만난 것처럼 멈칫댈지도 모른다.

4 정규 교육, 디자인, 소통은 이제 가치를 스스로 입증해야 하는데, 오늘날 연구되고 실천되는 범위에서 그들의 자기주장에는 자명한 바가 전혀 없다.

5 찾아 나서자. 우리가 하는 일의 뿌리에서 신뢰성과 필요성 원칙을 (나아가 현실을) 찾아 나서자. 사적으로는 창조적이되 문화적으로는 무의미해지기도 어렵지는 않다.

6   무엇이든 교육에 쓸 만한 구조는 접근 가능한 가설로 보아야
하고, 그렇게 경험해야 한다. 그렇게 주장해 내고 실천해 내야 하며,
거의 부수다시피—적어도 꾸준히 쇄신할 수 있도록—검증해야 한다.

7   성직자의 기능을 여전히 존중할 수 있다면, (적용 분야로서)
예술과 디자인은 사제와 의사 사이만큼 가깝고, 그만큼 멀다.
철학은—철학자는—말로 사는 사람이다.
     우리가 우리 자신이나 사회에서 위협을 느낄 때는, 마치 모두가
같은 걱정을 하는 것처럼 보일지도 모른다. 그리고 건강에—생존에—
필요한 조건은 다른 곳에 있는 것처럼 보일지도 모른다.

8   먹을 것, 입을 것, 살 곳, 친구를 제외하고, 주변 환경이 꼭
필요한지 자문해 보자. 수사법이지만, 출발점으로는 쓸 만하다.
작품을 평가하는 바탕으로도 좋다.

9   레더비: "디자인, 아니 진실로 신선하고 예리한 디자인은, 내가
보건대, 가장 단순한 조건하고만 공존하는 듯하다." 같은 논리로,
그가 살아 있다면 아마 "잘하기에는 회복되고 단련된 미덕이 있다"고
덧붙일 만도 하다. 우리가 공존하는 데 필요한 조건은 무엇일까?

11   작업을 연구하고 싶다면, 게다가 실험하고 싶다면, 중간 수준
기술을 무시하지 말아야 한다.

12   움켜쥔 주먹보다는 펼친 손이 좋은 이미지다.

이상 항목마다 적어도 하나씩은 좋은 질문을 찾을 수 있기 바란다.

이 글은 1972년 미술 대학 강연 시리즈에 앞서 발표했다.
10번은 명예 훼손 우려가 있어 삭제했다.

# 22 브리스틀 실험

다음 메모는 서잉글랜드 미술 대학에서 창설된 '공작 학부'(1964~
79)의 두 단계를 다룬다. 이 학부의 활동은 충실히 기록되어 있지만,
여기에서 더 자세히 설명하는 일은 적절하지 않을 듯하다.

공작 학부는 철학자와 영어학자를 포함한 런던 (대부분 왕립
미술 대학) 출신 8인조 팀이 주도하고, 그들의 취지에 공감한
건축가와 디자이너 집단에게 응원받아 창설되었다. 공작 학부 팀
활동은 원래 있던 가구 학부에 접목되었는데, 당시 작은 규모에도
뛰어난 수공예 전통을 자랑하던 가구 학부 학부장(데니스 다치)이
막 설립된 디자인 대학 학장을 맡은 참이었다. 공작 학부 1학년
과정은 당시 그래픽 학부와 공통 과정으로 꾸며졌고, 그래픽 학부
학부장은 같은 팀 소속이던 리처드 홀리스가 맡았다. 당시 팀원들은
교직에 별 관심이 없었지만 (훗날 일부가 교직에 진출하기는 했다)
다음과 같은 목적을 탐구하려는 동기가 무척 강했다. 첫째, 미술
디자인 학위 (DipAD) 과정 요소를 갖추고, 교수들이 실무를 겸할
수 있는 디자인 연구소를 설립한다. 둘째, 전공을 세분하지 않고,
가능하면 건축을 포함해 다양한 디자인 영역으로 이어지는 3년제
디자인 교과 과정을 개발한다. 셋째, 현대주의 디자인이 전제한
이념이나 근본 원리를 학교 차원에서 재검토한다. 울름 조형 대학
영향으로, 1964년에는 (어쩌면 언제나) 이런 임무가 디자인 교육에서
필수적이었다. 몇몇 타당한 이유(가용 기술과 시설, 전통 등)에서,
공작 학부는 일회성 작업과 특수 장비("때와 장소가 주요 결정 요소인
과제"[!])에 집중했고—따라서 건축과 연결되었으며—그래픽 작업은
이런 사유에 제품 디자인 요소를 더해 주었다. 정치적 현실 탓에,

연구소를 세우겠다는 목표는 거의 학부가 창설되자마자 폐기되고 말았다. 비슷한 이유에서 유럽과 미국 디자이너를 초빙하려는 계획도 축소되었지만, 네덜란드의 파울 스하위테마 같은 디자이너와 함께 흥미로운 작업이 이루어지기는 했다.

공작 학부 팀은 내용, 과정, 결과 면에서 모든 디자인 전공에 필수 불가결하고 지식과 기술 양면을 모두 포괄하는 교과 과정에 관심을 두게 되었다. 그래서 제시된 안이 5년 과정으로, 첫 3년은 공작 학부에서 보내고, 이후에는 학생별로 대학원 전공 과정 또는 디자인 사무실 실무 중 하나를 택하도록 하는 방안이었다. 취업에 필요한 자질은 3년 과정을 통해 갖추게 한다는 생각이었다. 브루스 아처가 유익하고 간결하게 요약한 것처럼 디자이너는 "모든 부문에 익숙하되 한 부문에 통달"해야 한다는 원리에 따라, 기법 연구는 목공 실기와 기술을 중심으로 이루어졌는데, 이에 관해서는 노련한 강의 재원이 있었다. 그렇지만 모든 과제나 전공 연구는 굳이 "일반 원리의 제한된 사례"라고 불렸고, 따라서 당시 공작 학부에는 수공예에 기우는 편향이 없었다. 오히려 반대였다고 해야겠다. 대개 순수 미술에 근거하는 기초 과정을 마치고 학생이 올라오면, (그래픽 학부와 공동으로 운영하는) 공작 학부 첫 학년은 거꾸로 고된 지성 훈련을 중심으로, 주로 문제 해결 기법과 의사소통 기법을 다루었다. 두 번째 학년은 공작 실기와 나무, 금속, 플라스틱 등을 다루는 기법 연구로 이어졌다. 3학년은 전시 디자인을 통해 그래픽 학부와 재결합하기도 했지만, 기본은 1, 2학년 작업을 통합하고 발전시키는 선택 과정을 통해 학생 스스로 교과 과정을 설계하게 하려는 의도였다. 그렇지만 실제로 해당 학년은 '가구 디자인' 과정이 되어야만 했다. 그새 공작 학부가 그런 이름으로 승인을 받았기 때문이다. 당시에는 교과 과정이 아무리 철저하고 (이에 대해서는 이견이 없었다) 학부 구성이 체계적이며 열성적인 교직원과 학생, 새 건물과 시설을 갖추었어도, 특정 학문 분류법을 따르지 않으면 승인을 받을 수 없었으므로, 앨리스의 이상한 학문 나라에서 공작

학부는 (그런 분류법의 정당성을 문제 삼는 일이 바로 공작 학부의
설립 취지였음에도) 실내 디자인 전공에 지원할 수밖에 없었는데,
이는 특별히 실내 디자인을 가르칠 의도가 있어서가 아니라,
5년 과정이 허용되는 전공이 이외에는 없었기 때문이다. 그러나
결국에는 가구 디자인으로 승인이 났고, 그에 따라 설립 취지를
제대로 실현해 줄 만한 학생을 선발하기가 어려워졌으며, 노선
변경이 불가피해졌다. 특히 건축가들에게 강력히 지원받은 전국적
청원이 있었는데도, 당국은 입장을 굽히지 않았다. 결국 학부는 공작
실기에서 시작해 중간쯤 미술 디자인 학위 과정 전공생과 결합하는
3년차 고등 직업 훈련 과정을 병행하기로 했다. 우수한 학생과
끊이지 않는 초빙 강사 덕분에, 학부는 주어진 여건에서 최선을 다할
수 있었고, 사기는 높았으며, 흥미로운 작업도 많이 나왔다. 물론,
처음 의도한 수준과 형태로 발전하기는 불가능했다. 1968/69년
(내가 그만둘 무렵) 공작 학부는 혼지와 길퍼드의 학생들을 수용할
수 있었고, 당시 국제적으로 일어나던 학생 운동에도 이바지할 수
있었다.

　　내가―교수진과 학생들의 '투표'에 따라―복귀한 공작 학부
2기(1975~77)에는 역사적 상황과 준거 틀이 크게 달랐고, 이를
간략히 설명하기는 더 어렵다. 아무튼 여러모로 실패를 겪었고,
사기도 낮았으며, 학부 전체가 에너지와 방향성을 잃은 상태였다.
우리는 인간관계를 최우선에 두고, 학부의 잠재력을 여러 자치
그룹 또는 코뮌으로 (목적 공동체로) 분산하자고 결정했다. 그룹별
전공은 담당 전임 교수의 경험과 분야에 따라 정해졌다. 각 그룹은
1, 2, 3학년생을 모두 포괄했고, 덕분에 그룹 안에서 일종의 삼투
학습이 가능했다. 그리고 그룹마다 독자적 실기실이 배정되었다.*
(복잡한 장비는 공유했다.) 가족적으로 구성된 그룹 내부에서는
협동이 중시되었지만, 모든 그룹이 모여 작품을 전시하고 평가하며,

　　* 이런 편제는 독일이나 프랑스 등 유럽 대륙 미술 대학에서 여전히 널리
　　쓰이는 개인 교수 중심 학급 구성 전통을 연상시킨다.

학위 검정 위원회 기준에 따라 개별 학생 성취도가 평가되는 본부 ('경연장')에서는 얼마간 경쟁이 일어나기도 했다. 경연장은 비판적 논쟁의 장으로 마련된 곳이었지만, 또한 일정한 조정과 특수 기능 (교재 개발 등)을 맡기도 했다. 학부장은 다른 직원들과 함께 경연장을 거점으로 활동했지만, 경연장 자체에는 개별 그룹의 진정한 자율성을 무시할 힘이 없었으므로, 각 그룹은 스스로 활동 방법을 고안할 수 있었다. (하지만 타당성은 입증해야 했다.)

이처럼 위계에서 벗어나는 조직으로 학부를 개편한 데는, 학생을 중심으로 하면서 더욱 다채로운 작업 기반을 마련하고, 도전이 되면서도 형식에 얽매이지 않는 방식으로 잠재적 에너지를 끌어내고 집중하며, 공적·사적 인간관계를 전반적으로 개선하고, 학내에 누적된 긴장을 생산적으로 전화하고, 학부장 역할을 축소해 비평과 행정 기능에 국한시키는 등 목적이 있었다. 여러 면에서 이 실험은 흥미로운 결과를 낳았다. 비전임 교원은 여러 그룹을 오가며 아이디어 교류를 촉진하는 한편, 자율적인 집단 체제의 성공에 필수적인 에너지를 공급하는 역이었는데, 심각한 교원 삭감 탓에 불행히도 사라지고 말았다. 게다가 1979년 2차 실사에서 학위 검정 위원회는 (1976년에는 위원회의 지지를 이끌어낸) 그룹별 운영 체제가 아니나 다를까 기대에 미치지 못한다고 판단했고, 그에 따라 공작 학부는 위태로운 처지에 놓이게 되었다. 결국 학부는 (졸업 예정자는 제외하고) 폐지되기에 이르렀다.

돌이켜볼 때, 공작 학부는 과연 무엇을 성취했는가? 로빈 데이나 테런스 콘랜 같은 디자이너가 선선히 인정했다시피 1기 공작 학부의 작업 수준은 매우 높았고 (어쩌면 교수들의 영향이 너무 강했는지는 모르겠다) 2기 공작 학부의 조직 운영이나 학생 중심 교과 과정 역시 중요한 업적이라 할 만하다. 두 단계 모두에서, 의식과 비판적 담론 수준은 특출하다는 평판을 얻었다. 암울한 시기에도 성숙하고 책임감 있는 인간관계가 유지되었다는 점 역시 대체로 인정받았다. 설령 실패할 때조차 공작 학부는 평균 이상 성취도를 보였다고 말해도

무리가 아니라고 생각한다. 만약 이 판단이 옳다면, 그만 해도 커다란 영예다. 졸업생 취업 기록도 탁월하고 다양했다. 장인 같은 작업 방식에 흥미를 느낀 학생들이 몇몇 공작소를 차렸지만, (통계적으로 볼 때) 이 방향에 편중된 적은 없었다. 공작 학부는, 스스로 만드는 대표적 생산물과 달리 건축을 디자인 연구에서 늘 우선시했고, 해당 분야 디자이너들에게 흔치 않은 지지를 받았다. 초창기 지지자로는 제임스 스털링, 피터 버버리, 리처드 로저스 등이 있었고, 나중에는 월터 시걸, 콜린 워드, 에드워드 컬리넌, 존 밀러 같은 다양한 인물이 학부를 방문했다. 콜린 보인(『아키텍츠 저널』)은 1기 공작 학부 과정이 건축 기초 과정으로도 매우 적합하다고 지적하기까지 했다. 이와 같은 다리 놓기가 (일부는 앞서 밝힌 이유에서) 더 발전되지 못한 점은 안타까운 일이다. 잘 알려졌다시피 비교적 계몽된 건축가라도 '디자인'에서는 거리를 두고 건축이라는 전문직에 안주하는 경향이 있다. 만약 공작 학부가 이 문제를 노출시키고 경감하는 데 한몫했다면, 이 또한 유익한 이바지였다고 할 만하다.

마지막으로, "차이를 고수하라"는 릴케의 격언대로, 다소 완고한 사고방식이 형성되었다는 점을 지적해야겠다. 어려운 길만 고집한 탓에, 공작 학부는 내외에서 늘 취약한 위치에 있었다. 그렇지만 건축 협회 (AA) 건축 대학(공작 학부는 일반 디자인 대학보다 오히려 건축 협회와 공통점이 더 많았다)이 그렇듯, 학생이 유익한 의미에서 세상을 모른 채 학부를 졸업하기는 어려웠을 것이다. 이런 점에서 공작 학부는, 좋은 뜻에서 현실 세계에 시달렸다고 할 만하다. 학부 안내서에서 세 구절을 발췌해 본다. "왼쪽은 맞추고 끝은 열어 둔다."* "말이 되게 물건을 만든다." "디자인은 결정이나 결과 못지않게 관심, 반응, 질문과도 연관된 분야다."

* Ranged-left and open-ended. 본디 타이포그래피에서 행 양 끝을 억지로 가지런히 맞추지 않고 왼쪽 끝만 맞추는 (따라서 오른쪽 끝은 자연스럽게 흘리는) 조판법을 뜻하는 말이다. 학부의 정치적 지향과 현대 디자인의 일반 원칙을 두루 함축한다.

# 23  출전

다음 목록은 본문에서 인용한 자료의 (출간된 형태로 존재하는 경우) 출전을 밝히거나 부연한다. 따로 적지 않은 경우, 발행 지역은 런던이다.*

8  르코르뷔지에: 「당신에게 건축을 가르쳐야 한다면」 (If I Had to Teach You Architecture), 『포커스』 (Focus) 1호 (1938년 여름), 12. 이 글은 이제 데니스 샤프, 편, 『합리주의자들』에도 실려 있다.

8  콘래드: 『승리』 (Victory, 1915). 인용한 구절은 [주인공] 하이스트가 하는 말이다.

8  울리: 『애너키』 97호.

10  슈마허: 『굿 워크』, 29~30.**

25  비트루비우스/워턴: 헨리 워턴, 『건축의 요소』 (The Elements of Architecture, 1924).

25  라이히: 『오르가즘의 기능』 권두 명구.

29  '자유' (freedom): 이 책에서 자주 언급되지만, 내가 정의할 말은 아니다. 'liberty'와 어떻게 다른지는, 허버트 리드의 『혼돈과 질서』에 실린 논의, 베르네리의 유익한 책 『유토피아 편력』, 에리히 프롬의 『자유로부터의 도피』와 『건전한 사회』를 참고하라.

38  그로피우스: 예컨대 『새로운 건축과 바우하우스』 참고.

* 본문 17부 「도서 목록」에 소개된 간행물은 저자와 제목만 옮겼다.
** 슈마허의 책은 한국어판으로도 나와 있지만, 해당 구절은 번역서에서 발췌하지 않고 영어를 옮겼다. 다른 인용문 역시 마찬가지이다.

43 오든: "새로운 건축 양식"에 관한 시구는—그의 『시집』(Poems, 1930)에 출간되고는 이후 어떤 선집에도 실리지 않은—「탄원」(Petition)에서 인용했다.

43 프랭클: 『죽음의 수용소에서』(Man's Search for Meaning, Hodder & Stoughton, 1963 [청아출판사, 2005]) 참고.

45 라지: 『공기 설탕』(Sugar in the Air, Jonathan Cape, 1937). 마땅히 복간되어야 하는 책이다. 이런 종류로 이처럼 잘 만든 책은 찾아보기 어렵다.

46 버거: 예컨대 『다른 방식으로 보기』(Ways of Seeing, BBC/Penguin, 1972 [열화당, 2012]).

49 스하위테마: 「성명」(A Statement), 『서킷』(Circuit, 서잉글랜드 미술 대학 교지) 1966년 가을 호, 1, 5. 아울러, 「1930년의 새로운 타이포그래픽 디자인」(New Typographical Design in 1930), 『뉴 그래픽 디자인』(New Graphic Design) 1961년 12월 호, 16~19도 참고.

72 메더워: 『과학적 사유에서 귀납과 직관』 참고.

72 포퍼: 이 철학자의 말(에 관한 나름의 해석)에 경도된 사람은 본문에서 그가 언급되지 않는 점을 비판할지도 모른다. 내 생각에, 포퍼는 철학자를 위한 철학자다. 나는 그의 관점이 옳은지 (아닌지) 여부를 가릴 만한 훈련을 받지 않았다. 어떤 철학자는 글을 쉽게 쓰는 신비한 능력을 타고나는 듯하다. (이상한 일이지만, 비트겐슈타인이 그런 철학자에 속한다.)

83 레더비: 로버츠, 『윌리엄 리처드 레더비 1857~1931』, 48 재인용.

88 뉴먼: 설리번 (J. W. N. Sullivan), 『베토벤』(Beethoven, Jonathan Cape, 1927), 9 재인용.

90 화이트헤드: 『교육의 목적』, 18.

103 터너: 『오르페우스 또는 미래의 음악』(Orpheus or the Music of the Future, Routledge & Kegan Paul, 1926), 19.

105 애시비, 게디스에 관해: 『팔레스타인 노트북 1918~23』

(A Palestine Notebook 1918–23). 패디 키친, 『누구보다 불안정한 사람』, 299, 300, 재인용.

105  게디스, 매킨토시에 관해: 패디 키친, 『누구보다 불안정한 사람』, 149 재인용.

105  애시비: 초기 발언은 『존 러스킨과 윌리엄 모리스의 가르침』 (An Endeavour towards the Teaching of John Ruskin & William Morris, Edward Arnold, 1901)에서 인용했다. 이 구절과 『예술 교육을 중단해야 하나?』(Should We Stop Teaching Art?)에서 인용한 구절은 모두 페브스너, 『모던 디자인의 선구자들』, 26에서 재인용했다.

106  멈퍼드: 레더비의 『문명 속의 조형』 1957년 판에 그가 써 준 서문 XIII쪽을 참조하라.

106  레더비: 로버츠, 『윌리엄 리처드 레더비 1857~1931』, 64, 65, 72에 인용된 격언들 참고.

107  그로피우스: 로빈 스켈턴, 편, 『허버트 리드 추모 강연회』에 실린 그의 원고 참고.

108  리드: 「스페인 무정부주의자를 위한 노래」 (A Song for the Spanish Anarchists), 『시집』 (Collected Poems, Faber & Faber, 1966), 149~50.

143  「계획 이전에 측량부터」: 계획 지역 재건 협회 총서 제목. 예컨대 윌리스 (E. M. Willis), 편, 제2권 『주택의 중추』 (The Hub of the House, Lund Humphries, 1945) 참고.

143  "평면 계획이 바로 생성 장치": 르코르뷔지에, 『건축을 향하여』.

155  리처즈: 『실천적 비평』, 182.

194  릴케: 『젊은 시인에게 보내는 편지』 (Letters to a Young Poet, Sidgwick & Jackson, 1945).

# 영어판 편집자 후기

노먼 포터는 이 책의 초고를 1960년대에 썼다. 세계 정치 지형이
격변하던 1968년 (파리 5월 '사태', 스탈린주의 체제에 저항해
일어난 프라하의 '봄', 미국의 베트남 전쟁에 반대해 전 세계 주요
도시에서 일어난 대규모 시위), 그는 작업 방향을 틀었다. 영국에서
그해 일어난 사건 중에는 혼지(런던 북부)와 길퍼드(런던에서
남쪽으로 떨어진 서레이)의 미술 대학 점거 사태도 있었다. 이들은
해당 학교라는 축소판 세계에서 노쇠한 권위주의를 철폐하라고
요구한 시위이자, 거대한 전 세계적 혁신 운동의 일부이기도 했다.
브리스틀 공작 학부에 관한 설명(22부)에서 스스로 언급했다시피,
포터는 그때 교직을 떠났다. 그는 혼지 점거 농성에 가담해 공작
교육과 정치 투쟁에 참여했다. 이처럼 격렬했던 1968년 몇 달 동안,
그는 『디자이너란 무엇인가』를 탈고했다. 이듬해인 1969년, 런던의
스튜디오 비스타에서 존 루이스가 편집해 내던 미술 디자인 포켓북
총서로 책이 출간됐다.
　『디자이너란 무엇인가』는 확실히 '1968'에 속하는 책이다.
그러나 책은 거기에 머물지 않고, 더욱 일반적이고 장기적인 시각을
통해 현재까지도 유의미한 저작이 됐다. 초판이 출간된 지 10년 후,
나는 편집자 겸 발행인으로서 포터와 함께 개정판 작업에 들어갔다.
우리는 초판에서 논지를 수정하고 갱신했을 뿐 아니라, 참고 자료를
상당량 덧붙여 지면을 두 배로 늘렸다. 개정판은 건축과 디자인뿐
아니라 문화 전반에서 탈현대주의가 대두되던 1980년, (당시는
영국 레딩에 있던) 하이픈 프레스에서 펴냈다. 따라서 그 개정판은
'1980년'이라는 순간의 색채를 얼마간 반영했다. 영국에서 마거릿

대처가 이끄는 보수당이 막 집권한 때였음을 상기해 보자. 아니 오히려, 포터는 당대의 격변에 맞서 지속적인 현대 운동을 옹호하고 변호하려 애썼다고 말하는 편이 낫겠다.

개정판은 매우 구체적인 정보(특히 주소와 전화번호를 곁들인 관련 기관 목록이 두드러졌다)를 통해 디자인의 구체성을 표상하려 했다. 본성상 디자인 실천은 매우 구체적인 사안(전화번호 또는 나사 크기)과 매우 일반적인 사안(예컨대 우수한 곡면의 조건 또는 정유 회사를 위한 디자인의 윤리성 문제)을 쉽게, 때로는 1분이 멀다 하고, 오가곤 한다. 이 책에서 노먼 포터는 두 차원을 한 문장이 멀다 하고 옮겨 다닌다. 그렇지만 인생과 마찬가지로 책에서도 구체적인 것은 결국, 때로는 매우 쉽게, 낡아 버리기 마련이다.

돌이켜 보면 10년 주기로 책을 개정한 듯한데, 그렇게 1980년대 말, 우리는 『디자이너란 무엇인가』 3판을 제작했다. 이번에도 구체적인 정보는 개정했다. 아울러 노먼 포터는, 1980년대를 성찰하며, 이전에 자신이 한 말을 돌이킬 뜻이 없다고 분명히 밝히는 서문을 새로 썼다. 이 개정판은 또 다른 신간 『모형과 구조물』(Models & Constructs)의 전주곡 격이었는데, 신간에서 포터는 제작자— 쉽게 말해 '목수'—이자 시인으로서 자신의 작업을 소개했다. 그의 생애와 업적에 관심 있는 독자라면 1990년에 발행된 이 책을 찾아볼 만하다. 지나치게 겸손한 『디자이너란 무엇인가』는 그에 관해 별다른 단서를 주지 않는다. 노먼 포터는 1995년에 사망했고, 그래서 『모형과 구조물』은 그가 자신에 관해 공적으로 써낸 유일한 기록이 되고 말았지만, 그가 타자기로 작성해 남긴 미발표 원고는 디자인과 만들기에 관한 책 한 권을 새로 펴낼 수 있으리만치 많다.

1990년대 말, 『디자이너란 무엇인가』가 또 절판된 무렵, 스페인어 판과 덴마크어 판을 펴내는 계획이 나오기 시작했다. 이는 책의 구체성에 내포된 또 다른 측면을—영국의 고유 상황에 관한 고찰을—돌아보는 계기가 되었다. 포터는 철저한 국제주의자였지만, 또한 자신이 처한 구체적 맥락에 뿌리를 두고 논의를 펼쳐야 한다는

점도 분명히 했던 사람이었다. 이상적으로는 언어권마다 고유한 (기관, 문헌, 기타) 참고 자료를 담아 책을 만들어야 했을 것이다. 그러나 결국은 좀 더 현실적인 방법을 택했다. 영국에 국한된 자료를 다른 자료로 대체하기보다, 간단히 생략해 버리는 것이었다. 이렇게 만들어진 '국제판' 텍스트가 바로 이 개정판에 실린 글이다.

가장 간단한 길을 따라갔다. 예컨대 개정판에서는 한 장, 아니 한 '부분'(문학보다는 공작소 냄새를 더 짙게 풍기는 용어)을 생략했다. 「디자인 교육의 현실 (영국)」이라는 제목으로, 본디 「디자인 교육의 원칙」에 이어지는 부분이었다. 거창한 생각을 속세로 끌어내리고, 거칠게 진실을 말해 주는 글이었다. '교과 과정 승인' 제도 등 영국 교육의 문제를 포터가 화려하고 신랄하게 비판하는 글이 궁금하다면, 2판이나 3판을 구해 보아야 한다. 또한 영국 예로 점철된 주소록은 아예 없앴다. 이외에도 여기저기에서 지역적인 내용을 삭제했다. 그러나 구체적이고 영국적이며 시의적인 자료 중에서도 나름대로 흥미거리가 될 만한 몇몇은 그대로 실었다. 읽을거리 (7부), 협의회 보고서 (20부), 브리스틀 공작 학부에 관한 설명 (22부) 등이 그에 해당한다. 노먼 포터가 1989년 판에 썼던 서문은, 1980년대를 구체적으로 언급하는 두 단락을 생략하고 그대로 실었다.

기술 변화에 발맞추려고 수정한 부분도 있다. 예컨대 마지막 개정판이 나온 1989년 이후, 타자기는 개인용 컴퓨터의 문서 편집 소프트웨어로 완전히 대치되고 말았다. 노먼 포터는 생각을 정리하고 글을 쓰는 데 타자기를 애용한 사람이었다. 아쉽지만, 「간단한 그래픽―전략」(12부)에 포함된 타자기 관련 논의는 수정할 수밖에 없었다. 도서관에 관한 논의는 전부 삭제했다. 도서관의 성격이 너무 크게 바뀐 까닭이다. 생각해 보면, 포터가 책에 담기 원했던 생생한 정보를 구하기에 가장 좋은 곳은 이제 인터넷일 것이다.

이렇게 『디자이너란 무엇인가』는, 저자 사후 6년 만에, 지금 모습으로 다시 태어났다. 노먼 포터가 살아 있다면 아마 자신이 이처럼 꾸준히 디자인에 참여하는 일을 즐거이 여길 것이다. 그는

결코 협소한 직업적 문제나 단순한 가정에 매몰되지 않고, 탐문하는 자세를 항상 유지했던 사람이다. 1990년대 초였던가, 이루 말할 수 없는 어떤 '디자인 비즈니스' 현상에 짜증을 느낀 그는, 만약 책을 개정한다면 제목을 '디자이너란 무엇이었는가'로 고쳐야 한다고 말한 적이 있다. 그러나 제목은 그대로 두었다. 여전히 이 책은 질문이자 제안이자 밖으로 뻗은 손이며, "나이를 불문하고" 모든 학생에게 건네는 말이다.

로빈 킨로스
2001년 6월, 런던

# 3판 역자 후기

이 책의 한국어판 초판은 2008년에, 2판은 2015년에 나왔다. 2판은 초판의 번역을 상당 부분 손본 개정판이었다. 이때 역자의 말에 나는 이렇게 적었다. "2008년에 나는 내가 옮긴 글에 자신이 있었으므로 책을 냈고, 지금도 고쳐 옮긴 번역에 자신이 있으므로 개정판을 낸다. 그러나 두 본문 사이에는 상당한 차이가 있다. 때로 그 차이는 단순한 어감이나 윤문의 차이를 넘어서기도 한다." 3판에서는 2판에서 고친 글을 또다시 고쳤다. 정확히 얼마나 고쳤는지 양으로 따져서 비교하기는 어려우나, 처음 예상했던 것보다는 많이 바꾼 것 같다. 중요 번역어 두어 개를 바꿨고 (예컨대 '디자인 지침'을 '디자인 개요'로) 몇 군데에서는 1판의 번역문을 일부 되살리기도 했다. 역주도 몇 개 더하고 뺐다.

그러는 내내 저본으로 사용한 책은 바뀌지 않았다. 18년간 손을 타며 앞표지는 떨어져 나가고 속장에는 얼룩이 졌지만, 책이 하는 말은 조금도 달라지지 않고 답답하리만치 한결같은 검정 부호 패턴으로 남아 있다. 인터넷과 전자책 시대에는 도리어 신비하게까지 느껴지는 안정성이다. 그러나 이 책의 '본문'은 이제 51년을 묵었고, 판과 쇄를 거듭하며 조금씩 바뀌기도 했다. 영어판 편집자 후기는 이 과정을 설명해 준다. (2002년 이후로 새 판은 나오지 않았다.)

3판은 본디 원서 출간 50주년을 기해 작년에 나올 예정이었다. 역자의 게으름 탓에 그만 타이밍을 놓치고 말았지만, 그래도 반세기 기념판 특별 부록으로 준비했던 책갈피는 그대로 포함하기로 했다. 책갈피에는 저자가 1940년대 말에 쓴 「직설주의 운동 수칙」을 옮겨 실었다.

같은 책을 세 차례 오락가락 옮기다 보니, '번역이란 무엇인가' 같은 책을 써야 할 판이다. (혹시나 해서 찾아보니, 벌써 두 종류가 나와 있다!) 그러나 2판 역자 후기에 썼던 것처럼, "책 자체에 관해서는 [2008년에] 했던 말을 대부분 되풀이해도 괜찮을 것 같다."

이 책에는 자세한 설명이 필요하지 않다. 오히려, 모든 작품은 자명해야 한다는 현대 운동 원리를 따른다면, 이 작품 역시 스스로 의사를 표할 줄 알아야 한다. 그런데 아무래도 지금 이 책은 저자가 직접 제어하지 못한 재료, 즉 한국어를 매개로 하니, 이를 감안해 약간의 해석 또는 해설은 용인할 수 있을 것이다.

그보다 먼저 해명부터 하자. 어쩌면 독자는 이 책의 제목이 어딘지 매끄럽지 못하다고 느낄지도 모른다. 디자이너는 사람이고, 사람에 관해서는 '무엇'이 아니라 '누구'냐고 묻는 것이 옳다. 또한 제목에서 물음표가 빠진 점을 꼬집는 독자도 있을지 모르겠다. 둘 다 저자가 의도한 것임을 밝힌다. 'What is a designer'는 영어권 독자에게도 약간은 낯선 제목이다. '디자인이란 무엇인가'가 아닌 '디자이너란 무엇인가'를 통해, 저자는 사람의 세계와 사물의 세계를 기묘하게 결합하려 했다. 또한, 언젠가 로빈 킨로스가 지적했다시피, 포터가 제목에서 물음표를 생략한 결과 이 책은 처세술 관련서처럼 보이는 일도 피할 수 있었다. ("쉬운 답은 바라지 말아야 한다.")

『디자이너란 무엇인가』는 몇 가지 연관된 방식으로 읽을 수 있다. 첫째, 이 책은 현대 디자인 원리와 역사에 관한 개론서다. 한국과 마찬가지로, 영국에서도 '현대주의'는 토착 운동이 아니었다. 적어도 우리가 디자인사 교과서로 배운 현대주의는, 비록 윌리엄 모리스에서 시작하기는 해도, 대체로 중부 유럽에 크게 편중해 있다. 그리고 양식적 모더니즘이 아니라 사회, 정치적 기획으로서 현대주의를 파악하는 관점은 오히려 그런 지리적 편협성을 강화하는 경향이 있다. (예컨대 '수입'된 현대주의는 진정한 현대주의가 아니라 상업화된 양식에 불과하다는 판단이 그렇다.) 포터는 현대주의의

참된 정신을 추적하려 하지만, 그가 그리는 전통은 결코 미술 공예 운동에서 시작해 국제주의 양식으로 끝나는 정형화된 양식적 모더니즘 계보가 아니다. 오히려 그는 교과서에서 찾아보기 어려운 자료를 다양히 동원해, 인간적이고, 따뜻하고, 지역적이고, 진솔한 현대 디자인을 상상하는 일이 가능하다고 암시한다.

둘째, 이 책은 디자인의 새로운 정치적 상상력을 자극하는 선언문으로도 읽을 만하다. 포터는 자신의 정치관("자유 지상주의 좌파" 또는, 더 노골적으로 말해, 무정부주의)을 숨기지 않고, 또 디자인의 갖은 일반적, 구체적 맥락에 그 관점을 결합하려 한다. 로빈 킨로스는 「영어판 편집자 후기」에서 책이 처음 나온 1969년부터 마지막 영어판이 나온 2002년 사이 주요 고비마다 어떻게 저자가 당대의 정치적 흐름과 자신의 생각을 결부하려 했는지 시사한다. 그런데 그가 굳이 언급하지 않고, 또한 1995년 세상을 뜬 저자가 미처 충분히 성찰할 기회를 갖지 못했던 세계사적 사건들이 있다. 현실 사회주의가 몰락했고, 그에 이어 전 지구적으로 떠오른 신자유주의 국제 질서는 2008년 세계 금융 위기와 함께 벽에 부딪혔다. 저자는 1960년대 세대답게 핵무기의 위험을 예민하게 의식했는데, 오늘날 그 위협이 수그러들었다는 증거는 없다. 저자가 탄식한 '수용소'는 아마도 위치만 옮긴 상태이고, 환경 문제는… 이제 제정신으로 파국을 논하는 이도 어렵지 않게 만날 수 있을 지경이다. 지구상 일부 지역에서 생활 수준과 생존 조건은 오히려 악화했고, 여러 문화권에서 자유와 평등이라는 민주주의 이상은 노골적인 냉소를 사게 되었으며, 포터 시대를 규정했던 이념적 냉전은 이제 훨씬 반문명적인 '문명의 충돌'로 대체된 상태다. 이 모든 과정에서 디자인이 과연 무엇을 긍정적으로 '이바지'했는가 묻는다면, 자신 있게 답할 이가 그리 많지 않을 것이다.

그러나 나는 포터가 이런 상황 전개를 직접 보았다 해도 특별히 절망하지는 않았으리라 생각한다. 오히려 그가 주장한 지구적 의식과 지역적 행동의 결합, 자기 결정 원리와 소단위 조직의 가치,

자유와 질서의 통일, 자기 완결이 아닌 '이바지'와 관계 추구는, 우리 시대의 새로운 정치적 상상을 촉구한다. (그가 현대 운동의 선조로 크로포트킨을 언급한다는 사실은 시사적이다.) 물론 그런 상상의 실효성 여부는 언제나 확신할 수 없었지만.

셋째, 『디자이너란 무엇인가』는 직업윤리에 관해 진솔하고 현실적인 태도를 촉구한다. 디자인의 사회적 책임에 관해 근본주의적 시각을 갖기도 쉽고, 냉소적인 태도를 취하기도 쉽다. 현실적으로 가능한 조건과 불가능한 조건을 모두 철저히 검토한 다음, 그 조건들 위에서 더 의미 있는 역할을 통찰하기는 훨씬 어렵다. 포터는 위선적 이상주의나 냉소적 실용주의가 아닌, 현실에 기초하되 그 현실의 극복을 포기하지 않는 다양한 개인적 선택 영역으로서, 영적 구원을 갈망하는 세속인의 시각에서, 디자인 윤리 문제에 접근한다.

넷째, 이 책은 배움과 가르침에 관해 신랄한 통찰을 보여 준다. 포터가 밝혔다시피 책은 나이를 불문한 '학생'을 위해 쓰였지만, 한편 다른 맥락에서 암시한 것처럼, "교육자를 교육"하는 책이기도 하다. 반 세기 전 그가 통탄한 미술과 디자인 문제 가운데 다수가—무모한 경쟁, 양적 평가 지상주의, 성과주의, 비이성적 '독창성' 숭배, 몰역사성, 지나친 전문화 등이—지금도 여전히, 어쩌면 더 심하게, 교육을 괴롭히고 있다는 사실은 조금 우울하게 느껴질지도 모른다. 그러나 양적 팽창과 '무한 경쟁'과 기회주의적 '특성화' 대신 질적 성장과 수평적 연대와 분야 간 소통을 여전히 추구하는 교육자/피교육자에게, 이 책에 담긴 충고와 제안은 격려가 될 만하다.

다섯째, 어쩌면 가장 중요하게, 이 책은 실용적인 디자인 참고서다. 이 점은 거의 자명하기까지 하므로 별다른 설명이 필요 없지만, 거대하고 추상적인 체계나 이론의 유혹을 거부하고 구체적인 '기회들'에서 최선의 행동 요령과 태도를 권하는 태도는 다시 강조할 만하다. 물론, 이 한국어판에서 그런 구체성은 얼마간 왜곡될 수밖에 없다는 점을 이해해 주었으면 한다. 아무튼 저자가 강조한 대로, 이 책에 담긴 권고나 처방은 어디에도 기계적으로 적용할 수 없다.

마지막으로, 이 책을 하나의 '작품'으로 보고 읽을 수도 있다. 그것이 디자인 작품인지, 문학 작품인지, 일종의 개념 미술 작품인지 가리는 일은 전혀 중요하지 않다. 노먼 포터는 디자이너이자 제작자이기도 했지만, 또한 시인이기도 했다. 조밀하고 함축적인 문장, 독특하고 대담한 구성, 작은 부분에서도 관습을 당연시하지 않고 '근본 원리'를 바탕으로 적절한 결정을 내리려는 태도를 통해, 『디자이너란 무엇인가』는 실용적인 도움과 지적인 자극 외에도 뚜렷한 심미적 즐거움을 선사한다. 그러나 이 즐거움이 독자에게 실로 와 닿지 않는다면, 그것은 전적으로 역자 책임이다.

최성민
2008년 3월, 용인 / 2015년 1월, 서울 / 2020년 3월, 수원

# 색인

디자이너란 무엇인가—사물·장소·메시지

1판 1쇄 발행  2008년 3월 17일, 스펙터 프레스
2판 1쇄 발행  2015년 3월 27일, 작업실유령
3판 1쇄 발행  2020년 3월 13일, 작업실유령
3판 2쇄 발행  2021년 2월 15일, 작업실유령

노먼 포터  지음        발행  작업실유령        디자인  슬기와 민
최성민  옮김          편집  워크룸          제작  세걸음

스펙터 프레스
16224 경기도 수원시 영통구 대학로 109 (202호)
specterpress.com

워크룸 프레스
03043 서울시 종로구 자하문로16길 4, 2층
workroompress.kr

문의
전화  02-6013-3246    팩스  02-725-3248
workroom-specter.com
info@workroom-specter.com

ISBN  979-11-89356-31-6  03600
값 18,000원

작업실유령은 워크룸 프레스와 스펙터 프레스의
공동 임프린트입니다. 디자인, 공간, 시간 예술에서 어떤 흔적을
좇거나 만드는 책을 펴냅니다. 에컨대ー

마리 노이라트·로빈 킨로스, 『트랜스포머ー아이소타이프 도표를
　　만드는 원리』, 최슬기 옮김
남종신·손예원·정인교, 『잠재문학실험실』
사이먼 레이놀즈, 『레트로 마니아ー과거에 중독된 대중문화』,
　　최성민 옮김
김형진·최성민, 『그래픽 디자인, 2005~2015, 서울ー299개 어휘』
서현석·김성희, 『미래 예술』
밥 길, 『이제껏 배운 그래픽 디자인 규칙은 다 잊어라. 이 책에 실린
　　것까지.』, 민구홍 옮김
오민, 『스코어 스코어』
오민·유혜림, 『연습곡 1번』
신예슬, 『음악의 사물들ー악보, 자동 악기, 음반』
조애나 드러커, 『다이어그램처럼 글쓰기』, 최슬기 옮김
김뉘연·김형진·모임 별·송승언·윤율리·장우철·한유주,
　　『레인보 셔벗』
로빈 킨로스, 『현대 타이포그래피: 비판적 역사 에세이』, 최성민 옮김
오민, 『부재자, 참석자, 초청자』
마텐 스팽크베르크·메테 에드바센·메테 잉바르트센·보야나
　　스베이지·보야나 쿤스트·서현석·안드레 레페키, 『불가능한 춤』,
　　김성희 엮음